指畫家劉銘

李文環 編撰

■ 國家圖書館出版品預行編目資料

指畫家劉銘 / 李文環編撰. - - 初版. - - 高雄市：
　　麗文文化, 2017.12
　　　面；　　公分

　　ISBN 978-986-490-109-8（平裝）

1.劉銘　2.畫家　3.臺灣傳記　4.口述歷史

940.9933　　　　　　　　　　　　　106023866

# 指畫家劉銘

初版一刷・2017 年 12 月

| | |
|---|---|
| 編撰 | 李文環 |
| 封面設計 | 黃士豪 |
| 發行人 | 楊曉祺 |
| 總編輯 | 蔡國彬 |
| 出版者 | 麗文文化事業股份有限公司 |
| 地址 | 80252高雄市苓雅區五福一路57號2樓之2 |
| 電話 | 07-2265267 |
| 傳真 | 07-2233073 |
| 網址 | www.liwen.com.tw |
| 電子信箱 | liwen@liwen.com.tw |
| 劃撥帳號 | 41423894 |
| 購書專線 | 07-2265267轉236 |
| 臺北分公司 | 23445新北市永和區秀朗路一段41號 |
| 電話 | 02-29229075 |
| 傳真 | 02-29220464 |
| 法律顧問 | 林廷隆律師 |
| 電話 | 02-29658212 |

行政院新聞局出版事業登記證局版台業字第5692號

ISBN 978-986-490-109-8（平裝）

麗文文化事業

定價：280 元

# 自序

　　指畫又名指頭畫，顧名思義，即是以手指為畫具的中國畫。在傳統中國繪畫中，指畫是較晚出現的畫種。據相關研究，指畫的創始人是清代畫家高其佩。高其佩的作品為四方所重，指畫遂蔚為一股風氣，繼起的指畫家為數不少。二十世紀以來，以指畫揚名者，在中國有潘天壽等人；在臺灣，則有鄭月波、容天圻，以及本書的主角者—劉銘先生。

　　劉銘，又名人俊，字洗凡，是山東省安邱望族。幼承庭訓，悉心繪畫。鍥而不捨鑽研指畫六十餘年，舉凡山水、人物、花鳥、草蟲等，皆揮灑自如，墨趣橫生。已故的教育家陳立夫曾題「一指萬能」四字相贈；藝壇大師郎靜山亦曾題贈「指揮皆藝術、萬象在手中」墨寶；藝術評論家費海璣更讚美他：「念年藝苑常無敵，指畫千年第一人」。馬壽華笑稱：「劉銘有大小七支毛筆，運用自如，係以拳、掌、五指可作畫也。」劉銘先生指畫藝術之純青，可見一般。除此之外，劉銘先生的指書也別具特色，原本俊逸的字跡因以手指書寫而更顯蒼勁，而且，反書寫字更是一絕，增添幾許書法的逸趣。其創作過程，揮灑自如，充分展現一指萬能、十指神乎其藝的妙趣風格。指書、指畫是劉銘先生對於臺灣藝壇卓越的貢獻。

　　此外，劉銘的一生乃是戰後外省籍移民的縮影，雖然他出身山東安邱書香世家，不過年幼失怙，接逢中日戰爭的動盪局勢，求學過程艱辛。中國抗戰勝利後，因緣際會於民國三十七年（1948）間獨自來臺，後因兩岸政治關係惡化而與家人失聯，飄泊臺灣。曾擔任記者、從事漫畫，後來放棄穩定的生活而致力指書畫，並熱心社會事務，曾擔任高雄市龍岡親義會創會會長及連任三屆理事長。其一生，無論是

指書畫藝術或是他的社會閱歷都值得記錄，以做為學術研究的重要素材與課題。

　　筆者結識劉銘先生是在 2010 年 7 月間，因為接受高雄市文獻委員會的委託，進行「口述歷史《一指萬能—指畫家劉銘》編纂計畫」，往後至 2011 年 5 月間，我在他住處向他採訪了 21 次，每次約 2 小時，這本書其實就是以訪談稿為主要素材，結合相關資料編纂而成。在文獻會原本的規劃中，這項訪談工作最終打算出版一本口述歷史的書籍。無奈，2011 年初高雄縣市合併，文獻會被整併入高雄市立歷史博物館，也因此，我的訪談計畫雖然順利結案，出版卻無疾而終，結案報告書也就被束諸高閣。

　　近來，筆者忙著調查左營舊城北門內的東萊新村，這是一處多數於 1950 年間從山東長山八島而來的移民群，也因為要釐清這大時代動盪下的苦難人群，才進一步了解 1945-1950 年間山東人移居臺灣的情形。每每執筆撰寫文稿時，就想起同為山東人的劉銘先生，心裡想著，應該找個時間再到府上問候。他的住處就在高雄師範大學正門口對面的大樓，還記得是在 10 樓，從他家的陽臺可飽覽高師大的校園。有次經過該大樓，特別趨前向管理員詢問劉銘先生的近況，管理員卻表示沒有此人，後來打手機給他，也沒接通。拜訪也就成為懸念，甚至一想到年事已高的劉銘先生，不祥之感，暗自湧上心頭。前幾天，意外從鄰居畫家陳淑媚女士口中獲知，劉銘先生已於 2015 年 11 月 1 日去世，心中無限感慨。感慨過去幾年未能略盡友人應有的問候之意，天涯咫尺的社會距離格外顯得人生諸多無奈。因此，筆者不揣疏漏，逕自將當年的報告書付梓，期能告慰劉銘先生在天之靈。

# 目次

# 前言

民國九十九年（2010）九月一日，高齡八十三歲的指畫家劉銘先生在中正文化中心雅軒舉行「劉銘999指畫展」，展出山水、人物、花鳥、草蟲等作品數十幅，珍貴照片、剪報等數十幀。開幕當天，他現場運指寫字、作畫，短短十幾分鐘，信手拈來完成字、畫共三幅，指書畫技藝之純青，令人歎為觀止。民國一百年（2011）元月二十七日至二月二十日，他於高雄市大都會酒店舉行「百年賀歲、新都迎春」畫展，足見其對繪畫藝術的執著與活力。迄今，他仍滿懷傳承指畫的熱忱，並計畫製作數位教學教材，令人讚佩。

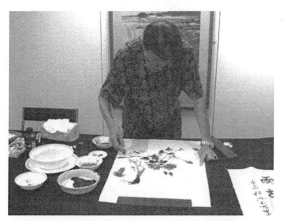

「劉銘999指畫展」現場指畫示範

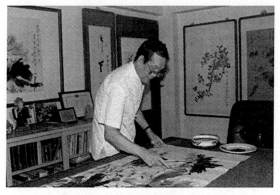

壯年時期於畫室作畫留影

劉銘先生的畫作是典型的指畫。指畫又稱指頭畫，是傳統繪畫中相當特殊的藝術，最重

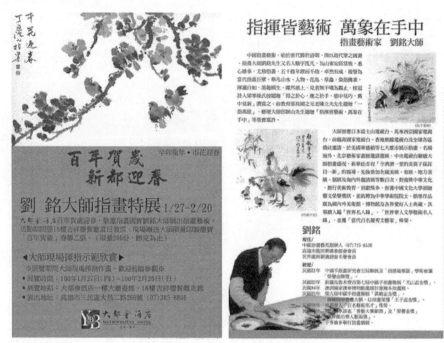

🎁「百年賀歲、新都迎春」畫展請柬示範

要的特色是用手指代替毛筆蘸墨勾勒點色來作畫。令人好奇的是，指畫這樣的藝術形式究竟始於何時？在繪畫藝術應該如何定位呢？

指畫創始於何時？少數主張始於漢代，多數認為始於唐代，又以名畫家張璪為代表。依據倪再沁的研究，張璪提出「外師造化，中得心源」後，中國繪畫逐漸走向人物、山水、走獸，其脫離建築而分科獨立也才確立。[1]張璪，字文通，唐朝名山水畫家，尤工樹石山水，自撰〈繪境〉一篇，討論作畫之要訣，但失傳。[2]唐朝朱景玄在《唐朝名

---

[1] 張璪，唐朝名山水畫家。他畫松時「嘗以手握雙管，一時齊下，一為生枝，一為枯枝」，因而以雙管齊下稱著。倪再沁，《水墨畫講》（臺北：典藏藝術家庭，2005），頁9。

[2] 張彥遠，《歷代名畫記》（北京：中華書局，1985），頁318。

畫錄》中，將張璪的畫列為「神品下」，更甚於王維的「妙品上」[3]，他說張璪「畫松石山水，當代擅價，惟松石特出古今，嘗以手握雙管，一時齊下，一為生枝，一為枯枝，氣傲煙霞，勢凌風雨。[4]」後來唐代著名繪畫史家張彥遠在其《歷代名畫記》中如此介紹張璪，他說：

> 張璪……初，畢庶子宏擅名於代，一見驚嘆之，異其唯用禿筆，或以手摸絹素。因問璪所受，璪曰，外師造化，中得心源。畢宏於是擱筆。[5]

顯然張璪在作畫技巧上，不斷嘗試與突破，使用禿筆或手指作畫，獨創一格而有新詣。

自從《歷代名畫記》介紹張璪以手摸絹素的作畫方式，遂被後世傳為中國指畫的源頭。清代畫家鄒一桂（1686-1772）[6]在其《小山畫譜》中如此書寫：

---

[3] 朱景玄將畫依次評等分為：「神妙能逸」、「神品上、中、下」、「妙品上、中、下」、「能品上、中、下」等。朱景玄，《唐朝名畫錄》，收於《景印文淵閣四庫全書》第八一二冊，頁 357-359。

[4] 朱景玄，《唐朝名畫錄》，頁 366。

[5] 張彥遠，《歷代名畫記》（北京：中華書局，1985），頁 318。

[6] 鄒一桂，字原褒，號：小山、小山居士、讓鄉，晚號：二知、二知老人、蓉湖一老、陽枝者英等。其出身江南無錫望族，生於清康熙二十五年（1686），卒於清乾隆三十七年（1772），年八十七歲。雍正五年（1727）高中進士，選庶吉士，授編修。雍正十三年（1735）出任貴州提學使，乾隆六年（1741）自黔還京，累遷大理寺卿、內閣學士，兼禮部侍郎，乾隆二十三年（1748）後致仕（退休）。乾隆三十六年（1771）赴京賀皇太后壽辰，加贈尚書銜。鄒一桂為官履職之餘，酷愛繪畫，清潤秀逸，別具一格。乾隆二十一年（1756）奉敕畫洋菊三十六種，輯為《百花卷》。姜又文，〈鄒一桂（1686-1772）《十香圖》卷研究〉，《議藝份子》第十期（2007），頁 9-32。張庚，《國朝畫徵續錄》卷下，收於《續修四庫全書・子部・藝術類》1067，頁 153-154。

唐，張璪即以手畫，畢宏見而驚異之，或問所授，曰：「外師造化，中得心源」。時高且園其佩工指畫，名指頭生活，人物山水禽魚，無不生動。[7]

鄒一桂陳述張璪以手作畫，同時也介紹同代高其佩在指畫上的造詣。這樣的書寫框架似乎隱喻著張璪在指畫史上的原創性。因此，方薰（1736-1799）在其《山靜居畫論》中就將指畫的歷史脈絡建構出來，他說：

指頭作畫，起於張璪。璪作畫或用退筆，或以手摸絹素而成，畢宏問璪所受，璪曰，外師造化，中得心源。宏為之驚歎，擱筆。王洽以首足濡染抹蹈，後吳偉、汪海雲（案：明代畫家）輩，淋漓恣意，皆其遺法。[8]

換言之，方薰的指畫史觀始於唐代張璪，五百年後，有明代的吳偉、汪海雲，後來才是清代的高其佩。

然而，中國當代名畫家潘天壽（1897-1971）表示，指畫創作開始應該始於高其佩才是合適的。他說：

在清代以前的古畫中看不到指頭畫的畫蹟，在清代以前的古畫論中也看不到指頭畫的名稱和評論，自然不是偶然的事了。所以我認為，以張璪手指抹絹素，作為指頭畫的先續是可以的，作為指頭畫的創始，不但過早，而且是不恰當了。[9]

---

[7] 鄒一桂，《小山畫譜》（北京：中華書局，1985），頁 42。

[8] 方薰，《山靜居畫論》（北京：中華書局，1985），頁 21。

[9] 潘天壽，《潘天壽美術文集》（臺北：丹青圖書），頁 101-102。盧瑞廷，〈鄭月波「隔紙畫」與「指畫」創作研究〉，《書畫藝術學刊》第三期（2007），頁 345-376。

若是如此，指畫的歷史不過三百多年，高其佩才是創成者。

　　高其佩（1671-1734），字韋之，號且園，遼陽人，官至刑部侍郎。[10]依據其孫高秉《指頭畫說》的說法，高其佩八歲時開始學畫，悉心臨摹，十餘年間積畫二簏，弱冠時即苦不能獨創一格。有一日，倦而假寐，夢一老人引他至一土室，室內四壁都是畫，畫中理法無不具備，然而室內除一盂清水外，再也沒有任何畫具，以致無法臨摹，於是便用手蘸水作畫，頗得其神韻。醒後，雖得作畫心法卻無法運之於筆，復又悶悶苦思，有次偶然想起夢中在土室用水之法，因而以手指蘸墨仿作，後來得其神隨，信手拈來頭頭是道，遂放棄舊作，[11]乃創指頭作畫之別詣。張庚《國朝畫徵錄》曾評高其佩畫云：

　　　高且園，善指頭畫，畫人物、花木、魚龍、鳥獸，天姿超邁，奇
　　　情逸趣信乎而得，四方重之。[12]

其傳世之作〈雜畫圖〉、〈乞兒圖〉，現典藏於上海博物館。

　　高其佩之後的清代指畫家形成一獨特系統。依據潘天壽的研究，可分為六類：第一類「親承弟子」，僅甘懷園、趙成穆。第二類「工指頭畫而直接繼承的作家」有高璥、高秉（藏）、李世倬（？-1770）[13]、傅雯、甘士調、朱倫瀚。第三類「工指頭畫曾受影響的作家」有劉錫齡、蔡興祖、明福。第四類「工指頭畫有特殊成績的作

---

[10] 張庚，《國朝畫徵錄》卷下，收於《續修四庫全書・子部・藝術類》1067，頁134-135。

[11] 高秉，《指頭畫說》，收於《續修四庫全書・子部・藝術類》1067，頁617。

[12] 張庚，《國朝畫徵錄》卷下，頁134-135。

[13] 李世倬，字天章，官至副都御史，高其佩外甥，其花鳥、果品各種寫意，蓋得高其佩之指墨手法，晚年喜用指墨作人物、花鳥小品，以焦墨細擦，頗得輕重淺深之致。張庚《國朝畫徵錄》卷下，頁135。李世倬官方網站，網址：http://artist.artxun.com/21153-lishizuo/jianjie/，查閱日期：民國一〇〇年二月十五日。

家」，如瑛寶等四人。第五類「與高其佩系統無關而工指頭畫的作家」，如吳宏謨等十六人。第六類「工筆畫，兼工指頭畫的作家」等，如鄭德凝等十四人。乾隆、嘉慶以後，兼工指畫者，逐漸增多。[14]著名的「揚州八怪」中的高鳳翰（1683-1749）與李鱓（1686-1762）等也是擅於指畫的畫家。不過潘天壽認為，其中，高秉深得家傳，趙成穆深得高其佩之一體。[15]高秉著有《指頭畫說》專論指畫作法，其中多述乃祖高其佩習畫經過及其畫法等，乃是最早僅存研究指畫的專書。

　　二十世紀，不管在臺灣還是在大陸，用毛筆書寫作畫者至為眾多，而能兼擅指畫者，大陸方面最具代表者是潘天壽。潘天壽，字大頤，號雷婆頭峰壽者，浙江省寧海冠庄人，畢業於浙江第一師範，後師從吳昌碩，中國畫的造詣尤深。民國十七年（1928）國立杭州藝專成立，校長林風眠，潘天壽出任教授，國畫系只他一人，於是他包攬了所有的課程，直到民國十九年（1930）李苦禪（1899-1983）加入，奠下了中國國畫教育的基礎。可惜於文化大革命期間受迫害身亡。他對畫和詩均有非常深入的研究，集畫家、書家、教育家、詩人、學者於一身，畫藝精於寫意花鳥和山水，偶作人物，兼工書法、詩詞、篆刻等，都有很高的造詣。他也擅長指畫，尤其晚年所畫大皆指畫，畫風更顯硬挺、剛勁、渾厚、樸拙。不過，依據鄭明的研究，潘天壽的指畫雖好，可是作品上題跋落款，卻仍用毛筆，[16]這是美中不足之處。可見即使是名家，也未必能善用指頭以致書畫全能。

　　臺灣指畫藝術是於二次大戰後，中華民國政府統治臺灣才傳入。

---

[14] 潘天壽，《潘天壽美術文集》，頁 104-108。

[15] 潘天壽，《潘天壽美術文集》，頁 105。

[16] 鄭明，《現代水墨畫家探索》（臺北：雄獅美術，2001），頁 32。

最早傳習指畫者是馬壽華[17]（1893-1977）先生，民國三十六年（1947）
四月他隨同魏道明（接替陳儀而為臺灣省政府主席）來臺擔任臺灣省
政府委員。民國三十九年（1950）三月，他在臺北市中山堂三樓畫廊
舉行個人畫展，展出個人作品八十二幅，其中有指畫二十一幅。據
說，他是唸中學時，有一次到北平琉璃廠去逛整排街的古玩字畫店
時，見到劉錫齡[18]的一件指畫作品，當時就深深被畫上的特殊線條所
吸引，並且下決心要學習指畫。馬壽華是將指畫藝術引介至臺灣的第
一人。此後，民國四十六年（1957）四月間，僑居香港的畫家蕭雲廣
在臺北新聞大樓舉行勞軍義展，並作指畫、反書、潑墨畫、沙畫及雕
塑等表演。[19]隔年（1958）九月青年劉銘（31歲）也舉辦個人畫展，
筆畫作品、指畫作品參半。民國四十八年（1959）六月，蘇醒在永和
鎮溪州戲院舉行指畫畫展，九月於景美鎮公所舉行指畫救災義賣。

---

[17] 馬壽華，字木軒，號小靜，安徽渦陽縣人。自幼學習書畫。光緒三十二年
（1906）（十四歲）年喜見指畫家劉錫齡的花卉山水，開啟研習指畫之興
趣。隔年（1907）就讀北京皖省中學堂。民國四年（1915）（二十三歲）
起先後擔任各級法院法官。公餘之暇，研習書畫；常與開封能書畫者交
往。民國三十六年（1947）四月，魏道明擔任臺灣省政府主席，而馬壽華
來臺擔任臺灣省政府委員。民國三十七年（1948）十月，膺任「全省美展」
評審委員，直至民國五十四（1965）年間。民國三十九年（1950）三月在
臺北市中山堂三樓畫廊舉行個人畫展，展出個人作品八十二幅，其中有指
畫二十一幅。民國四十一（1952）年擔任行政法院院長。民國四十二年
（1953）九月一日，他與施翠峰、何鐵華、李石樵、藍蔭鼎、廖繼春等籌
組「自由中國美術作家協進會」。民國四十三年（1954）七月，至芝加哥
美術館舉辦個人書畫展，展出山水花卉及指畫數十幅。民國五十七年
（1968）張大千夫人徐雯波女士拜先生為師學習指畫。參閱《馬壽華資料
庫》年譜，網址：http://140.115.98.252:8080/ma/chronology.php，查閱日期：
民國九十九年十月二十日。

[18] 劉錫齡，字梓謙，號聾道人，別號自聞居士。浙江人。官至中書。工指畫，
山水、竹石、人物、花卉、翎毛有高其佩之意。俞健華，《中國美術家人
名辭典》（上海：上海人民美術出版社，1998），頁1332。

[19] 〈蕭雲廣將舉行義展〉，《聯合報》，民國四十六年四月十七日，第五版。

後來才從事指畫的畫家，有鄭月波（1907-1991）[20]、傅狷夫（1910-2007）、朱龍庵，以及古琴家容天圻（1936～1994）等。此外，鄭月波所指導的「三帚畫會」的學生們，如夏一夫（1925-）、許維西、林其文等人，也從事指畫創作。不過，只有劉銘先生一生堅持指畫創作。

至於海外指畫家，應以新加坡華人吳在炎（1911-2001）最為著名。吳在炎是上海「新華藝專」出身，擅工筆，花卉翎毛，以及指畫，作畫時由他的夫人調弄顏色，傳為星洲畫壇韻事。[21]民國四十三年（1954），他受邀前往英國倫敦舉辦畫展，作品全是指畫。後來又受北美邀請，在聯合國、紐約、華盛頓、芝加哥、舊金山、西雅圖等地展出及示範，[22]並遊歷日本、菲律賓、香港，歷時兩載。張大千（1899-1983）先生嘗題其墨竹云：「高鐵嶺有此勁健，無此松秀；李世倬有此瀟灑無此渾璞。指上禪機，三百年未迺見其人，佩嘆無極！」[23]其造詣之深，可想而知。

綜觀當代指書畫家中，劉銘先生指耕墨耘六十年，鍥而不捨的執

---

[20] 鄭月波，出生於新加坡牛車水，祖籍中國廣東省東莞縣。早年生活貧困，十六歲上鐵船打工，趁空檔就畫畫，曾幫人畫人像。民國十七年（1928）就讀杭州藝專，受教於林風眠、潘天壽等名師，奠定了他的繪畫基礎。民國二十年（1931）以一幅鉛筆素描作品〈萬物皆吾與也〉獲得美國動物保護協會舉辦之國際美展首獎。民國三十七年（1948）被中國郵輪公司調派到臺灣高雄辦事員、再任職臺北招商局，這段時間只偶有廣告設計性圖案畫。民國五十一年（1962）獲聘籌設並擔任國立藝專美術科首任科主任，這是他從事美術教育的高峰期。民國五十六年（1967）旅居美國，與張大千為鄰並開創出「隔紙畫」與「指畫」的新畫風，是他在創作上的黃金時期。民國六十八年（1979）於臺北國立歷史博物館舉行「旅美畫家鄭月波指畫展」。以後奔走於臺灣與美國之間教畫及講學。盧瑞廷，〈鄭月波「隔紙畫」與「指畫」創作研究〉，《書畫藝術學刊》第三期，頁345-376。

[21] 〈新加坡美術界的概況〉，《聯合報》，民國四十六年八月十六日，第六版。

[22] 百度百科網頁，網址：http://baike.baidu.com/view/284579.htm，查閱日期：民國九十九年十二月二十日。

[23] 容天圻，〈我國的繪畫藝術：指畫〉，《聯合報》，民國五十年九月二十七日，第七版。

著與毅力，在指畫藝術開創新天地，是位集指畫、指書、反書於一身的藝術大家。事實上，早在民國五十七年（1968）十月九日《經濟日報》就曾報導劉銘先生在指畫上的貢獻，報導指出：

> 高雄市一位山東籍的青年畫家劉銘，是目前我國少數幾位傑出指畫家之一，他從十二歲習畫，到現在已有廿五年歷史，但仍孜孜攻研，不稍懈息。[24]

顯見劉銘先生於青壯時期在畫壇即有重要地位，因而受到諸多藝壇前輩的讚賞。已故教育家陳立夫（1900-2001）曾贈題：「一指萬能」四字。藝壇大師郎靜山（1892-1995）亦曾贈題：「指揮皆藝術，萬象在手中」的墨寶。桂冠詩人梁寒操品題：「得之於心、應之於手、拙中見巧、舊中見新」。藝評家費海璣稱譽劉銘先生是「指畫千年第一人」。桂冠詩人何志浩讚譽他「指藝功深」。他的〈指畫墨荷〉於民國九十七年（2008）五月被李苦禪藝術館[25]典藏，〈凌霄圖〉、〈向日葵〉也為孫大石美術館[26]所典藏，一生獲獎無數。

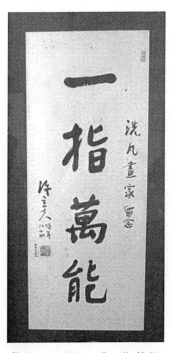

陳立夫贈題：「一指萬能」

---

[24] 〈壽山彩虹〉，《經濟日報》，民國五十七年十月九日，第七版。

[25] 李苦禪藝術館位於中國山東省高唐縣南湖路，是一座為了紀念當代中國名畫家李苦禪的藝術館。網址：http://www.rumotanart.com/node/735。

[26] 孫大石美術館位於中國山東省高唐縣城區魚邱湖北岸，是一座為了紀念當代中國名畫家孫大石的美術館。

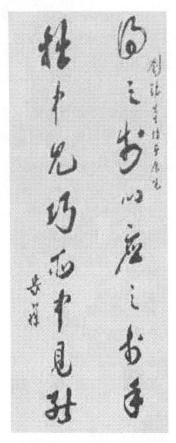

📷郎靜山贈題:「指揮皆藝術,萬象在手中」

📷桂冠詩人梁寒操品題墨跡

　　指畫有別於傳統筆畫。依據潘天壽的研究指出,指畫有兩項優點特色。首先因指頭不能像毛筆般含水,故用墨往往不是太濕就是太枯。因此極宜發揮枯墨法、焦墨法、潑墨法和誤墨法,這是毛筆不易達到的。再者,指頭畫線、畫點,也因指頭不能蓄水,長線需由短線接成,以致線條似斷非斷、似曲非曲、似直非直,或粗或細,特具一種凝重古厚的意味,極為自然,也是毛筆所無法做到的。[27]除此之

---

[27] 潘天壽,《潘天壽美術文集》,頁 111-112。

外，傳統繪畫重寫意，用墨設色格外重要，這方面指畫也與筆畫相異。

潘天壽曾點出指畫在用墨設色與傳統筆畫相異之處，他說：「指畫宜用大焦墨、大濕墨、大潑墨以及枯墨等；設色因其難以過於精工，故屬宜寫意畫，自然重在寫意的筆致，因而以墨色為主，烘染設色為輔。[28]」而且認為：「用指頭著重色尤不易精工勻淨，所以指畫自創始以來，能作重彩的，直如鳳毛麟角。[29]」甚至主張：「烘染設色方面，可備幾枝羊毫筆，代指設色，較為方便。[30]」虞君質也曾指出，指畫之難，難在用墨設色，輕淡表現清秀，濃重則流於俗濁。指畫之難，在於作品能「像筆畫一樣」卻又能「運化無痕」般傳神[31]。可見指畫在創作技巧上有異於傳統筆墨山水畫。劉銘先生的指畫藝術充分發揮個人特色與畫藝。

劉銘先生所畫墨荷、山水有如潑墨、焦墨；用墨設色上，劉銘先生專在輕淡上用工夫，其「彩墨花鳥」濃淡、色系相宜，深得此道三昧，而且用墨設色全用手指。民國五十七年（1968）間，中國美術協會理事長，也是提倡研習指畫最力的藝壇大老馬壽華先生，曾在劉銘畫作〈田園風味〉上贈題：

洗凡先生精究指畫垂二十餘年，是幀運指靈用、墨潤洵佳構也，觀後讚嘆，因題。七十六叟馬壽華。（案：標點符號是筆者加註）

---

[28] 潘天壽，《潘天壽美術文集》，頁 119-120。
[29] 潘天壽，《潘天壽美術文集》，頁 111。
[30] 潘天壽，《潘天壽美術文集》，頁 113。
[31] 虞君質，〈談藝錄（八）〉，《聯合報》，民國五十年（1961）六月二十八日，第八版。

足見馬壽華對劉銘指畫藝術的肯定。依據劉銘先生的觀察，馬壽華指頭作畫多用食指、中指。民國五十七年（1968）臺視「藝文夜談」主持人姜文教授欲邀請劉銘先生專訪，專訪之前，她曾先去請教馬壽華，依據姜文後來對劉銘的轉述，馬壽華笑稱：

> 劉銘有大小七支毛筆，運用自如，係以拳、掌、五指可作畫也。

劉銘先生指畫藝術之純青，可見一般。

　　民國六十年（1971）十一月間，馬壽華應英國維氏新聞社邀請介紹指畫，他強調這種傳統中國特有藝術應該受到重視，並加以推廣，當時《聯合報》曾詳細報導馬壽華的專訪，同時指出：

> 國內，除了馬壽華外，還有位指畫家劉銘，也以手指作畫著名。[32]

這項報導可說肯定劉銘先生在指畫藝術的貢獻。

　　除此之外，劉銘先生的指書也別具特色，原本俊逸的字跡因以手指書寫而更顯蒼勁，而且反書寫字更是一絕，增添幾許書法的逸趣。筆者於訪談期間有幸觀看整體創作過程，揮灑自如，充分展現一指萬能、十指神乎其藝的妙趣風格。無疑地，指書、指畫是劉銘先生對於臺灣藝壇卓越的貢獻。

---

[32] 〈指畫〉，《聯合報》，民國六十年十一月十四日，第六版。

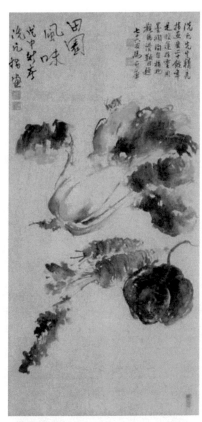

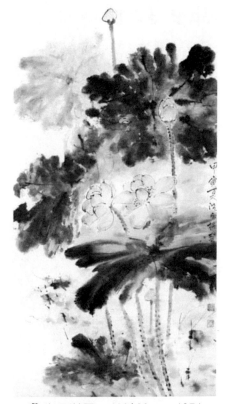

🎴田園風味　70*75cm　1968　　🎴臨風溢露　120*60cm　1974

（時任中國美術協會會長馬壽華題字）

　　此外，劉銘的一生乃是戰後外省籍移民的縮影，雖然他出身山東安邱書香世家，不過年幼失怙，接逢中日戰爭的動盪局勢，求學過程艱辛。抗戰勝利後，因緣際會於民國三十七年（1948）間獨自來臺，後因兩岸政治關係惡化而與家人失聯，飄泊臺灣。曾擔任記者、從事漫畫，後來放棄穩定的生活而致力指書畫，並熱心社會事務，曾擔任高雄市龍岡親義會創會會長及連任三屆理事長。其一生，無論是指書畫藝術或是他的社會閱歷都值得記錄，以做為學術研究的重要素材與課題。

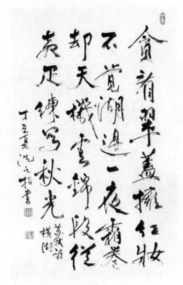

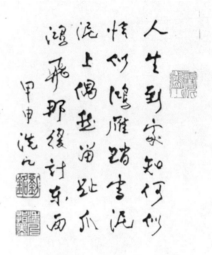

📷 劉銘先生指書　　　　　　　　📷 劉銘先生指書

　　民國九十九年（2010）七月，筆者承接高雄市文獻會「口述歷史《一指萬能—指畫家劉銘》編纂計畫」，本書即為該計畫之成果。口述歷史在於記錄受訪者的個人閱歷，期能透過這些記憶留下見證，以為歷史、文化研究的素材。為了同時兼顧口述歷史的嚴謹性，以及閱讀上的普及性，本書主文是採取近似回憶錄的方式，因此全書主人翁會以第一人稱出現。至於內容與題材主要是依據劉銘先生的手稿、訪談稿等彙整而成，同時為了減少記憶的錯誤，部分明顯出現疑竇的說法，筆者盡可能查證相關資料後與劉先生反覆核校，或以註解方式說明，以避免誤導。

　　全書架構安排，大體按照劉銘先生的生涯脈絡，逐次編纂，盡可能呈現和他密切關聯的人與事；其次，輔以劉銘先生致力於漫畫、指畫、重要畫展及相關活動為專題，試圖充分展現其一生的特質與貢獻。

# 一、故鄉往事

　　我劉銘本名人駿，字洗凡，民國十六年（1927）三月二十三日出生於山東省安邱縣。安邱古稱渠丘，春秋時得名，時屬莒國，莒子朱受封於此地，稱渠丘公。渠丘地處山東山區東北邊緣的丘陵延伸地帶，山丘起伏，河谷縱橫。渠丘城邑，南依埠嶺，嶺自城南迤東折北，繞城半周；北臨汶河，河自西南蜿蜒東北。[33] 整個城邑可謂在山環水抱之中。渠丘即以此中地形取名。西元前一四八年，漢帝國置安邱縣。後來歷次改朝換代中，安邱曾更名誅郅、牟山、輔唐、膠西等。開寶四年（971），宋帝國改膠西仍為安邱，沿用至二十世紀。一九九四年一月十八日安丘縣改為安丘市，屬山東省濰坊下所轄的一個縣級市，目前人口約一百一十萬人。[34]

🎞 劉民國八十四年（1995）與孀母暨大中弟重逢合影於安丘市大民弟家中

　　安丘城是歷史悠久的古城，古代遺址甚多。中國政府在城南牟山後關建牟山水庫時發現漢代墳墓，墳墓由白玉砌成，鐫刻精緻的圖文，令人嘆為觀止。後來，整座漢墓被遷移於歷史博物館地下層。民國八十四年（1995）我再度回到故鄉，

---

[33] 百度百科，網址：http://baike.baidu.com/view/19377.htm，查閱日期：民國一〇〇年五月十二日。

[34] 維基百科，網址：http://zh.wikipedia.org/wiki/%E5%AE%89%E4%B8%98%E5%B8%82，查閱日期：民國一〇〇年五月十二日。

這些變遷與發現讓我在那次的回鄉之路充滿驚奇，不過，那個記憶中的故鄉依然清晰可見。

## •❀•家族概述•❀•

我的故鄉祖宅位於安丘城裡的張家巷四號，堂號「滋厚堂」。在記憶裡，祖宅雖坐落名為「巷」的道路旁，但與兩頭大街寬度相差無幾，而且祖宅兩邊多是大宅門，只有劉、張兩姓世居於此。民國八十四年（1995）年四月，我回到闊別四十年的故鄉，安丘市區已經重劃，到處都是寬大的馬路、現代化樓房，昔日的張家巷已經成為歷史名詞。自懂事以來，我記得故鄉祖宅大門上的對聯寫著：「忠厚傳家、詩書繼世」，這是令人引以為傲的家族門風。我家是書香世家。

我的祖父恩第公是一位金石家，金石雕刻技藝很精湛，擅長治印和微雕，即使在桃核上也能雕刻松鼠、葡萄藤，栩栩如生，相當細膩而有趣。第二次中日戰爭（1937-1945）開打不久，家族被迫離開安丘到城外的馬家庄。祖父所蒐藏有些是田黃石（案：田黃是葉臘石的一種，是製作印章的珍品石材），那時，一兩田黃石值十兩黃金。我記得後來母親為躲避抗日戰爭，搬到新租房子的院子後挖了洞，把大缸埋在那裡。但是，現在那個地方都變成水庫了。總之，印象中祖父是士紳、地主，家族擁有大片土地以及許多傭人。八歲左右祖父去世，祖父娶了妻室有兩房，印象中，家族成員眾多。

父親宗顯公，字文謨，受過高等教育，在山東社會教育館任職，喜愛繪畫，因而家中到處都是書畫文物，仿如是一座畫廊。其中，最令人記憶尤深的畫有兩幅。一幅是唐朝吳道子畫的〈關公夜觀春秋圖〉，掛在書房裡，我常去看、也經常拜，所以從小我就崇拜關公、喜歡畫關公，後來我每到大陸各處一定要到那裡的關帝廟去看看、去拜拜。第二幅就是父親所畫的橫幅彩墨荷花，印象中那是以蓮蓬、荷花

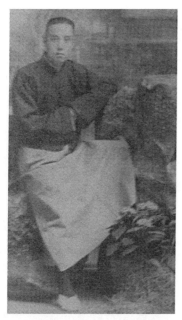

📷 青年時期的劉宗顯

和池水構成的畫，掛在臥房內，上面題字「埜（案：野之古字）風吹見月痕香」的詩句。此外，櫥櫃蒐藏的名家書畫，更是不計其數。

家學淵源使然，我父親的畫藝精湛。我自幼耳濡目染，看父親畫畫，也喜歡塗鴉。母親告訴我，在滿歲抓周時，我抓的就是畫筆，這似乎註定了我一生與繪畫不解之緣。因此，年幼時即承父親庭訓，悉心繪畫，父親也就成為我在繪畫上的啟蒙業師，甚至病重時，父親依然在病床上指導我畫畫。除此之外，我也從家中收藏的畫作中開啟認識指畫的天地。有一天，我無意中在收藏的畫作中發現一幅花鳥畫，經長輩解釋，那是用指頭畫的作品，我十分好奇。以後，在毛筆習畫之後，我也會自己用手指畫小雞、小鳥，增添了我對指畫的興趣。不幸的是，大約在我九歲左右，父親就英年早逝，家庭重擔落在母親身上，所幸從家族分得的田產尚足以維持家計。

母親馬頤穌，雖然沒有讀過洋學堂，因為外祖父是文秀才，從小接受很好的國學教養，《今古奇觀》、《聊齋誌異》、《紅樓夢》是母親喜愛閱讀的書籍。母親憑媒說合嫁給父親，勤儉持家，也是督促我臨摹、描紅、求學的導師。

母親家教嚴格，我唸小學時，每次回到家一定要描紅、背書、畫畫，往往功課結束之後，找我玩的朋友早就在院子裡等候多時。雖然覺得母親的家教太嚴格，但是現在想起來若不是母親嚴格的家教，後來可能無法在戰亂受到好的教育。雖然她三十幾歲就守寡，依然堅

強，她是家族成員中最令我感到懷念的親人。母親於八十六歲去世，自民國三十七年（1948）我來臺以後，始終無緣再見她一面，每每想起，心中無限感慨。

外祖父家位於安丘城西十里外的馬家莊，也是大宅門。外祖父是文秀才，記得大門兩旁有兩座旗杆臺，意味著也是官宦家族。中日戰爭期間，我全家曾暫住在外祖父家，期間外祖父常常教我讀唐詩、宋詞，並以杜甫〈丹青引·贈曹將軍霸〉中的詩句：「……斯須九重真龍出，一洗萬古凡馬空……」，取

📷 劉銘的母親馬頤龢

「洗」、「凡」二字而為「洗凡」，送給我做為字。有意思的是，〈丹青引·贈曹將軍霸〉這首詩是杜甫為同時代生活困苦的名畫家——曹霸所作的詩。相傳盛年的曹霸畫藝高，名氣盛而受到唐玄宗的注意，後來奉旨入京修葺凌煙閣二十四功臣像和駿馬圖，並受封左武衛將軍，享有不理朝政之權。自此以後，權貴高門爭相求取曹霸手筆，更以得到畫作為尚，顯赫一時。安史之亂後，曹霸因為一幅作品，有影射唐朝之嫌，被削職免官，自此流落他鄉，生活潦倒，靠畫畫謀生。杜甫在四川遇見曹霸，非常同情他的遭遇，因而寫了〈丹青引·贈曹將軍霸〉、〈觀曹將軍畫馬圖〉二詩，聊表對曹霸際遇的同情。在「一洗萬古凡馬空」詩句中，杜甫道盡了曹霸畫馬的超凡藝境，而「洗凡」二字則隱含外祖父對我未來的期許。至今，我在作品的落款都是用「洗凡」二字。

## ◦•求學經歷•◦

　　小學我就讀縣立第一小學，老師名叫王劍樵。記憶中，班上同學約有十幾位。我喜歡畫畫，每本課本空白處我都隨興塗鴉，同學們也常常拿著紙張求畫孫悟空、豬八戒，來者不拒，樂此不疲。民國二十六年（1937）七月七日，日軍在北平附近挑起盧溝橋事變，中日戰爭隨即全面爆發，不久入侵安丘，據說日軍先砲擊城內，我家庭院就被轟炸。幸好我母親有先見之明，在日軍來襲之前就帶著我和胞弟劉人駒，以及值錢的家產，如字畫、印石、文物等搬到馬家莊外祖父家暫住，因此躲過一劫，小學的求學經驗也因而暫時中斷。

　　外祖父家是深宅大院，約分前後幾進房。前房舅父們居住，外公、外婆住在最後一進的高房。高房坐北朝南，地基墊高許多，拾級而上，前後有月臺，冬暖夏涼，不會淹水。而且內部寬敞，外公、外婆住東間，我一家人住西間。暫住外祖父家期間，天天和二舅父馬崶的獨子馬六旬一起玩耍，五舅父馬岩新婚不久，也常是玩伴。母親深怕我荒廢學業，就送我到前街一所私塾就讀。不久，我進入距離馬家莊不遠的石廟子小學就讀，不少同學也是從安丘城裡逃出來避難的，王劍樵老師也來到這裡教國語課程。在離亂中得以相聚一起讀書，如今回想起來，猶覺彌足珍貴。

　　住在外祖父家一段時間之後，我母親在附近租了一處房舍，坐北朝南的三間瓦房，西側有廚房、便所，庭院也寬敞，種著棗樹、香椿，環境清幽，書房內窗明几淨。不過，自從日軍進入安丘城後，烽火也漸漸瀰漫到鄉間，游擊隊經常與日軍交戰，老百姓則生活在驚恐中，生命朝不保夕。而且當時讀書的大環境很不好，沒有書桌椅子，只能用木板墊在腳上充當桌子唸書，遇到敵人來襲還要潛伏躲避，學

習效果有限，同學們多數草草讀完小學，離情依依地離開即將解散的學校。不僅如此，地方治安日漸混亂，日軍、漢奸到處徵夫、搶糧，母親深怕我被拉走，只好送我到山區縣治所在地就讀中學。

　　小學畢業不久，我跟著一位親戚輾轉來到山區臨時縣治讀書。當時的縣長李瀛仙、教育科長于迎先、財政科長馬次方都是我的父執輩，于、馬兩位於我父親彌留時曾到病榻探望，父親曾請託照顧遺孤，而建設科長劉宗耀是我四叔。我來到山區臨時縣治地不久，山東省立第八聯合中學小溝分校也成立，我也順利入學就讀初中部。因此，我在縣治求學期間受到這些長輩的照顧。該校共有兩班，學生近百名，主任是我伯父的兒子劍東，師資有李永淦、陳仲恩等。當時物質條件極度缺乏，大家只能以圖板當書桌；遇有警報，立即分批遷伏山林、河邊，待警報解除才又返回原地讀書。求學期間完全公費，一起睡通舖，共用大鍋飯，同甘共苦，一切都是為了完成學業。求學期間，數次由年長的侄孫莊烈於夜裡陪同偷偷回家探視母親，每次經過黑水地區，那邊都是墳墓，那時候我年紀輕還是個小孩，都拉著我那個姪孫的衣服不敢睜眼，因為那邊鬼火熒熒，這樣偷偷回去看看我媽媽。最多在家躲藏一、兩天，享受母親做的好菜和點心之後，於暗夜裏淚別母親，返回學校。

　　十五歲時（案：1942 年），我加入三民主義青年團。初中畢業後參加文宣隊，隊員約二十名，作抗日宣傳。後來，有一天到昌樂邊區的黑牛塚，突然接到情報，日軍將於夜間由此經過去攻打游擊隊的據點。天剛入夜，就聽到槍聲，我們十餘人立即跑到公路邊的豆田深處伏身躲避。同時在旁邊不遠處，有位男子抱著小孩，一手搗住孩子的嘴，不讓哭出聲。此時，日軍的馬隊、車輛由公路經過，要是那時候小孩子一哭，子彈掃射下來，田裏面的幾十個人都完蛋，真是驚險的一幕。後來一行人漏夜逃到昌樂，承蒙熱心人士的帶領來到當地小學教室裡休息，也熱心送來一些煎餅，所謂煎餅就是麵糊、黃豆、高粱

等糊成的餅，還有小菜什麼的。此時大家都已經累得要死了，就把桌子一併，倒頭就睡。天未亮，外頭就有人來叫：「好消息好消息！日本鬼子投降了！」大家立刻起身，歡聲雷動，高興得不得了。

　　戰爭期間，鐵路被土匪破壞掉了，日本一投降，游擊隊逼著日本人趕快修復膠濟鐵路，膠濟鐵路一修通了，我從濰坊搭第一班火車到了青島市。勝利的歌聲、呼聲瀰漫了整個青島市，街道上人潮洶湧、歡聲雷動，飛機在天空中盤旋散發傳單，大家分享著勝利的果實。當時湧入各縣市的流亡學生日益增多，山東省立青島臨時中學奉命於黃臺路一號成立，創校校長王尊義（字秋圃），校址原為日本人設立的女子中學，校園寬大、校舍巍峨，設備也齊全，流亡學子們有此高尚的學府，實屬幸運。

　　初到青島，我與侄孫莊烈、李蓬仙教授、韓寶生教授住在一棟原是日本人住所的一棟洋房居住。有一天，我和李教授談起即將入學讀書，聊到家族以「人」字取名者，多數年少夭折，而我劉銘本名「人俊」，因而懇請李教授為我改名，李教授說：「就叫劉名，好嗎？」後來入學報名時竟然被寫成「劉銘」，我也欣然接受，一直沿用迄今。

　　山東省立青島臨時中學有十多個班級，學生完全公費，吃住都在學校裡，設伙食團，麵粉是善後救濟總署提供，但是都是發霉的麵粉，做出來的饅頭有斑點，略帶霉味，佐以青菜湯和鹹菜，根本就沒有魚肉，油水比較欠缺，但是肚子餓，非吃不行，大家也難有怨言。我還記得，吃飯前，我們的劉海基教官（黃埔軍校畢業，來臺後賣過醬油，定居東勢）會喊口號：「立正、坐下、開動」。

　　在學期間，我認識了《民言日報》社長楊天毅的堂弟楊振坤（後來他改名字叫楊瑞，擔任過臺北強恕中學的訓導主任），他讀初中，後來我就搬到楊社長家中，和楊振坤一起上下學。楊社長宅第是接收日本人資產的一棟三層樓精緻洋房，非常漂亮，也有寬大的庭院，綠草如茵、花木扶疏。楊社長的父親住一樓，楊爺爺對我們關愛備至，常

常準備魚、肉佳餚和白餅、饅頭等，在我們下午放學回來大快朵頤一番。不過，在楊府住了一段時間後，天氣也暖和了，他們家裡也有太太、女兒，總覺得住在一起多有不便，後來我就搬到位於第三公園附近《民言日報》報社東側的單身宿舍，與擔任報社校對的戴國霖、牛鐘衡等住在一起。當時，牛鐘衡讀山東大學中文系，刻苦用功，文采洋溢。

此時，擔任報社記者的族親劉右文（原名：宗武），因同時兼任善後救濟總署青島分署的工作，非常繁忙，因而要我幫他寫新聞，我欣然接下此工作。每次，我將稿子送到報館後，他會拿點零花給我，算是讓我拿點稿費，和其他同學比起來，我是有收入的了。那時候在有名的第三公園吃碗餛飩就已經很享受了，有時請同學吃碗餛飩，他們就高興得不得了。我也正好利用這個難得的機會磨練文筆，同時開始創作漫畫。《民言日報》是國民黨黨報，相關報紙還有《民言晚報》。因為劉右文的關係，我在《民言日報》副刊畫漫畫，有時在《民言晚報》投稿散文。當時《民言日報》主編薛心鎔[35]先生，來臺後曾擔任《中央日報》、《大華晚報》要職。另一位趙蔭華先生，當時他是《民言晚報》的總編輯，來臺後曾擔任《中華日報》的總編輯。我曾在《民言晚報》刊登個人第一篇散文，題為〈青島的雨後〉，趙先生對我勉勵有加。

民國三十六年（1947）我搬到安丘同鄉會與莊烈住在一起，同樓居住者還有在中央社任職的張伯質表兄，他的兒子就是後來榮獲兩次金馬獎的大導演張曾澤（1931-2010）。張曾澤政工幹校影劇系第一期畢業，畢業同期只有他一人申請分發到軍中劇隊去擔任話劇導演。民

---

[35] 薛心鎔先生來臺後，曾擔任《中央日報》總編輯九年，並創辦《大華晚報》兼總編輯，他是臺灣當代報界的重要人士。聯經出版公司於民國九十二年（2003）出版的薛心鎔先生回憶錄，書名《編輯臺上－三十年代以來新聞工作剪影》（臺北：聯經，2003）。

國四十三年（1954）年從話劇界轉入電影界的，那一年他導演的舞臺劇〈吾土吾民〉，參加國軍文康大競賽，在甲組決賽中贏得了最佳導演獎，因而引起中製前廠長張進臺的注意，將他羅致旗下。後來曾為軍教片導演，執導軍教片與紀錄片。他的紀錄片代表作〈金馬保壘〉與〈五十三年國慶閱兵〉等，曾使他獲得民國五十三年（1964）金馬獎最佳紀錄片金像獎。[36]此外，他同時也拍攝劇情片，因主導〈路客與刀客〉、〈筧橋英烈傳〉而兩度獲得金馬獎最佳導演獎。後來歷任中央電影公司、香港國泰電影公司、香港邵氏兄弟公司的導演。他首任的妻子就是中影當家花旦巨星江繡雲，人長得很漂亮，還記得民國五十八年（1969）我要到日本的前一晚，他打電話來說：「表叔，晚上到家裡來吃飯啊！那繡雲煮山東菜給你吃。」不過，後來他與江繡雲離婚，跟著名擅演反派的女星李虹在一起。民國六十年（1971）曾自組大漢影業公司攝製《紅鬍子》，民國七十一年（1982）成立大涵影視傳播公司。民國七十七年（1988）以單元劇〈前夫〉獲得最佳導播金鐘獎；民國八十年（1991）以製作〈法窗夜語〉獲得年度最佳教育文化節目金鐘獎。[37]

　　同年（1947）暑假，我稍信給母親要回家，後來就跟著推車做生意的鄉親步行一百多里回到故鄉。因為故居已在戰爭中炸毀，只好跟母親約好在安丘城內大伯母家見面，久別重逢，喜不自勝。但是第二天才休息半天，剛好我母親有鄉親到青島經商，一定又要我趕快一起回到青島，母親臨別贈言：「天無絕人之路」。於是，我帶著母親為我準備的衣物，再度淚別了，從此再也無緣相聚。至今回想母親的這句話，終生受用。

---

[36] 〈張曾澤　江繡雲　遲來的春天〉，《聯合報》，民國五十六年一月二十一日，第 14 版。

[37] 文建會，《臺灣電影筆記》網頁，網址：http://movie1.cca.gov.tw/People/Content.asp?ID=241。查閱日期：民國九十九年十二月二十日。

民國三十七年（1948）我從山東省立青島臨時中學畢業。那時得知姑丈別志南到了北京，於是寫信問安，並與他談談未來升學的問題。我這位姑丈是五姑姑劉素芬的丈夫，五姑姑是小學教員，新婚不久，因戰爭而輾轉到大後方去了，勝利以後他們到了北京，後來跟我右文叔叔等聯絡上了。信裡，我告訴姑丈將於高中畢業後報考藝專深造，姑丈馬上回信說，希望我到北京升藝專，或升北京大學藝術系也好，所有費用他完全負責。當時高興得不得了，馬上準備要到北京，右文叔叔也要給我路費，

📷 民國八十年（1991）劉銘與五姑丈別志南（左）久別重逢於下榻酒店之合影

但是，時局快速逆轉，很多國民黨的軍隊叛變了，據說北京天津一帶很亂，根本不可能北上，赴北京升學的願望也為之破滅。

有一天從民言報社走出來，恰好遇到在青島綏靖區任職的張通，張通是我的表哥，當時他是空軍少校，人高馬大，真是標準軍人啊。他看到我，向我招呼後說：「表弟啊，我現在聽說你根本不可能到北京升學，現在有朋友，也是第一小學（案：安丘縣立第一小學）的學長，好多前後期的同學，都到青島來接新兵。」他要我和另外一個張廷梓隨同接新兵的輪船到臺灣謀生，他說：「你到臺灣找所小學教教美術應該沒有問題，也不用升學了。」這位張廷梓，我都稱他大哥，其實也是我的表親，因為我們在山東有張、馬、曹、劉四大姓，都是士紳，四姓互相聯姻，所以很多是親戚。在安丘，張廷梓就住在我家南邊，是兩層的樓房，他是縣立藝校畢業的。接新兵的軍官叫馬師曜（要塞臺長），他是安丘縣立一小的學長，張通表哥的同學，他非常歡迎我和張廷梓隨行。果真天無絕人之路，未能到北京升學，卻也開啟

來到臺灣的轉機。

　　同年（1948）九月一日，我代表劉右文參加在青島市蘭山路市民大禮堂所舉行的記者節慶祝會，隔了沒幾天就登上「海蘇輪」離開青島，船出港後南下到上海，大概在上海停了五、六天，後來改乘「海黔輪」，這時候馬師曜的舅舅李伯伯也來，他也想到臺灣看看有無發展的機會。「海黔輪」從上海橫渡臺灣，航行期間，我都和當官兒們一起吃飯，不過暈船得很厲害，嘔吐、精神委靡，好像生了一場大病，終於，九月十二日在基隆碼頭登岸來到臺灣。

# 二、初履臺灣

　　民國三十七年（1948）九月十二日，我從基隆港登岸來到臺灣，隨即跟著軍隊到新竹湖口訓練基地。經過幾天的休息，精神轉好後，我和張廷梓向馬師曜道謝，隨即北上臺北縣木柵造訪在農校教書的馬復先老師，他也是安丘人，是張廷梓前後期的同學。當時他租房在農家，房屋並不寬敞，也讓我們暫時住下來。平時馬老師去上課，我和張廷梓煮飯做菜。當時身邊還有一些關金（案：應該是金元券），拿來換舊臺幣，那時五塊就可以換一大堆舊臺幣啊，所以可以時常買魚、買肉來加菜。不過，周邊環境髒亂，氣味欠佳；牛豬雞鴨叫聲，此起彼落。我戲稱：「住五味居、聽四重奏」。因為距離指南宮不遠，常與張廷梓登臨一覽臺北風光，也喝到一些不錯的香茗。時近歲末，馬復先表示要到臺北市服公職的表哥家過年，於是我們收拾行囊南下烏日糖廠，那裡有幾位鄉親大哥們在糖廠擔任駐廠警衛的工作，他們非常歡迎，住的都是日式榻榻米的房子，吃得也不錯，讓我和廷梓渡過一個很有人情味的農曆新年。

## ··●記者與公職●··

民國三十八年（1949）春節過後不久，意想不到的喜訊降臨，突然接獲滕化文老師自桃園來信告知，臺中趙臺修特派員辦公室欲聘請一名記者，我好高興，不管怎樣有了一個工作嘛，所以，馬上就到臺中去。趙臺修他是昌樂人，我是安丘，昌樂和安丘以前同屬濰坊市管轄，他一曉得我在青島當過實習記者，我寫的東西他看了也非常滿意，馬上就錄取了，錄取了就開始跑新聞。那時候跑新聞很辛苦啊，不是像現在的新聞記者，記者會到處有好的東西可吃，那時候的記者頂多就是記者招待會，有些粗的餅乾，若切幾片西瓜和茶水已經很好了，不像現在茶會、酒會、高級點心。當時沒有如此豐盛的餐點。

趙臺修是在臺北市發行的《建報》、《和平言日報》兩社的特派員，每日下午四時前發稿，都以火車將稿件運到臺北市，再由社方派人領取，日復一日，都是如此。因為我在青島就曾代我三叔跑過新聞，對此工作駕輕就熟、勝任愉快，也獲得趙臺修的肯定，我和他相處融洽，我也不計較待遇多寡。當時物資條件低，人民生活苦，與六十年後的今天相比，真是天壤之別。

在臺中跑新聞期間，我也在臺中當地的報社《力行報》畫漫畫。《力行報》社長叫張友繩，總編輯是馬大信。馬大信也是中學的同學，文筆很好，當時他以筆名「潑風老道」闢刊一個專欄，我就在這個專欄畫漫畫。據說張友繩是青年軍成員，後來報社不知道為什麼被查封了，馬大信一大家人生活也陷入困境。

當時臺中有家餐館叫南北飯店，老闆叫蔡足，專門賣麵食、水餃、包子、饅頭。因為跑新聞常常去那邊吃東西，認識了餐館的「白案」李大哥，所謂「白案」就是飯活兒，會做麵條、水餃、餃子等廚藝。這位李大哥是印度加爾各達一所小學的校長，中日戰爭結束後想

回到山東探親，隨之而來的國共內戰卻使他回不去，就跑到臺灣來。他對這白案有一套，就在南北飯店掌廚。那時候，報社每天是都會送便當給我吃，有時候我也到南北飯店打打牙祭，因而認識李大哥。

　　馬大信失業後，有一天我就跟那蔡老闆講，我有個同學馬大信，他所任職的報社被查封了，也沒收入，他們一家人口生活成了問題，馬大信的父親—馬海秋，在大陸也當過游擊隊團長，帶過不少人，我向蔡老闆建議就讓馬海秋來當帳房好了。但是，旁邊的李大哥說帳房很簡單，麵條一碗多少，包子一籠多少，然後把它加起來就好了。李大哥對我說：「小老弟啊，我看你這記者不要幹，太辛苦了，有時候我看你跑了一天也沒什麼薪水。」他要我來做帳房。但是，我說沒辦法，你要我坐在那兒我坐不住。後來這位馬老伯就去當帳房，馬大信一家人生活就改善了。

　　在臺中跑了八個月的新聞。有一天，從報紙上得知族兄劉大年自海南島率空運大隊抵達新竹基地，立刻寫信向大年五哥問候，並告知近況，很快收到五哥胞妹劉璞珊八姐的回信，璞珊是我小學同學，信中希望我到新竹安定下來，最好繼續求學。我很高興，於是向趙臺修特派員說明，他說很好啊，你如果到新竹有發展那就到新竹去。辭職沒多久，我就搭火車到了新竹。

　　大年五哥是空軍官校五期及空軍官校飛行人員氣象訓練班畢業，時任空軍二十大隊的副隊長，與大隊長楊榮志都是同學。大年五哥家住新竹樹林頭（今日新竹市北區）空軍眷舍乙字三號，是一棟寬大的日式平房，但是都是木板而不是榻榻米，四周綠樹蒼翠，環境清幽。我住在約四坪大的房間，單人床、蚊帳、棉被、書桌、靠椅一應俱全。五哥一家人對我相當照顧，讓我這位流浪多年的異鄉人得以感受家庭的溫馨。五哥有兩男兩女四個小孩，都非常可愛；五嫂陳文姞女士浙江人，氣質高雅、身材苗條，任誰也看不出她已經是四個孩子的媽媽，相夫教子，是相當稱職的女主人，她和璞珊姑嫂相處融洽。大

年五哥經常鼓勵我升學讀書，結果沒多久，我又有了新的工作，亦即在新竹的空軍八一四菸廠。

依據財政部的說法，早期軍人因為戰爭壓力沈重，香菸常是辦公室、上前線時不能或缺的隨身伴，軍方的福利機構也常常自購機器製菸，提供官兵作為福利，或者出售增加軍隊收入。[38]新竹的空軍八一四菸廠是空軍二十大隊所創辦，[39]民國三十九年（1950）初創建，並開始生產八一四牌香煙，深受官兵歡迎。有一天用餐時，五哥對我說，空軍菸廠有個繪圖員職缺，先去哪裡工作，以後再做升學打算，我高興回答樂意就業。五哥與姜華海廠長通過電話後，翌日我就到八一四菸廠報到，遂被分發到營業組。

民國三十九年（1950）九月我到菸廠工作後，搬進廠房隔壁一棟單身宿舍，床鋪、被褥、蚊帳、床頭櫃等非常完善，同住者有技師、會計等連我共六人，其中一位叫詹同基是歷史名人詹天佑（1861-1919）[40]嫡孫。菸廠的工作人員，除了技術人員外，大部分都是空軍眷屬，以及和空軍有關係者，這是基於安全的考量。製造組是最忙的單位，從製作菸絲，烘烤再製成捲菸後包裝為成品，一支香菸所費的人力、時間是癮君子吞雲吐霧時想不到的艱辛。其他單位，如營業、會計、總務等，相較之下就清閒多了。職員一日三餐免費供應，中午

---

[38] 財政部財政史料陳列室網頁，網址：http://www.mof.gov.tw/museum/ct.asp?xItem =3736&ctNode=38&mp=1，查閱日期：民國一○○年二月十七日。

[39] 空軍總司令周至柔，關心軍眷未來生計，指派空軍第三十中隊中隊長陳祖烈，前往銀行提取黃金100條，銀元10萬元，抵達臺灣後開辦工商業，將盈餘作為福利金，並請空軍第二十大隊大隊長楊榮志創辦空軍八一四菸廠，並負責督察與協助業務。財政部財政史料陳列室網頁，網址：同上註。

[40] 詹天佑，字眷誠、號達潮，安徽省婺源縣人。他是中國首位鐵路工程師，負責修建了京張鐵路等工程，有中國鐵路之父的美譽。維基百科網頁，網址：http://zh.wikipedia.org/zh-hk/%E8%A9%B9%E5%A4%A9%E4%BD%91，查閱日期：民國九十九年十二月二十日。

飯後最熱鬧的地方是中山堂，當時沒有電視，收聽電臺播放音樂或聽留聲機是最重要的消遣，這時會有人合音哼唱，或婆娑起舞；愛好京劇者，也會信口隨著音樂唱兩段西皮、二黃，但也不影響閱覽報章雜誌的同仁。當時，菸廠的待遇好、福利也不錯，例如：每天都有十根香菸，也可以半價買菸，我都把香菸送給一同工作的司機。所以，我在那裡一待就是八年。

　　我在菸廠的職稱是繪圖員，不過卻無圖可繪。我每天的工作就是監督把香菸運到火車站，辦完交運手續後，助理將提單交給我放入信封內，由我封口蓋章再坐車到郵局以掛號信寄給購菸單位，如此，一天的工作就結束了。也是在這段時間，公餘就畫畫，除了練習指畫藝術之外，也畫畫漫畫投稿。除此之外，我那時精力很充沛，也兼任《青年日報》、幼獅社的記者，也曾為中廣新竹臺寫〈風城漫談〉，每個禮拜一篇，一寫寫了好幾年。

## ﹡政治活動﹡

　　民國三十九年（1950）我正式加入中國國民黨，我原來在地方黨部啊，是直屬第八小組組長，當時新竹地方黨部尚未成立，國民黨的記者通通屬於這個小組，我是小組長。民國四十年（1951）十月十五日中國國民黨新竹縣黨部正式成立，主委是孫午南[41]。不過，我在空軍八一四菸廠工作，菸廠籌組了直屬區分部，屬於產業黨部，當時所有工廠、公司、國營事業都屬於產業黨部，後來改叫工礦黨部。當時，新竹菸廠成立三個小組，我就變成常委了，就等於我負責。

---

[41] 〈臺中新竹等縣市黨部昨日分別正式成立〉，《聯合報》，民國四十年十月十六日，第五版。

　　民國四十年（1951）國民黨中央設立中國文藝協會[42]（簡稱：文協），同年主辦「自由中國美展」，我的水墨漫畫入選，使我成了文協會員。當時，文協的理事長是張道藩[43]（1897-1968）先生，辦公室地址在臺北新公園中廣公司旁邊。不過，展覽結束後，作品尚未領取，即因颱風肆虐受潮而損毀。後來，文協中的「美術委員會」擴大為「中國美術協會」[44]，不過我承蒙梁又銘（1906-1984）[45]、梁中銘兩位藝壇大師介紹加入中國美術協會，此後未再參與文協的活動。我也在此協會結識藝術界諸多大師級人物，如郎靜山（1892-1995）[46]大師。

---

[42] 第一屆常務理事有張道藩、陳紀瀅、許君武、王平陵，馮放民等五人。〈總統勖文藝界〉，《聯合報》，民國四十年九月十六日，第一版。

[43] 張道藩，貴州盤縣人。民國八年（1919）公費留學歐洲，民國十五年（1926）返國後加入中國國民黨，是國民政府文化事業與政治宣傳的策劃者，在繪畫、寫詩、作歌和編劇上皆有相當作品。民國三十九年（1950）來臺，擔任中國國民黨中央委員會內中央組織部秘書等重要黨職，民國四十一年（1952）擔任立法院第四任院長。文建會，《臺灣大百科全書》，網址：http://taiwanpedia.culture.tw/web/content?ID=13960，查閱日期：民國九十九年十二月二十日。

[44] 中國美術協會是我國歷史最悠久規模最大的人民藝術團體，由黃賓虹、張大千等美術界碩彥樹立發展目標，首任理事長即馬壽華，李梅樹、徐谷庵、張俊傑繼之。文建會，《臺灣大百科全書》網頁，網址：http://taiwanpedia.culture.tw/web/content?ID=9802。

[45] 依據劉銘先生的說法，梁又銘是廣東順德人。梁又銘與雙胞胎弟弟梁中銘自幼隨其兄長梁鼎銘學習水彩、油畫與素描，曾主要抗戰文宣。民國三十八年（1949）移居臺灣，開始藝術教學生涯。

[46] 依據劉銘先生的說法，劉銘先生是在郎靜山七十大壽壽宴上認識的，那時郎靜山是中國美術協會的常務理事，中國美術協會給他過七十大壽，他也去了。壽宴中才得知他是山東省魚臺縣郎家屯人，祖父因做了官，後來舉家遷到杭州，父親經常在上海，他也在上海當過攝影記者，也學過美術，後來專供攝影。他的藝術特色是一張照片就是一張畫，無論是一隻鳥、一枝花、一塊石頭，就是一張畫。

📷 青年時期的劉銘先生

民國四十一年（1952）十月三十一日救國團正式在臺北圓山成立，蔣經國擔任首任主任，副主任是胡軌、謝東閔，主任秘書是李煥[47]（1917-2010），第一組（組訓）組長王家樹，第二組（服務）組長楊爾瑛，第三組（文教）組長胡一貫，第四組（總務）組長白萬祥。[48]隔年（1953）下半年許大路[49]到新竹成立救國團團委會，他擔任主任，我也加入並擔任視導，支隊長是楊宗培。

---

[47] 李煥，字錫俊，漢口市人，上海復旦大學法律系畢業。他是蔣經國在中央幹部學校研究部（政治大學的前身）第一期的學生，也算是胡軌的弟子，受到蔣經國的栽培與重用，他全心全力經營救國團，後來升任救國團主任，直到民國六十六年（1977）中壢事件發生為止，擔任救國團長達二十五年。後來負責籌辦中山大學在臺復校事宜，並任復校後首任校長，後擔任教育部部長。民國七十八（1989）年更擔任行政院院長，到達政治生涯最高峰。依據劉銘先生的口述，李煥籌備中山大學時，西子灣腹地狹小，學校連個操場都沒有。因為他跟經國先生私交很好，那時經國先生任國防部長，在李煥先生的懇請下，乃派工兵一車一車地運土去，以填海造陸的方式把現在中山大學操場打造出來。部分資料參閱陳明通，《派系政治與臺灣政治變遷》（臺北：新自然主義，1995），頁26。

[48] 〈青年反共救國團，本月初正式成立，團本部將設北投政工幹校，蔣經國以下人事內定〉，《聯合報》民國四十一年九月一日，第一版。

[49] 許大路（1919-），廣東省臺山人，香港南洋商學院畢業，革命實踐研究院臺建會四期結業。長期追隨李煥從事國民黨黨團工作。最初任職於救國團總團部、知識青年黨部，累升至臺灣省黨部書記長、中央組工會副主任、中央秘書處主任。民國七十四年（1985）出任中央社工會主任，隔年十二月因輔選失利而辭職。民國七十六年（1987）三月調任《中央日報》常駐監察人，民國七十八年（1989）六月轉任行政院顧問暨院長辦公室主任。民國七十九年（1990）六月退職。參閱《華夏經緯》網頁，網址：http://www.huaxia.com/lasd/hxrwk/ddrw/tw/2003/07/506332.html。查閱日期：民國九十九年十二月二十日。

民國四十二年（1953）新竹地方黨部主委孫午南鼓勵青年出來，我就站出來了參選新竹縣議員，我要代表勞工出來啊，希望產業黨部各工廠支持我嘛，結果他們怕票跑掉了，又勸我退。我的個性，你勸我退我就是不要退，我親自到省黨部，就是現在的監察院，那時臺灣省省黨部在那裡，我去見那個省黨部長—上官野佑，我就跟他談以後，他說：「劉同志，你來的正好，我已經批准你了，我們黨提名！你是最年輕的候選人，趕快回去部署啊。」所以我就回到新竹開始部署競選了。

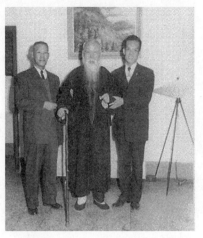

📷 民國五十年新春於楊宗培寓所和于右任、陳達元合影

據《聯合報》報導，劉銘先生是新竹縣議員第一選區候選人。[50]當時我參選的政見如下：

一、為勞工說話為群眾服務。

二、改善勞工待遇。

三、謀求勞工福利。

四、增進勞工健康。

五、融洽軍民情誼。

六、濟助失業青年。

七、推行便民運動。[51]

後來這事被關愛我的畫家梁又銘、梁中銘兄弟知道了，勸我畫畫不要

50 〈二屆議員候選人十縣昨正式公告〉，《聯合報》，民國四十二年一月三十日，第四版。

51 〈新竹縣第一選區候選人政見介紹〉，《聯合報》，民國四十二年二月七日，第四版。

搞政治，應該朝繪畫方面好好努力。我跟兩位大師說，我不參加選舉，怎麼曉得政治的內幕？怎麼畫漫畫？而且已經登記了，只有勇往直前、奮力一搏。

　　後來我落選了，主要原因是我對空軍選票爭取得太晚。一開始我想空軍方面有我族兄劉大年的關係，應該沒有問題啊。後來也勞駕劉巨全（1901-1971）監委親至空軍總部找王叔銘（1905-1998）總司令幫忙，因為王總司令到菲律賓卻抱病回來，這劉巨全委員去看他，順便拜託他。可惜為時已晚，空軍眷屬已經決定支持空軍子弟小學的鄭韻琴校長[52]（任期：1951.8-1953.8）。所以我獲得空軍的選票有是有，比較少，後來鄭韻琴當選了，就是因為獲得比較多的空軍眷屬選票，有官長的眷屬區票，有士官的眷屬區票，好多空軍眷屬區的選票都投他啊，一結合，共同支持他們的校長啊，當然他當選。我空軍的票是有，就是比較少，但是我陸軍的票還不錯。陸軍眷村票涵蓋今日的交通大學、清華大學地區，那時這些地方都是陸軍軍眷區，這方面幸好有黃毓俊將軍夫人關宗淑大姐熱心幫忙，多次帶我到陸軍眷村請求支持，所以我陸軍票是最高的，有七百多票。

　　投票日開票結果，果然陸軍眷區得票數多，空軍眷區得票較少，各工廠有的集中支持我，有的工廠部分工人被以一條毛巾或一小盒味精而跑票，可見地方自治初期即有賄選行為，實在可恥。選舉結果，我敗北了，但也增加不少人生閱歷，後來我將此一政治經驗轉化成「選舉秘辛」，以四連格漫畫方式在《成功晚報》連載近月，成了我最好的「戰利品」。所以我雖然沒當選，但是當時國內畫漫畫的人以真槍實彈參與選舉的，也只有我，不管黨外黨內的漫畫家，真正參與政治選舉的只有我。

---

[52] 中華民國空軍子弟學校校友總會網頁，新竹載熙國小歷任校長。網址：http://www.afesa.com.tw/index.php?option=com_content&task=view&id=135&Itemid=69。查閱日期：民國一〇〇年二月十七日。

## 三、漫話漫畫

　　我父親擅國畫，他不創作漫畫，所有我的漫畫都是無師自通。小時候，我家有中外雜誌和報紙，我曾看過中文雜誌豐子愷[53]（1898-1975）的漫畫，他的漫畫構圖很簡單，但是加上兩句詩句，看看還蠻有趣的。在一些外國雜誌上，有畫過「山東大叔」戴著高帽子，今日回想起來也蠻有趣的。還有，當時的香菸盒裡面都有畫片，畫片上都是封神榜、西遊記或其他故事的人物圖畫，因為家裡抽菸的人多，我經常拿得到這種畫片，我很喜歡，也就模仿照著畫。我很喜歡畫孫悟空、豬八戒，當然都畫得很誇張。讀小學的時候，我的座位在中間，四邊的同學會傳紙條給我，紙條上寫著豬八戒我就畫豬八戒再回傳過去，紙條上寫孫悟空就畫個孫悟空。小學的書本，字數少、空白多，我很喜歡在書本空白處畫畫，畫小狗、小貓、小鳥、孫悟空、豬八戒，書本幾乎「無一完膚」，我的書本啊，真是一點也沒有浪費啊。後來到山裡讀書（初中，第八聯合中學小溝分校），有時候要做抗日宣傳，會作些壁報，我也畫了一些漫畫。這些對漫畫的自我學習，後來

---

[53] 豐子愷是首先使用「漫畫」這個名辭的傑出漫畫家，在此之前都稱「諷刺畫」。他不但從事漫畫創作，是時也進行漫畫技法研究，他的《漫畫阿Q正傳》也是第一部「連環漫畫」，他的「漫畫描法」是深入淺出理論技法兼備的好書。豐子愷的作品最大特點，是沒有一點洋味，有一種獨特的道地中國風格。五四運動以後，漫畫開始散見於南北各地報紙、雜誌，如《東方雜誌》、《申報》、《文學週報》。民國七年（1918），天才諷刺漫畫家沈伯塵，獨力創辦了《上海潑克》，他的技巧受英國漫畫雜誌「笨拙」的影響，以西洋黑白畫來描繪中國事物，為漫畫史留下了重要的一頁。民國九年（1920），但杜宇、錢病鶴出版了以改造婦女思想的《解放畫報》，同時但杜宇還出版了一本《國恥畫譜》，顧名思義，這是一本鼓勵民眾愛國情緒的畫冊。〈萬象漫畫季序幕〉，《聯合報》，民國六十八年十二月三日，第十二版。

在青島派上用場。

　　抗戰勝利後，我到青島讀書，當時我創作的漫畫在《民言日報》刊登，這給予我莫大的鼓勵，每當領到稿費時，更增添一份驚喜，雖然收入不多，但零用錢已不虞匱乏，想不到隨興塗鴉也能開花結果。至今回想起來，能在兵荒馬亂中謀得初試漫畫技藝的機會，我是流亡學生裡的幸運兒了。

　　民國三十七年（1948）移居臺灣後，對於漫畫越來越感興趣。民國三十八年（1949）九月到新竹菸廠工作，有了固定的收入，不再只是依靠漫畫過生活，因此想到什麼就畫什麼，一天到晚對漫畫的興趣濃得很。

　　民國四十年（1951）十二月間中國文藝協會舉辦（案：依據《聯合報》報導應該是由新藝術雜誌社主辦）「自由中國美展」徵稿，隔年（1952）二月在中山堂正式展出。此展辦得非常成功，我以〈春望〉漫畫入選參展。當時中國文藝協會會址在臺北市新公園與中廣公司為鄰，因一場大風雨，儲藏室浸水，我參展的作品未及時領取而損毀！我因參加此展而成了中國文藝協會會員。這次入選也激勵我在漫畫上的創作。我的漫畫創作在民國四十、五十年代最為豐富，相繼在報紙專欄、雜誌上執筆畫漫畫，這些收入貼補家用，也讓我更能專心研究指畫。

　　在新竹的時候（四十年代），我曾以男女戀情畫了一幅漫畫。人物是一男一女，男的在作畫，女的坐在男的腿上拉小提琴。起初我把這幅漫畫以一首歌名「為了藝術為了愛」來題字，後來梁中銘先生看了說：「那是

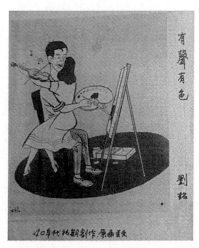

📷 民國四十年代漫畫作品〈有聲有色〉

藝術至上、戀愛至上啊？」後來我再三琢磨後把它改為「有聲有色」，並再到梁宅向梁中銘先生請益，梁先生說：「太好了」。可惜這張漫畫的原稿丟掉了。

漫畫主要以線條勾勒畫者的思想、意念，所配的文字很少，甚或完全不立文字，而且漫畫通常多帶有很濃厚的諷刺意味，也是對人性弱點與社會病態的撻伐。因此漫畫給人的感受，隨著個人程度、領悟力、見解、立場等各方面的不同，而產生各種不同的反應，好的漫畫甚至能夠形成一股輿論力量。我覺得，現在的漫畫中的文字寫得太多，那不就等於是說明了，是不是？漫畫中的文字要畫龍點睛，我常用成語畫過很多漫畫，所以我成語背得很熟，我許多的漫畫都是用成語來創作，反諷社會同時也博君一笑。

除此之外，我也要善用同音字來創作漫畫。例如以前臺北碧潭經常有人溺水，我有一張漫畫就改它一個字叫「斃潭」。還有一張漫畫也很有趣，臺北五十年代的消防設備很差，當時有齣電影叫「噴火女郎」，那時有首流行歌曲叫「情人的眼淚」，我結合這三樣事件畫了一張漫畫。漫畫主角是兩個救火員，拿著消防拴，水在那邊滴啊滴，並在唱「情人的眼淚」，而失火的是一家正上演「噴火女郎」的戲院。

早期漫畫界中，令我印象最深者是梁又銘在《中央日報》發表長篇漫畫〈土包子下江南〉與〈莫醫生〉，前者以畫筆諷刺共產黨徒的無知，後者則諷刺社會的病態，而且幽默風趣，刊登期間相當膾炙人口。

📷 民國五十年代漫畫作品〈狂想曲〉

　　民國四十三、四年（1954-1955）間，王小癡主編《新生報》漫畫版，牛哥的漫畫適時在各大報紙連載，盛況空前。民國四十五年（1956），《大華晚報》開闢了「漫畫筆陣」專欄，報紙的專欄漫畫也成為我漫畫發表的園地。後來我將參選縣議員的觀察與看法，轉化成「選舉秘辛」，以四連格漫畫方式在《成功晚報》（案：民國四十五年創刊）連載近月。第一張是〈爭先恐後〉，畫裡描繪一選舉候選人要去登記參選，為了拔得頭籌，他一大早天未亮就前往務所登記，如此以為就可以捷足先登。果然，事務所一開門他是第一位，不過，卻從桌子底下跑出一個人來，那個人說：「快滾開，老子昨天晚上就來了。」這幅漫畫是要諷刺當時的選舉文化，是蠻有趣的。

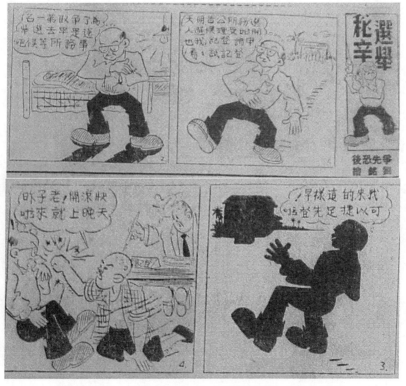

📷民國四十年代漫畫作品〈選舉秘辛〉‧爭先恐後

　　另外還有張漫畫叫〈物盡其用〉，畫裡是候選人發送傳單給選民，那時候，宣傳單很簡單，不是白紙黑字就是白紙紅字，不過當時的紙張還是很珍貴，因為那時候家庭廚房都還用煤球，滿街烏煙瘴氣，選舉文宣紙張可「物盡其用」；那時候沒有衛生紙，上大號都用竹片，選舉文宣紙張可「物盡其用」。還有一張叫〈如喪考妣〉，靈車上面有照片，前面喪家拿著招魂幡，後面選舉的隊伍，隊伍拿著旗牌，上面也有照片，逢人就拜託，聲淚俱下「如喪考妣」。我這些漫畫都是諷刺當時的選舉文化，這些都是當時我參選縣議員所看到的現象。

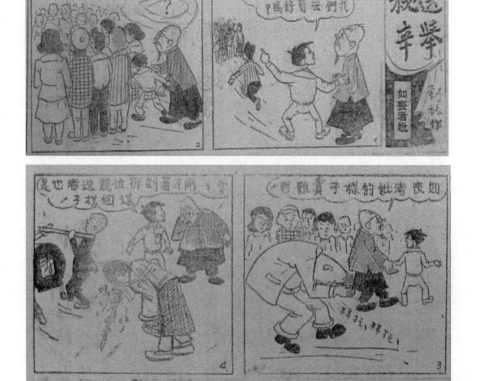

　📷民國四十年代漫畫作品〈選舉秘辛〉·如喪考妣

各投所好

貴人多忘事

📷各投所好　　　　　　　　　📷貴人多忘事

　　還有一張〈各投所好〉，畫裡選民在投票，候選人在選民的口袋投鈔票，這張漫畫很諷刺。所以，梁中銘先生都會跟他的學生說，你們的頭腦和社會歷練都沒有劉銘好。那時候，晚上想想、畫畫，隔天就投稿。我在全國美展漫畫比賽中，有二張入選，其中一張叫〈對不起〉，畫一個人吐痰，剛好吐在警察身上，他跟警察說對不起，警察也說對不起，但抓那個人到派出所。

先恭後倨

📷叩頭、仰頭與搖頭　　　　　　📷先恭後倨

　　「選舉秘辛」連載結束後，我繼續撰繪〈老光桿日記〉，也是四聯方漫畫，每日一單元，以社會百態為主題。

　　另外，我有一些大張的漫畫也很有趣。如〈增產報國〉，漫畫裡，這邊大兒子要入伍啊，在前面拿著旗子，而媽媽啊，不僅大肚子

而且還背著一個小孩，在那給大兒子送入伍啊，真是「增產報國」。還
有一張「血海深仇」，底邊都是紅色，畫個骷髏，暗喻早期對岸政治的
問題。還有一張〈午夜夢迴〉，畫裡有位老太太夢裡跑回故鄉，發現故
鄉完全變了，家徒四壁、破破爛爛，到處都是死人骨頭。

🎦 事實勝於雄辯

🎦 空前絕後

🎦 枕胳待蛋

🎦 人不如狗

民國四十六年（1957）三月二十五日至三十一日，中國美術協會
為慶祝美術節在臺北市中山堂舉辦第一屆漫畫展覽，作品內容：「具
有提高生活情趣、改良社會風氣、鼓勵士氣民心，以及增強反共抗俄
決心與信心之新作。作品件數，漫畫每人作品以五幅為限。[54]」記憶

---

[54] 〈小天地〉，《聯合報》，民國四十六年三月十五日，第六版。

所及，參展者有：梁又銘、梁中銘（兩位是策展人）、李闡、許海欽[55]
（筆名：許多）、王克武、牟崇松、陳金城（筆名：小弟）、舒曾祉[56]
（筆名：鄭子）、青禾[57]、賴國強、唐圖等畫家，其中多位畫家是名師
梁氏昆仲的學生。展出作品五花八門、各有千秋，我入選兩張作品
〈一線光明〉和〈對不起〉，〈一線光明〉很榮幸被編為一號，另一張
亦同時展出。漫畫是反映時事、社會的一面鏡子，寓意要深刻、幽默
要雋永，如此才能引起觀眾的共
鳴！這場漫畫展覽觀眾踴躍、好評
泉湧，是一場非常成功的藝術饗
宴，也是漫畫史上一次大豐收。

　　民國四十六年（1957）九月二
十八日第四次全國美術展覽會於博
物館舉行，由教育部長張其昀主持
揭幕禮，我入選漫畫作品兩幀〈心

🈴 第四次全國美術展覽會漫畫
入選證書

---

[55] 許海欽，政戰學校藝術系畢業，早期曾在報章副刊畫插圖。民國五十八年
　　（1969）考取淡江中文系，六年後又進文化學院藝術研究所深造，任教淡
　　江大學及政戰學校，曾獲六次全國文藝獎。他擅長畫魚，注重觀察和寫生。
　　因此他在家裏挖魚池、養魚，十多年來從真實的游魚身上捕捉靈感。他的
　　妻子李沛，與他先後畢業於文化學院美術系、藝術研究所，是典型的「夫
　　妻檔畫家」。〈許海欽與李沛夫婦聯手展畫〉，《聯合報》，民國六十九年七
　　月十一日，第九版。

[56] 舒曾祉，出生於北平，學畫生涯由水彩入手，後來兼學國畫，曾拜師胡克
　　敏習花卉，與傅狷夫習山水。曾獲臺北首屆畫展水彩第一名，後來在文化
　　學院、淡江文理學院等校任教。〈舒曾祉畫作〉，《聯合報》，民國六十
　　三年十二月一日，第九版。

[57] 青禾本名陳慶熇，福建仙遊人。民國十二年（1923）生，二十九年（1940）
　　開始在《新生報》發表「娃娃日記」連續漫畫，深得主編劉獅賞識，民國
　　四十年（1951）考入政工幹校美術系第一期，畢業後曾任「勝利之光」主
　　編，政治作戰學校藝術系主任等職。同時他還連任了兩屆中國漫畫學會的
　　理事長。〈漫畫家特寫：享譽國際的青禾〉，《聯合報》，民國六十八年
　　十月二十五日，第十二版。

照不宣〉和〈聞機起舞〉，因幽默雋永獲得觀眾讚賞。可惜這些作品的
原稿都不見了。

　　民國四十八年（1959）底，我離開定居十年的新竹，搬遷到臺北
市居住。民國五十年（1961）開始在《公論報》的〈人間小唱〉畫專
題漫畫，以打油詩配漫畫，每天一個主題，內容多為社會百態、人間
趣聞。此外，也在《新生報》副刊、《自立晚報》、《漫畫周刊》、《中國
勞工月刊》、《警政雜誌》、《親民半月刊》、《今日郵政月刊》，正聲公司
發行的《正聲兒童》與《正廣月刊》，在香港出版的《上海日報》，以
及救國團出版的《團務通訊》等不定期投稿。

📷 如此主秘

📷 上「烤」場

📷 玩球忘肌胞

📷 金錢第一

如此幕僚長　　　　　　　　　瘋女淚

在《今日郵政月刊》曾不時撰繪郵政時事，因而認識公關處潘明紀處長而成為好友。在《正聲兒童》是正聲廣播公司於民國四十八年（1959）發行的兒童刊物，我的〈矮腳婆〉漫畫曾在此刊物連載，每期八月、每頁六格，以社會即時見聞編繪，是一種趣味故事。故事裡，還有長腿公、甜甜、寶貝蛋，這一家人反映社會的悲歡離合、光明與黑暗、善良與惡毒，深受小朋友們歡迎。

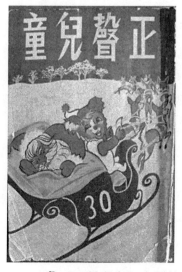

《正聲兒童》中劉銘的漫畫作品〈矮腳婆〉

📷 《臺灣兒童世界》中劉銘的漫畫作品〈獨臂英雄〉

　　《兒童世界》是由宋醒愚主編，曾連載我的漫畫〈獨臂英雄〉，每期八頁、每頁六格。〈獨臂英雄〉是描繪抗戰期間山裡求學見聞。《親民半月刊》是省警務處發行，也是由宋醒愚主編，我負責撰繪〈半月閒畫〉漫畫專欄，一頁六格，以警民之間為主題。《團務通訊》是救國團總團部發行之月刊，我撰繪〈錦繡年華〉專欄，每月到總團部交稿，以青年勵志好學、熱心服務為主題。

　　民國五十一年（1962）我首次在高雄舉行個展，畫展結束後，我在高雄停留了差不多將近一個月，感覺到高雄的氣候很適合我，特別是冬天的高雄常常是暖洋洋的，不像臺北凍得不得了；而且當時《臺灣新生報》的社長（案：應該是副社長兼總編輯）侯斌彥，他原來是

《中華日報》的總編輯（案：應該是南部版主任）[58]，《中華日報》是國民黨辦的，當時我就跟他認識，他曉得我會畫漫畫。他擔任《臺灣新生報》的總編，有一天跟我說，南部沒人畫漫畫啊，你為什麼不留在南部呢？而且臺北的很多漫畫園地相繼停刊，像原來警務處的《親民半月刊》，我在該刊物畫了很久的漫畫，停掉了；還有《正聲兒童》，我在那兒畫〈長腿公和矮腳婆〉，也停了；還有《正廣月刊》……等。於是，我考量氣候與漫畫發表園地的問題後，就決定在高雄定居下來，後來的漫畫也都以就近投稿方便為要。

　　此後我曾為高雄地區幾家報刊雜誌畫漫畫。如《臺灣新生報》、《臺灣新聞報》，我在《臺灣新生報》副刊畫漫畫畫了很久，在《臺灣新聞報》，我撰繪以社會百態的單篇漫畫及〈人間詩畫〉，那是以打油詩配合警世詩句的漫畫。後來也為《高雄漁訊》專頁的漁情漫畫共畫了八年之久，每期一頁六幅漫畫配以簡潔幽默文字。主題是有關高雄漁業的發展，畫從事遠洋漁船的漁民啊，當時這個漁民很苦啊，一出去就是一年半載，對家小也是很懷念啊，我就畫這些。我在《高雄漁訊》畫漫畫，就得過國民黨中央黨部所頒的的社工獎三次。此外，我也為《中國晚報》主編〈漫畫周刊〉及〈港都夜畫〉專欄，以及每周發行《高雄市政週刊》中的市政漫畫，一連三年之久。畫市政漫畫，每次一幅。當時週刊的社長叫許華國，許華國是幹校畢業的，後來也做過臺灣新聞報的社長。當時我常到市政府去，去新聞處，他碰到我

---

[58] 民國四十六年（1957）六月間，侯斌彥是《中華日報》南部版主任，同年七月一日他因赴美進入米蘇里新聞學院深造，所遺主任一職，經該報聘請徐詠平繼任。民國五十三年（1964）三月間，他請辭《臺灣新生報》副社長兼總編輯，總編輯職務由姚朋接任。後來擔任《高雄新聞報》社長。〈中華日報南版主任易人〉，《聯合報》，民國四十六年六月十八日，第三版。〈新生報總編輯姚朋今接任〉，《聯合報》，民國五十三年三月三十一日，第二版。〈中央通訊社兩委會成立〉，《聯合報》，民國五十四年一月八日，第二版。

對我說：「劉銘兄啊，幫我們高雄市政畫個漫畫，不過我們稿費很低啊。」我說：「沒關係啊，我答應你。」那時候，一張漫畫才三百塊，而我的指畫一張起碼都賣好幾萬啊。為了這個《高雄市政週刊》，我每個禮拜三，一定到市政府去送畫稿，連著跑三年啊，那個刊物只用白報紙印，出了三年就停掉了，後來又改成《今日市政》，換成比較好的版本與印刷，不過我就沒再畫了。

　　後來老友孫午南先生應吳基福[59]董事長禮聘擔任《臺灣時報》創刊社長，[60]後來基於和孫公與吳董事長的友誼，我就幫《臺灣時報》畫漫畫，形式也是畫一張漫畫，插入打油詩。不過為時甚短。

📷 《臺灣新聞報》的漫畫作品

📷 《中國晚報》的漫畫作品

---

[59] 吳基福，高雄市著名醫生，高雄旗山人，祖父吳萬順是旗山首富，大正三年（1914）年合資共創蕃薯寮信用組合，擔任發起人和監事。其三叔吳見草不僅擔任旗山信用購買利用組合組合長，也擔任旗山街街長（1935-1940）。李文環，《空間與歷史：旗山文化資產之歷史論述》（高雄：麗文文化，2010），頁104。

[60] 民國三十五年（1946）陳篤光在花蓮創辦《東臺日報》，這是《臺灣時報》的前身。民國五十三年（1964）三月《東臺日報》遷往彰化並更名《中興日報》，民國五十六年再更名《臺灣日報》，後由夏曉華收購更名《臺灣晚報》，民國六十年四月遷往高雄並成立「臺灣時報籌備處」，六月股東會議推吳基福為首任董事長，聘請夏曉華為發行人進行報社改組，同年八月成立《臺灣時報》。臺灣日報網頁，網址：http://www.twtimes.com.tw/html/modules/tinyd0/，查閱日期：民國一〇〇年二月十五日。

　　高雄市前金服務社曾開設漫畫班，邀請我教授。授課期間，比較出色的學生有李登華、鄭祐琮、高志善、陳春錦、鄭保齡、王藍田等，這些學員的作品不少佳作，先後在我民國五十五年（1966）創辦的贈閱刊物《自由生活畫刊》漫畫專頁內刊出。其中，王藍田的兩耳失聰，我與他的對話靠筆談，他專攻古裝漫畫連載，如花木蘭從軍，不僅線條優美、情節生動，可圈可點，有家出版社（曾出版臥龍生等名家武俠小說者）也請他畫過插圖。此外，有幾位升上大學美術系，畢業後擔任高中美術教師，目前都已經退休。也因為這些漫畫的創作與教學經驗，不少人都認為我是漫畫家。

《自由生活畫刊》的漫畫

《自由生活畫刊》的漫畫

　　後來，我不再於刊物上畫漫畫，不過參加兩次漫畫比賽。首先是行政院新聞局為了行銷臺灣，委請美國著名漫畫家勞瑞先生創造一位穿著功夫裝的漫畫人物「李表哥」，並於民國七十六年（1987）二月間與中華民國新聞學會及臺北市立美術館聯合主辦「李表哥國際漫畫比賽」。當時國內外參加的漫畫家甚多，經評選結果僅十餘人入選，前三名均由外國漫畫家得獎，我有幸入選獲頒一面紀念獎牌。頒獎地點在臺北市立美術館，館長黃光男在場歡迎與會貴賓，頒獎儀式由新聞局張京育局長主持並頒獎，漫畫家勞瑞因大會先請評審會主委新聞

界大老楚崧秋先生致詞而不悅,並未出席,這是唯一的憾事!評審會
委員有李鍾桂博士、紀政女士,會中和兩位不期而遇,先與李博士寒
暄後,她向我介紹飛躍的羚羊,我說紀女士十六歲在新竹參加省運
時,我就見過面了,我與紀女士談起當年採訪她與楊傳廣先生馳騁運
動場的往事,雖時過近半世紀,仍津津樂道。近年紀政女士曾在世運
籌備期間榮任執行長,辦公室就在高雄中正文化中心,我曾去造訪,
適有客人,我就把帶去的指書「飛躍的羚羊,不老的青春」面贈即
返。後來,有次在松柏飯店用餐,與高雄市新聞處楊景旭副處長等數
位友人用餐,同時在另桌用餐的紀政女士由助理陪同過來向我致意,
俟餐畢下樓買單時,才知道紀政女士已經幫我們買單!

再者,我以漫畫參加高雄市第十屆文藝獎,在高雄市文獻及公文
書內有紀載第十屆文藝獎美術獎類,我是漫畫獲獎者,其實我並未領
獎。後來教育局曾催促領取,我亦婉謝!這是令人遺憾的事。當時的
教育局長羅旭升局長不但是我尊敬的好友,也同時是高雄市中華倫理
學會的常務理事,任期達兩任八年之久。此時適逢羅局長榮休,他是
民國七十一年(1982)擔任高雄市教育局長,做了八年教育局長,三
民家商、英明國中,都是他在他任內籌建的。他退休那天,我們中華
倫理教育協會設宴歡送,我們理監事一共兩三桌吧。當時我們中華倫
理教育協會,會址在我在這裡,因為我是總會的理事,也做過監事,
我把這個會成立起來,期間擔任八年常務理事。常務理事,除了我之
外,羅局長、黃孝梭副局長、高雄市主教府主教鄭天祥,以及市議會
主秘蔡景軾,都是中華倫理教育協會常務理事。其中,黃孝梭他是明
星校長啊,五福國中、中正高工都是他創辦的,民國六十五年(1976)
調屏東縣教育局長,再調回高雄市擔任教育局副局長,結果就是沒有
官運啊,一直做了多少年的副局長,也沒升上局長。羅局長退休餐會
之前,我畫好了一張漫畫送給他,畫中這個羅大哥帶著斗笠,一手拿
著水壺,一手拿著鏟子,後邊都是果樹,每個果子都果實累累啊,每

個果子上面都是他的政績，我把他八年來的政績全部寫在樹上的水果裡面，下面標記「老園丁功成身退」。羅局長收下後，起來講話說：「我退休，承蒙各界朋友送我的紀念品，起碼要拉一車啊，但是我最高興的，就是我們這個常務理事，劉銘兄畫了一張漫畫送給我。」我把它拷貝一張，也著色，裝個鏡框送給他，他說：「那張畫把我八年的成績全都寫在水果上面，這張漫畫，我也拿回臺北掛在我家裡，我太太看我這八年把她冷落在臺北，事實上，我在高雄真正做了很多事，我想我太太看到了，一定會很高興。」還有，吳敦義剛來高雄任市長時，我也畫了一張漫畫送給他，畫裡畫了一個肥肥胖胖的蘇南成，他跑得滿身汗交棒吳敦義市長。

　　總之，我畫漫畫的方式很多，多半是社會百態與諷刺居多，也不乏幽默趣味性，早期很多人喜歡看我的漫畫。民國九十一年（2002）龍岡親義會舉行年會的時候，我碰到吳伯雄，他跟我說，他讀高中的時候最喜歡看我劉銘的漫畫了。我想，這應該是年輕世代所不了解的。

## 四、職業指畫家（30歲）

　　民國四十六年（1957）春天，我決定辭去待了八年左右的菸廠工作。那時候八一四菸廠已經準備改成菸酒公賣局新竹菸廠，臺灣省菸酒公賣局馬上就要接收了，[61]我要是多待兩年的話也可以拿到退休

---

61　陸海空軍都設有香菸工廠，此與臺灣省菸酒專賣制度抵觸，當時國庫需款孔急，菸酒專賣收入極為重要，甚至必須每日繳庫。經過臺灣省政府協調，由公賣局代製軍菸，但是新竹的空軍八一四菸廠直到民國五十三年（1964），才正式撤銷。財政部財政史料陳列室網頁，網址：http://www.mof.gov.tw/museum/ct.asp?xItem=3736&ctNode=38&mp=1，查閱日期：民國一〇〇年二月十七日。

金。但是，我這個人有時候就怪了。那時候菸廠程士彭廠長（上校軍官）叫我不要走，他說你在廠裡又沒什麼事，你可以畫畫啊，幹嘛要走呢。我說不要。心裡也想，每天出去三、四趟都和廠長打招呼，實際上也不太好，覺得尸位素餐，心想老是想辭退。更重要的是，我想要專心畫畫。

當時我專兼職包括：菸廠繪圖員、報社記者、新竹救國團視導。那時候大家認為辭職對我太冒險了，因為工作一斷掉就會連個收入都沒了。我自己盤算是，菸廠待遇好（一個月有五百塊），雖然選舉花了一部分，還有一些積蓄，應該可以應付，所以下決心籌備畫畫。否則的話，我要是在菸廠多待兩年，就可以拿到好多小元寶。後來，菸廠被公賣局接收，改成新竹菸廠啊，不久也停掉了，既有的人啊，空軍的回到空軍，老百姓拿退休，如果我晚兩年走，我也可拿退休，也是一筆資金。但是不管怎麼樣，天無絕人之路，這是我母親給我的一句話，我曉得天無絕人之路啊。當時我下了決心，我一定要真真實實地實踐父親對我的期望，做一個畫家，哪怕是窮畫家也要做一個畫家。其實很多事情，只要有恆心、有決心，不怕困難就會有所收穫。即使後來我在臺北只靠稿費過生活，但是我這個人很大方啊，常常和朋友吃飯，有一個叫老曹啊，他說：「劉銘啊，我們去吃飯去」，結果都是我付賬，明明我身上的錢付了飯錢以後，明天生活可能都要成問題了，而且房租又要交了，我還是不管啦，付了錢，回去夜裡趕稿，趕稿後睡一點覺，隔天早上起來投郵，投郵回來睡覺，剛好睡到郵差來按電鈴，兩筆稿費又來了。所以天無絕人之路啊，有時人生啊，感到很有趣就是這樣，是不是？

民國四十六年（1957）夏天，我辭掉菸廠的工作。隨之搬離菸廠公家宿舍，到新竹山上住克難房[62]一年多，期間創作相當多作品，開

---

[62] 依據劉銘先生的說法，克難房是指一種用竹構、塗泥的簡陋房屋。

始籌備自己生平的第一次畫展，結束後隨即南下臺南府城舉行第二場
個人畫展，從此展開以畫為業的生涯。

## ··*首次個人畫展*（31歲）··

　　在新竹山上致力創作一年多，民國四十七年（1958）五月十六日
我在新竹縣民眾服務處舉行第一次個人畫展。此畫展是由新竹縣政
府、國民黨縣黨部、救國團新竹團委會聯合主辦。原先決定由主辦單
位首長聯合主持揭幕式，但是我早已決定邀請當時當時最紅的女影星
盧碧雲女士來剪綵。有人說，要請那個盧碧雲是要拿錢才能請得動
啊，不是那麼簡單。其實，那時候我已經給盧碧雲的老公黃飛達黃大
哥打過招呼啦，沒什麼問題，為什麼呢？黃飛達與我族兄劉大年不僅
是空校同學，同時有袍澤之誼，同住新竹樹林頭空軍眷村，劉大年住
乙字三號，與黃飛達僅一鄰之隔，民國三十八年（1949）我暫住劉大
年家中，早與黃氏伉儷相識。沒什麼問題，我那時心裡很高興，因為
都已經講好了嘛，後來報紙也刊登了，我的首次畫展也因為盧碧雲的
剪綵而更顯風光。

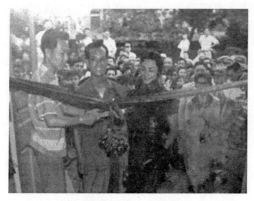

盧碧雲女士剪綵

盧碧雲女士剪綵

剪綵當天，新竹市中央路車水馬龍，道路之壅塞，大家爭睹大明星的風采，使我沾光不少。揭幕式由服務於臺肥五廠的好友王天職[63]兄擔任司儀，出席貴賓有各界首長、書畫名家、民意代表、鄉親好友等，而最令我驚喜的是自臺北來的印尼歸國華僑，同時也是印尼國寶級藝術家賴敬誠大師。賴公曾到過我在新竹的畫室，對於致力指畫研究，多予鼓勵與支持。

首次畫展的內容，作品約有六、七十張，山水、人物、花鳥都有。一半是指畫、一半是毛筆畫，還有一些漫畫。展場內觀眾踴躍，那時候新竹警察局長趙勛奇[64]也來觀賞，他的學問相當好，馬上在我的紀念冊上題字：「指畫反筆，天才橫溢，譽滿蓬瀛，金鑲玉匹」，他提起毛筆就寫，而且書法蒼勁有力，令我敬佩又感動。

後來趙勛奇的女兒叫趙鏡涓，擔任警察電臺總臺的臺長，[65]我把當年趙勛奇的墨寶複印了一張，託高雄電臺的劉靜華組長到臺北的時候轉給趙鏡涓當作紀念。除此之外，當時在竹師附小教書的好友戴承

---

[63] 劉銘先生說：「王天職這位老兄啊！個兒不高，比我矮一點，這個人是多才多藝，他在臺肥五廠工作，原籍是河北。當時我們有團委會成立一個青年劇社，這個青年劇社，演這一齣戲，男主角就是王天職，女主角叫王薇娟，王薇娟是電影明星王豪的姪女，很有名啊，他的老公叫李羅，是位作家，也是空軍電臺的臺長。那時演那齣戲啊，我客串琴師，我拉胡琴啊，我拉胡琴他們唱戲。我過去對國劇，也叫平劇，也叫京劇，我對這個也很喜歡，我也喜歡拉拉胡琴，現在也不會拉了」。

[64] 趙勛奇後來擔任臺中市警察局長、警務處的主任秘書。擔任主任秘書期間，於民國五十四年七月間因急性肝炎不治，於九日下午二時廿五分在榮民總醫院逝世，享年四十八歲。《聯合報》民國五十二年九月十一日，第二版。《聯合報》民國五十四年七月十日，第三版。

[65] 趙鏡涓，就讀政工幹校，民國五十二年（1963）十月間獲得教育部、扶輪社獎學金。民國七十年六月二日以「廣播界代表」身份出席「廣播電視金鐘獎」各獎項的座談會，她擔任警察電臺總臺的臺長可能是在此前後。其丈夫唐盼盼是高雄工專校長唐智的兒子。唐盼盼，祖籍湖南省邵陽縣，曾任中央社社長、中華職棒聯盟首任會長等職務。《聯合報》民國五十二年十月九日，第二版。《聯合報》民國七十一年六月二日，第九版。

萱兄將一塊省製石硯送我在展覽現場使用，這塊硯臺還擺在我的畫臺上。

　　回憶首展唯一不美之處，就是民眾服務處下班後無人看管，當時既無保全也無保險制度，幸由蔣樹杉、石錚兩位好友於夜間輪流看管。總之，個人首次畫展相當成功，特別是我在漫畫之外的指畫、指書作品，可說一新各界耳目，因此使我研習指墨藝術，更具信心。

## ·ᴥ談盧碧雲[66]（1922-）ᴥ·

　　盧碧雲，本名盧鷦，民國十一年（1922）二月出生於東北吉林，後舉家搬遷至上海。兄盧志雲為劇運人士，盧碧雲從小就深受影響，喜愛戲劇，高中時即為校內的話劇健將。第二次世界大戰結束後加入文華公司，正式在上海蘭心戲院演出職業性話劇〈男女之間〉，隨即快速地竄紅，期間，她和石揮、張伐、沙莉等人合作，成為當時上海劇壇的偶像，當年在上海有「話劇皇后」之稱。響亮的「盧碧雲」掩沒了她的學名「盧鷦」。

　　後來與飛將軍黃飛達少校熱戀，期間於民國三十六年（1947）因與張伐主演《母與子》成名，這部電影轟動上海，使盧碧雲成為家喻戶曉的演員，但是不久她與黃飛達結婚後息影。民國三十八年（1949）隨丈夫來臺，居住於新竹空軍眷村。

　　政府遷臺後，大陸上許多電影從業員隨同來臺，如公營的農業教育電影公司[67]（案：中影前身）中國電影製片廠[68]（隸屬於國防部總政

---

[66] 有關盧碧雲的介紹，多數引用劉銘先生的口述，也參酌文建會，《臺灣電影筆記》網頁，網址：http://movie.cca.gov.tw/files/15-1000-1490,c180-1.php。查閱日期：民國一○○年二月十一日。

[67] 農業教育電影公司於民國三十七年（1948）間於上海撤退時遷臺，開始籌備，民國三十九年（1950）十一月一日正式成立。〈克難製片的農教公司〉，《聯合報》，民國四十一年八月八日，第二版。

治部）和中央電影企業公司的一部分，都隨同政府來臺。其中，中國
電影製片廠負責拍攝軍教片，當時需要一位女主角，他們相中盧碧
雲，後經由蔣經國主任親自邀請下，盧碧雲獲得丈夫黃飛達的首肯，
再度獻身影藝世界。民國三十九年（1950）農業教育電影公司利用遷
臺時運來的大部器材在臺中設廠，開始拍片。同年（1950）十一月十
六日首先與中國電影製片廠合拍《惡夢初醒》，至次年（1951）四月十
一日完成，[69]盧碧雲因而應邀擔任女主角，片中她有極輝煌的成績，
可惜她兼顧家庭，不能經常參加各種影劇活動。[70]後來接演了相同類
型的《罌粟花》[71]，但是民國四十七年（1958）間再度息影，此後六
年間，盧大姊在人生的舞臺上，扮演了一個成功的賢妻良母，她曾
說：「一個女人終該有個歸宿－『家』，為盡妻子和母親的責任，我沒
有時間再去拍戲」。六年後（1964），她的孩子都上了中小學之後，才
又復出主演《八十八號情報員》[72]的女主角，也因此，她的螢幕形象
似乎被侷限在女間諜的角色。當時《聯合報》曾如此報導：

---

[68] 當時拍攝新聞片與紀錄片的有兩個機構，一是國防部總政治部中國電影製
片廠，一般簡稱為「中製」，另一個是臺灣省新聞處臺灣電影製片廠，簡
稱為臺製。中製拍製新聞片，超過臺製數倍，此外並拍了數部教育片、康
樂片、紀錄片。其在軍事教育片方面有《青天白日滿地紅》片長四千呎，
另一部軍中康樂片《勝利之光》，片長六千呎。中製由於人力財力不夠充
裕，所以拍片以新聞片與紀錄片為主，每片攝製完畢後即首先送至全省各
地放映，然後再送到軍中去放映，後一項工作由康樂總隊負責。〈新聞片
紀錄片的攝製（上）〉，《聯合報》，民國四十一年八月十三日，第二版。

[69] 〈克難製片的農教公司〉，《聯合報》，民國四十一年八月八日，第二版。

[70] 〈自由中國的電影事業〉，《聯合報》，民國四十一年八月二十四日，第二
版。

[71] 本片由袁叢美導演、盧碧雲、王玨、夷光、井淼等演出。《聯合報》贊譽：
「女主角盧碧雲有傑出的表現，其語音、臺詞、表情、態度，均到好
處，全身都是戲，可稱自由中國影壇女星群中獨一無二之才。」〈反共間
諜影片罌粟花試映〉，《聯合報》，民國四十四年四月十五日，第三版。

[72] 〈盧碧雲東山再起將拍一部間諜片〉，《聯合報》，民國五十三年八月一日，
第八版。

新竹樹林頭一帶的軍眷，合議將「女匪幹專家」的封號送給空軍
上校黃飛達的太太——盧碧雲，因為她在電影中常以「女匪幹」或
「女匪諜」姿態出現，而且演得唯妙唯肖。[73]

民國五十八年（1969）她加入剛成立的中國電視公司為基本演員，雖
然多半演出母親及祖母的非主要角色，但是戲路也隨眾多的通告而拓
展開來。

　　盧大姐影視演技爐火純青，在中視連續劇中常見她的演出，令人
讚佩。六十年代初期，高雄市的藍寶石大歌廳全省聞名，當時不少藝
人在此發跡，成就不少大歌星和名主持人。有一天，我閱報得知中視
部分劇組演員將要在藍寶石演話劇，演員有盧碧雲、周仲廉等，經向
歌廳經理蔡明珠查詢知悉他們一行，將在某日傍晚至歌廳，我即時指
畫一隻母雞和一隻小雞，畫題「母與子」並落款，另帶一盒江浙月
餅，於當日傍晚到達歌廳拜訪盧大姐，除追述風城往事，感謝當年親
臨剪彩揭幕，她對我鼓勵有加。後來，有次我到大新百貨公司購物又
遇到盧大姐，因為她的愛女嫁到高雄，女婿在煉油總廠任職，不期而
遇頗令人回味。

## ·•府城首次個展（31 歲）•·

　　新竹首次個展結束後，同年（1958）隨即南下臺南開始我個人的
第二次畫展。在新竹準備南下的前兩天，警察局主秘趙石笙[74]告知
我，趙勖奇局長約見，原來趙局長得知我要去臺南辦畫展，擔心我在
那裡沒有新竹熟悉，深怕在安全、飲食起居方面有所不足，因為趙局

---

[73] 〈盧碧雲：由家庭回到影壇〉，《聯合報》，民國五十三年八月十日，第八
　　版。
[74] 依據劉銘先生的說法，趙石笙是趙勖奇局長的親姪兒，民國五十四（1965）
　　年間調任臺中市警察局祕書，後來高升警務處新聞室主任（發言人）。

長曾在軍官學校教過書，他有個學生叫吳瑾瑜，當時吳瑾瑜就在臺南市擔任警察局的分局長，趙局長業已囑咐吳分局長協助關照，也寫了一張介紹的名片給我。我到臺南後曾持名片拜訪吳分局長，展出期間，吳分局長多次到場關心，並帶兩位朋友來參觀我的展覽，一個收藏我的一張畫，我跟分局長開玩笑說：「你有先見之明啊」。還好我在臺南有地方住啊，旅費也夠，但是像我這樣一位初出茅廬的畫家，能有人收藏我的畫已經很不容易，這給我一大鼓勵。不僅如此，分局長對展場安全及旅途、生活起居多所關注，令我首次到古都臺南的陌生感增添無比的溫暖。總之，臺南首次畫展使我感受趙局長對朋友的熱誠，至今我都感到很懷念。後來，趙局長後來擔任臺中市警察局長，並高升警務處主任秘書。擔任主任秘書期間，積勞成疾[75]；至於吳瑾瑜就沒有聯絡了。

　　臺南首次畫展於臺南社教館舉行，臺南社教館位於市政府不遠處，是一處古色古香的四合院建築，庭院中有大水池，飼養很多金魚，庭院也放置不少盆景，環境整潔清幽。[76]畫展為期一周，館方提供客房供我居住，每日晨昏我都在優雅庭院中渡過一段美好的時光。禁不住令我想起「早起觀魚雁，愛月夜眠遲」的詩句。

　　我的畫展於社教館[77]西廳畫廊舉行，承蒙館長童家駒先生主持揭

---

[75] 依據報導，他於民國五十四年（1965）七月間因急性肝炎不治，於九日下午二時二十五分在榮民總醫院逝世，享年四十八歲。《聯合報》民國五十二年九月十一日，第二版。《聯合報》民國五十四年七月十日，第三版。

[76] 昔日臺南社教館座落於臺南市中區之民權路與公園路交接處，原為清代「吳園」所在。「吳園」是臺南枋橋頭吳家於道光年間所創建的宅第，連雅堂說：「枋橋吳氏，為府治巨室，園亭之勝甲全臺，而飛來峰尤最。」可見吳家財富與宅第庭院之名氣。

[77] 臺南社教館全名「臺灣省立臺南社會教育館」，民國四十四年（1955）六月十一日正式成立，童家駒先生為首任館長，歷經武增文、書道弘、鄭清源、蔡先口、楊國平、林案倪等館長，民國九十七年三月六日改為國立臺南生活美學館。國立臺南生活美學館網頁，網址：http://www.tncsec.gov.tw/a_tncsec/index.php，下載日期：民國一〇〇年二月十一日。

幕式，各界貴賓、藝林先進參觀指導，當場指墨示範時，觀眾熱烈圍觀者不少，也給予我諸多鼓勵的掌聲。此次畫展約一週，每天上下午各示範指書、指畫一場，晚上多由朋友邀約餐敘，也到聞名的渡小月吃擔仔麵。

社教館童家駒館長是安徽人，個子高高的，待人非常和善，雖然與他僅短暫相處，卻成了莫逆之交，後來時常以書信聯絡。後來，臺南第二次個展也是在童氏的大力幫忙下成行。

民國四十七年（1958）在新竹、臺南的兩場個展結束後，不久，我的胞弟劉人駒卻不幸驟逝。胞弟十六歲來臺，兄弟在新竹不期而遇。那時，他在新竹空軍地勤部隊當幼年兵，受劉大年五哥鼓勵考進空軍幼校，品學兼優，進入岡山空軍官校學習飛行，不幸因受傷被退學。後來在臺中林務管理處服務工作了幾年，因肺部內膜有問題，身體日衰，後來一病不起，病逝於省立臺中醫院，承蒙林管處處理後事，靈骨安放臺中寶覺寺，得年僅二十六歲。我因痛失手足，精神也為之不振，臺北親友勸我換個環境。於是，我於民國四十八年（1959）底決定離開定居十年的新竹搬遷到臺北市。

民國四十八年（1959）底我搬到臺北市，經友人介紹進住龍江新村葉宅。葉先生夫婦都是上班族，有一個小孩請他的父母照顧，他們倆大部分時間在父母那邊吃住、看小孩，因此居住的環境頗為清靜。

## ·❀梁氏兄弟與王王孫❀·

到臺北後，親友、同學也漸漸都有了聯絡，也與梁氏三兄弟—梁鼎銘、梁中銘、梁又銘[78]有密切聯繫。梁氏三兄弟，廣東順德人，三

---

[78] 梁氏三兄弟，廣東順德人，三兄弟在青年時代同在上海創立「天化藝術會」，三人也都是著名畫家。〈戰史畫家梁中銘心肌梗塞辭世〉，《聯合報》，民國八十三年七月二十一日，第三十五版。

兄弟在青年時代同在上海創立「天化藝術會」，三人也都是著名畫家。三兄弟都官拜少將，他們對於國家文宣有重要的貢獻，也是藝壇大師級人物，頗負盛名。鼎銘先生善畫馬，中銘先生（1906-1994）善畫牛，又銘先生善屬羊。因此，當時有一首燈謎叫「馬牛羊」，謎底就是梁氏三兄弟。又銘與中銘是雙胞胎，中銘僅比又銘早出生五分鐘，年輕時由廣東家鄉到上海隨長兄鼎銘學西畫，隨後三兄弟分別投效黃埔軍校，並負責編輯革命畫報，鼓吹國民革命。抗戰期間，曾遊歷諸多地方創作全民抗戰史畫及速寫兩百幅，在全國各地展出以激勵民心士氣。

民國三十八年（1949）梁氏三兄弟隨政府遷臺，梁鼎銘擔任政工幹部學校藝術系主任；梁又銘、梁中銘由馬星野延攬到中央日報任主筆，又銘發表長篇漫畫《土包子下江南》、《莫醫生》、《新西遊記》，後來《土包子下江南》還被劇團改編為方言話劇，在戲院上演。中銘專門執筆國際政治漫畫領導輿論，歷時二十二年之久，成為當代卓越的國際政治漫畫家。

民國四十八年（1959）梁鼎銘病故，國防部聘請又銘接任政工幹校藝術系主任，中銘擔任藝術系教授。兄弟三人畢生堅守藝術革命原則，發揚中華民族精神的美術教育，作育英才無數。除此之外，梁中銘兩個女兒梁丹丰、梁秀中都是畫家，梁丹丰[79]是知名水彩畫家、作家，梁秀

🎞 民國七十四年（1985）四月與梁中銘伉儷於洛杉磯中華會館合影

---

[79] 梁丹丰，知名水彩畫家，曾任教於銘傳大學設計學院，文化大學和國立藝專的美術系教授，曾獲得 1991 年第 16 屆國家文藝類最佳創作獎（散文創作），專長於旅遊寫生，著作與畫冊等身。

中[80]是臺灣師大美術系教授，兒子梁門川是從事設計，岡山空軍官校的凱旋門就是他設計的，另一兒子梁門天也是從事設計。

梁又銘先生對我非常好，為什麼呢？我還住在新竹時，他為金門畫了幾張大張的戰爭的畫，有飛機啊、輪船啊……戰爭的畫，[81]後來需要畫框，梁先生寫信給我要我幫忙。那時新竹有一家工廠專做那鏡框、畫框，我就幫梁先生的忙訂做畫框，又把那畫框送到碼頭，親自看他們裝船運到金門。就因為這件事，又銘先生對我做事的態度非常讚賞，後來我們的關係就更進一步了。那時後我從新竹到臺北都是坐老爺貨車，蹦蹦蹦蹦，那時年輕嘛，有時後我下午沒事就坐上貨車到臺北，去看七湖籃球隊—七湖克難球隊啊，也常常到梁府請益，我遷居臺北後，聯繫上就更方便了。

梁宅位於溝子口，就是現在的考試院附近，相當寬敞，每家都超過一百坪，前有庭院、旁有溪流，環境相當的好，種植許多花樹。梁氏昆仲不僅才華洋溢，待人和藹可親，談吐也幽默風趣。每逢周日，都是高朋滿座，多半是政治幹校的學生，藝文界大老、著名金石家王王孫（1908-）[82]也是又銘先生府中的常客，他們是很好的朋友，年齡差不多，我和王王孫先生認識就是在此機緣下。

---

80　梁秀中，幼承家學，又經名師指導，專攻人物兼花鳥及山水。民國四十九年（1960）畢業於臺灣省立師範大學，留校擔任美術系助教，後來升任講師、副教授、教授，民國六十七年（1978）兼任美術系系主任。

81　梁氏兄弟曾於民國四十二年（1953）三月間舉行「大陳金門前線速寫畫展」。〈梁氏昆仲畫展　觀眾極踴躍〉，《聯合報》，民國四十二年三月二十三日，第三版。

82　王王孫先生，本名王碩智，人們尊稱他為王公，本籍安徽人。留學日本，專攻畫藝，學成後旅居滬上，與吳昌碩交厚，又因致力於金石書法之學，凡數十年。書法以篆文見長，所作遒勁古樸，間以篆筆寫梅老幹斜枝，頗有金石韻致，所作印章則以秦漢為宗，古意盎然，頗負時譽。他的藝術，可謂四絕：雖不以詩名，偶有所作，清新脫俗，一絕；大草大篆，筆力雄渾，獨異前人，二絕；以篆書畫梅，寥寥數筆，逸趣橫生，三絕；金石權威，登峰造極，四絕。

　　王王孫是當代名金石家，據說民國四十五年（1956）元旦，他在門口貼了一副對聯：「半片硯當沿門托缽，一枝筆代吳市吹簫」，但貼了不到兩天，在一個深夜內竟被人揭去；有人說：「請王王孫寫一副對聯比登天還難，現今把寫好的對聯貼在門外面，當然會不翼而飛了。」他對於中國文字及書畫，是很有深功修養的，尤其是金文大篆和寫梅，但一般人都稱他是金石家，而忘了他是一位多才多藝的能手。他的治印和書畫很有個人風骨，常常是獨往獨來，當時求他治印的人太多了，可是他非常惜字。[83] 他治印以篆刻最有名，大方渾厚稱著。篆刻最忌修整，一刀一筆，以自然古拙為主，否則流於造作俗氣。篆刻刀法可分「銳刀」與「鈍刀」兩派，銳刀以齊白石為代表，鈍刀以吳昌碩、王王孫為正宗。

　　認識王王孫先生以後，他多年來對我非常關愛，曾為我的指畫題詞，一共有兩張。民國六十五（1976）年是龍年，他還寄贈古篆墨龍橫幅。多年來，我一直把它掛在中國指畫藝苑，成為我的鎮苑之寶啊。

　　後來王老並託老友、時任高雄市警察局一分局長[84] 的李惟喬（字大椿）送我一對圖章，名家刀筆，求之不易，我連想都不敢想，那時候王老的字

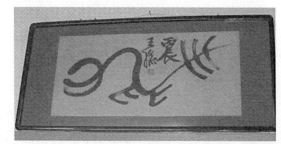

🔲 王王孫贈送給劉銘先生的古篆墨龍橫幅

---

[83] 王王孫在一次演講中說：「我一生治印，從不主動送人。我高興就做，不高興就不做，別人是無法勉強的。同時，人不投契，不刻。取名不雅，也不刻。我對人可以馬虎，對藝術可絕不掉以輕心。我刻一方印，先要看這人用在什麼地方；我以刀代筆，刻的時候，經過四面八方的觀察，心中已有腹稿圖案；刀是手的技巧，並不重要，以『氣』行刀，賦字以生命才是最重要的。」王王孫，〈各說各話：王王孫談篆刻〉，《聯合報》，民國六十一年四月二十二日，第九版。

[84] 即今日高雄市警察局新興分局。

很珍貴，他的一個字都到了幾萬元，出一二十萬求他的字的，大有人在，但是他都不見得會幫你寫，所以能獲得王老的圖章，我高興得不得了，我一向視為珍寶。從此，我所繪較佳指畫，才用王老刀筆之印。

　　再說中銘、又銘兩位大師對我亦關懷備至。一般人也都因為我與梁氏的關係而誤解我是幹校的人，其實我不是。事實是這樣的，民國三十六年（1947）我和張宗澤一塊去報考幹校，都去報名了，他比我小一歲，說：「表叔，就算你考上了，去了以後，那是要扛把槍，要半年的軍訓，你從來沒打過槍。」我一聽我沒辦法，我身體比較弱，所以後來我沒去考試，當年的准考證我倒保留著，那是幹校一期的准考證啊。雖然我不是幹校出身，但是受到不少教誨，如沐春風。例如：他們會將束之高閣有關抗戰期間在大後方和在國內寫生的諸多畫作拿給我看，由早年的作品可以看出兩氏研習畫藝用心，成名絕非倖致，那真正下了功夫，而且他們對於典故掌握得很好，如蘇武牧羊，臺灣的愛國獎券歷史故事的插圖很多都是梁又銘畫的，當時的代價很高。

## ◦◦談樞機主教于斌◦◦

　　民國四十三年（1954）三月，天主教臺灣總主教于斌（1901-1978）[85]從美國來到臺灣，當時中國家庭教育協會全體會員集會熱烈歡迎，我也有幸參加了歡迎行列，瞻仰同為山東同鄉的總主教。後來我呈獻一張我在「中外畫苑」所創作的指畫〈百雀圖〉，也因此機會與于公結緣，這張畫一度被掛在輔仁大學活動中心，樞機主教曾對我說：「看到畫中雀躍，就像我那些活動跳躍的學生」。後來我又呈獻

---

[85] 于斌，祖籍山東昌邑人，洗名保祿，字野聲。于斌雖然祖籍山東，不過家人已經到東北發展，他是在東北出生。曾任天主教南京總教區總主教，民國四十三年（1954）三月來臺，民國四十八年（1959）創設天主教輔仁大學在臺復校首任校長等，民國五十六年（1956）成為第二位華人樞機主教。

〈玉蘭雙雀〉指畫，曾掛在校長室，以及〈紅玫瑰〉指畫等。

于公為了天主教輔仁大學在臺復校備極辛勞，還記得當年輔仁大學籌備處辦公室外廳堂的長凳，常一大早就坐滿了有待救助的男女民家，排列等候晉謁、請益，因為他這個人悲天憫人，儀表堂堂、聲如洪鐘、目光炯炯有神，精通六國語言文字。有次我也去拜見他，看到那麼多人都覺得不好意思，不過他看到我非常高興說：「最近有沒有畫畫啊！」，我說有啊，一方面研究我的指畫，也在各報、雜誌畫漫畫，畫漫畫自食其力啊。他和藹地問：「有沒有困難啊！」，我說沒有，生活過得去。然後謝謝他的關心，就趕快走了，因為門外等候者還很多。所以，樞機主教對於我的繪畫生涯非常關切。後來有空，我會去看他。

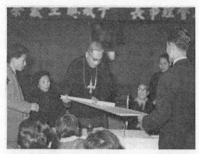

📷 民國五十年獻畫給于斌總主教

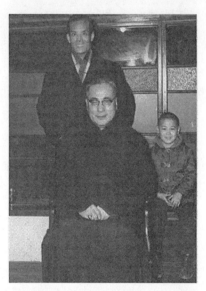

📷 民國五十年除夕前陪同于斌總主教於友人宋裕藩家吃餃子之合影

民國五十一年（1962），我於臺南社教館舉辦畫展，畫展前兩天我到輔仁大學去探望樞機主教，我常常去看他。那天，我就向他說我要到臺南市，社教館邀請我辦畫展，他說很好很好。他說：「你既然到了臺南辦畫展，那為什麼不順道去高雄呢？」我說，高雄那邊我人地生疏啊。他說臺南到高雄很近，我來幫你安排。我在臺南社教館辦畫展時，就接到于公秘書的電話，他說，南市展畢，可到高雄市展覽。他要我到高雄時去拜訪三個人，一個是地方法院院長岳成安（任期：1958-

1966），曾經當過國大代表（第一屆）；一位是五福路玫瑰聖母堂秘書
王愈榮神父，現在好像是臺中教處的總主教，現齡也有九十歲了吧；
另一位是高雄圖書館的館長段柏林，這段老於五十歲時到東京去讀大
學，拿到博士學位，拿到博士學位後在橫濱華僑協會當總秘書長，後
來死在東京。總之，臺南畫展結束後，我直接來到高雄，而三位先進
已經幫我籌備好畫展了。也因此機緣，後來我因而定居高雄。

## ·◦賴敬程與中外藝苑◦·

　　民國五十年（1961），印尼歸國華僑名畫家賴敬程（1903-1989）
大師在臺北市寧波東街一號創立中外藝苑，由我主持苑務，這是我在
臺北居住期間的重要經驗。

　　賴氏原籍廣東梅縣人，從小就喜歡繪畫，曾被嶺南人士稱為「神
童」。後來到上海學畫，曾被認為是「天才」。從國立藝專林風眠遊、
受吳昌碩（1844-1927）親炙，油繪、水彩等無一不精，傳統水墨畫更
有深湛的造詣。他曾任教於廣州美術專校，當時有位同事發現他的國
畫比油畫好，因而專攻國畫。大陸淪陷後，賴氏旅居印尼，並暢遊東
南亞各地。他在印尼是國寶級大師，政府內收藏很多賴氏的作品。[86]賴

---

[86] 民國四十一年（1952）十二月十六日《聯合報》曾報導：「蘇卡諾總統今晨
往中華商會參觀中國畫家賴敬程、廖遜、我的聯合畫展。蘇卡諾本人是一
個藝術愛好者，今晨參觀歷時四十分鐘，並以印尼幣 2 萬 1 千元購去作品
四幅。」民國四十六年（1957）九月十九日也報導：「他（案：賴氏）在印
尼首府雅加達舉行畫展時，不僅博得中外人士的讚譽，更獲得印尼總統蘇
卡諾及當地名畫家特別的推崇。蘇卡諾參觀賴氏畫展後，特購其作品四幀，
珍藏於總統府，與各國名畫並懸列，為我國國畫藏入印尼總統府的第一人。
雅加達中華商會，亦以重金購賴教授畫二幀，分贈美國總統艾森豪及副總
統尼克森。印尼國家電影局特將賴氏作品攝製成影片數套，分別輪映印尼
全國各影院，印尼中外老幼咸知華僑畫家賴敬程之名。」〈我畫家兩人在印
尼畫展〉，《聯合報》，民國四十一年十二月十六日，第二版。〈華僑畫家賴
敬程月底返國舉行個展〉，《聯合報》，民國四十六年九月十九日，第六版。

氏於民國四十六年（1947）間來到臺灣辦畫展、設中外藝苑，並定居下來。他才華洋溢，幾次畫展也都很成功，然始終無法受到國內畫界的青睞。謝愛之（案：即費海璣）曾撰文指出：

> 賴先生來臺已經四年了，儘管在東南亞曾舉行過許多次的個展，國人對他的成就，視若無睹。……藝評家對他的獨到處，似乎無所感動，使之有寂寞之感，而發出究竟還該畫國畫不該的問題。[87]

後來一度貧病交迫，一家七口生活頗為艱苦，全賴妻子翁俠華千元的月薪維持生活。然而他一生創作不斷，民國六十年代曾受邀到美國舉行個展。

賴氏來臺定居不久，我在偶然機會由一位粵籍友人介紹下相識。他曾經到新竹苗栗來，我陪他去玩，後來他參觀我的畫室，看過我的東西後鼓勵我，他說：

> 現在筆畫的人太多，你走指畫這條路是對了。

我在新竹舉行第一次畫展時，賴氏亦駕臨參加揭幕式，之後過從甚密。當時他在臺北開設中外藝苑，共有三間平房，庭院寬大。賴氏不僅精通國畫山水、花鳥、人物，油畫亦佳，也是庭院佈置的老手。中外藝苑的庭院經賴公精心設計，花樹盆景、藝苑長青，環境清雅，令人心情神怡。賴公家住新店，創立中外藝苑後，每周三、六到中外藝苑授課，平時也在家中教學。

---

[87] 謝愛之，〈賴敬程先生的痛苦〉，《聯合報》，民國五十年五月二十九日，第七版。

　　後來我搬入中外藝苑住了約一年多，除了為報章雜誌繪漫畫外，也教授漫畫，並專心致力指畫研習創作。畫室內有寬大的畫檯，作畫得心應手，當然認為尚可的作品即送店裱褙備用。

　　中外藝苑的學生大概有一、二十人，學生背景有警界的高官，起碼是組長以上的，汪精衛的孫女也來此學畫。民國五十一年（1962）四月，中外藝苑舉辦第一次師生聯展，地點在中山堂集會室。那時候，在中山集會室辦展覽是不容易，那已是臺北最好的畫廊。當時我也提供一件指畫〈百雀圖〉參展，畫的就是一百隻麻雀。秋後，承蒙省立臺南社教館邀請，第二度到該館展出，每天來參觀或欣賞指畫者不少，成大校長閻振興、工學院羅雲平院長都來參觀，並欣賞我即席作畫。這些繪畫上的點滴成就，多是居住在中外藝苑所完成，因此對於賴敬程先生及其提供良好的作畫空間，至今仍感懷不已。

## 五、五十年代重要畫展

　　民國五十年代，劉銘先生的個展與聯展共有六次。民國五十一年（1962）參加由中外藝苑在臺北中山堂集會室所舉辦的師生聯展，同年於臺南市和高雄市舉行指畫展，隨即定居高雄。民國五十二年（1963）受邀於嘉義縣議會展出，民國五十七（1968）在高雄市新聞報畫廊、民國五十八年（1969）於省立臺中圖書館等處舉辦個人畫展。更重要的是，民國五十八年（1969）五月應日本富士電視臺「世界特藝」節目邀請示範指畫，此項海外活動對於指畫藝術推廣，有其貢獻，也提高其個人的知名度。以下，就重要畫展擇要分述如下。

## *府城第二次個展*（35歲）

　　民國五十一年（1962）秋天，我再度應邀到臺南社教館展出時，童家駒館長已經調職，社教館館長已由書道弘先生（按：江蘇人，第三任館長）接任，不過那次的展覽乃是童館長所推薦的。[88]書館長那時比較胖一點，笑口常開像彌勒佛一樣和氣。第二次到臺南社教館，雖然景物依舊，人事變動頗大，多了許多志工、人員也換了很多生面孔。第二次展覽還是在老地方—西廂的畫廊，展期為期一周。最後一天，突然接到省立成功大學工學院院長羅雲平[89]教授的電話說：「畫展

---

[88] 童家駒是臺南社教館首任館長，於民國四十四年（1955）六月上任，劉銘先生認為民國五十一年（1962）間，童家駒已經調任臺南啟聰學校，所以才會有機會參觀啟聰學校的印象。但是目前臺南啟聰學網頁資料顯示，童家駒任校長期間是民國五十七年到民國六十八年（1968-1979），這與劉先生的回憶有出入。依據聯合報報導，童家駒於民國五十二年（1963）八月間從臺南社教館館長調省立潮洲中學校長；民國五十七年（1968）七月間從省立潮州中學校長調派臺南盲聾學校校長。換言之，劉銘先生於民國五十一年在臺南社教館展出時，童家駒還是臺南社教館的館長，顯然他的回憶有誤，所以，他說這次展覽還是童家駒推薦的，事實上應該是童家駒擔任社教館館長的原因。〈省府明令調動教育主管四人〉，《聯合報》民國五十二年八月二十三日，第二版。〈省中校長調動，教廳發表名單〉，《聯合報》民國五十七年七月二十五日，第二版。參閱臺南啟聰學校網址：http://210.71.109.7/tndsh21/presidenl-1，查閱日期：民國一〇〇年二月十一日。

[89] 羅雲平，安東省鳳城縣人，德國漢諾威工科大學工學博士。民國三十八年（1949）五月來臺擔任臺灣省立工學院土木系教授，臺灣省立成功大學工學院第四任院長（1958-1965），期間曾調任教育部高教司司長（1949/2/1-?），民國四十八年（1959）二月一日曾隨之接任校長（1965-1971）。石萬壽主纂，《國立成功大學校史稿》（臺南：國立成功大學，1991），頁115、136。

慢點卸，我們閻振興[90]校長剛從臺北回來，他說一定要去參觀你的畫展，要欣賞你畫指畫。」不久，羅院長就陪著閻校長到現場來參觀，我當場畫畫給他們看。晚間，童氏的司機又開著車帶我到他的府上吃涮羊肉，並邀請名畫家馬電飛作陪。馬電飛[91]是很有名的水彩畫家，也是成功大學建築系的教授，曾參加英國皇家水彩畫家學院及法國畫家沙龍，獲獎多次。其實在我的首次個展時，我就跟他認識了。他擅長以暗色系描繪現實主義風格，如他的一張畫作〈災〉，是一張頹垣殘壁，畫面上呈現淒涼與悲愴，讓人無限迷惘。童氏約他作陪，也讓我得以和老朋友敘舊，大家享用美酒佳餚，談今論古，盡興而散。

　　我與童氏保持聯繫，後來他擔任臺南盲聾學校校長（1968-1979），他曾邀請我參訪學校，受到學生們的熱烈歡迎。那裡的學生多數是弱智、失智者，有高的有矮的，年齡也不盡相同，因為他們可能看過我在《成功晚報》畫過很多漫畫，大家都希望我畫漫畫給那們，這個要我幫他畫，那個也要，我是來者不拒啊，每個人啊，我都幫他們畫個漫畫，他們拿到後也高興得不得了。漫簽結束後，童校長帶我參觀學校的環境設施，我就感到他教這些弱智的學生真是不容易，那裡老師也比一般教常態的學生要辛苦太多了，要非常有愛心、耐心，老師脾氣壞的話根本沒辦法，因為學生有的不聽話，有的像過動兒一樣，師長們的貢獻，令人肅然起敬。總之，我對童家駒先生仍感念不已。

---

[90] 閻振興，河南人，美國愛荷華大學工程博士。民國三十八年（1949）來臺，曾擔任高雄港務局總工程師、臺灣大學工學院院長。民國四十六年（1957）八月擔任省立成功大學校長，民國五十四年（1965）元月擔任行政院政務委員兼教育部長。後來歷任青輔會主委、國科會副主委、國防部中山科學研究院院長、行政院原子能委員會主任委員、清華大學校長、臺灣大學校長、總統府國策顧問、總統府資政等。石萬壽主纂，《國立成功大學校史稿》，頁 110、135。

[91] 馬電飛（1918-1993），江蘇省鹽城人，杭州國立藝專西畫科畢業。來臺後任教於成功大學建築系，並在臺南社教館指導西畫，曾任全省美展評審委員。《臺灣大百科全書》網頁，網址：http://taiwanpedia.culture.tw/web/content?ID=9670。查閱日期：民國一○○年二月十一日。

## ·•**高雄首次個展** (35 歲) •·

民國五十一年（1962）於臺南社教館展出期間接獲于斌樞機主教指示，將畫展移師高雄展示，在岳成安（1909-2000）[92]院長（東北人）、王愈榮[93]神父（江蘇人）、段柏林館長等先進的協助下，我首次在高雄舉行個人畫展。

時值冬天，從臺南來到高雄，感覺高雄的氣候較北部溫和，海風徐徐，非常舒暢。我首先拜訪高雄地方法院院長岳成安，岳公對我來訪非常歡迎，他說樞機主教已經交代。

那時候，高雄根本就沒有畫廊，連個社教館都沒有，比起古都臺南，那文化上是差得多。在市區的發展上，只有鹽埕區是商業區比較熱鬧，其他地方冷冷清清。不過岳公說，他已借到位於五福四路的合會的樓上會議室，並開始為展出事宜開始籌劃，我深深感謝岳公的關愛，再三申謝。離開地方法院後，我接著到主教府邸拜訪王愈榮神父，到鳳山縣立圖書館拜訪段柏林館長，承蒙他們三位先進協助，我的畫展順利展出，圓滿結束。

還記得揭幕當天，承陳啟川市長、岳成安院長暨多位先進贈送花籃增光，海天藝苑的書畫名家韓石秋、王廷欽、楊作福等，及不少藝

---

[92] 岳成安，遼寧省義縣人，宣統元年（1909）五月二日生，吉林省立法政專科學校畢業，曾任四川璧山實驗地方法院檢察官。旋因西北政局動盪，奉派新疆高等法院推事兼庭長，民國三十五年（1946）奉調遼寧瀋陽地方法院院長，兼東北十省三市審判戰犯軍事法庭同少將庭長，民國四十一年（1952）起，歷任基隆、高雄、嘉義地方法院院長。民國八十九年（2000）四月十三日病逝，享壽九十二歲。行政院新聞局網頁，網址：http://info.gio. gov.tw/ct.asp?xItem=21274&ctNode=1808&mp=1，查閱日期：民國一〇〇年二月十日。

[93] 王愈榮（1931-），羅馬天主教主教，江蘇丹陽人。現任衛道中學、靜宜大學董事長，曾為輔仁大學董事長。維基百科，網址：http://zh.wikipedia.org/ zh-tw/%E7%8E%8B%E6%84%88%E6%A6%AE。

文界人士蒞臨參觀指教。畫展展場在合會的會議室不大，三四十張畫掛上去就滿滿了，展期一周。這次展出因高雄畫展少，指畫更稀有，因而吸引不少的參觀者。

當時高雄的畫會只有「海天藝苑」，後來改成「高雄市中國書畫學會」。後來，我在海天藝苑也結識幾位畫家，其中韓石秋、王廷欽和楊作福是令我印象比較深刻的三位畫友。韓石秋[94]，他原籍是山東昌沂，道明中學的國文老師，也兼著教美術，後來也在高雄海專教國文。王廷欽（1917-1995）[95]擅長山水、梅畫，他從國畫入手，再學西畫，而後拜師黃君璧[96]習山水，長年潛居高雄作畫著述。他愛好自然，山水花卉注重寫生，也發揮書法的筆趣。

---

[94] 韓石秋，山東昌邑人。幼時即對繪畫大有興趣，曾負笈濟南，與畫界名流吳天墀、郭味渠、俞劍華、馬孟容諸先生交遊接納。在青島時，即兼任畫界職務，推動藝事。來到臺灣後，與王廷欽、楊作福、楊襄雲、蔣青融、陳大川、蕭雁賓、李仲筠、高鐘文、顏小仙先生女史等，組織海天藝苑。曾任教道明中學教國文與美術，後來輾轉到高雄高工、高雄海專教國文，海天藝苑創辦人之一，高雄市中國書畫學會創會常務理事，高雄社教館國畫班班主任，高雄師範學院國畫班班主任。也是首位提出高市應有國際級展覽空間的在地藝術家，生前致力催生高美館，也用心參與及鼓吹藝術在高雄生根。http://collection.kmfa.gov.tw/kmfa/artsdisplay.asp?systemno= 0000001191&source=catalog&catalogcode=0000000004&color1=C89FBE&color2=D4B4CC。自由時報電子報網頁，網址：http://www.libertytimes.com.tw/ 2010/new/jan/18/today-art10.htm。

[95] 王廷欽，畫家，以畫山水、梅花著名。民國六年（1917）生於合浦北海，原籍廣東欽州，民國八十四年（1995）卒，享年七十八。幼從鄉儒薛孝田讀經與習國畫，稍長改研西畫，壯歲復拜黃君璧專攻國畫山水。曾於高雄市創還珠樓藝苑，後任海天藝苑苑長（第一任海天藝苑的理事長。）高雄市中國書畫學會理事長、中華民國畫學會高雄分會值年常務理事、中美文徑協會藝術委員、高雄市文化建設指導委員會委員在臺舉行個展多次，並參加全國歷屆書畫特約展及選送美、德、日、韓各國巡迴展。網址：http://collection.kmfa.gov.tw/kmfa/artsdisplay.asp?systemno=0000001228&source=catalog&catalogcode=0000000004&color1=C89FBE&color2=D4B4CC。

[96] 黃君璧（1898-1991），原名韞之，號君璧，廣東省南海縣祿舟村人，著名畫家。http://zh.wikipedia.org/zh-tw/%E9%BB%83%E5%90%9B%E7%92%A7。

楊作福[97]在臺灣銀行工作，他是也金石家，他
不但擅長金石，他有一項金石彫刻作品〈窮年耕
石〉，無疑道盡了他業餘的生活內容。他的字也寫得
好，各種字體都會寫，而且也會裱褙，很多書畫作
品都自己裱裝得非常漂亮，他就住在中正路臺灣銀
行後面的宿舍，我到他府上去過好幾次。有次到他
家吃了飯，他刻了一個圖章「雪泥鴻爪」送給我，

📷 楊作福贈送給
劉銘的「雪泥
鴻爪」印

雪泥鴻爪似乎是說我畫畫像雞爪一樣，在諸多地方都留這個（爪
印），是吧？後來，楊作福調去基隆，我們通過幾次賀年卡，以後就沒
再連絡，現在也不知怎麼樣了。

　　這次畫展因地方報紙報導而有意外的收穫，亦即不少高雄地區的
親朋好友也連絡上了，幾乎每天都有人請我吃飯。當年逃難時，大家
逃到臺灣或到哪裡去，根本都不曉得，即使知道在高雄，也沒有地址
無法聯絡。因為這次畫展，不僅認識新朋友，也把昔日的同學、同鄉
聯絡了起來。例如，我小學老師王劍樵，他們夫婦倆在煉油廠小學教
書。好朋友孫世凱（臺大醫院牙科醫師孫安迪的父親）在高雄港警所
的外事室工作，他外文很好，後來升任港警所保安隊長、臺南市警局
第二分局長、保警第三總隊大隊長。在港警所外事室還有一個年輕時
的玩伴馬建廷（原名：馬侃，小時候玩伴，也是劉銘的表甥）。此
外，當時在大勇路的派出所工作的，還有兩位表親：馬立廷、馬丹，
他們都是我在外公家經常玩在一起的表親。在新認識的朋友中，主要
認識了高雄市市議會主任秘書蔡景軾，他在市議會做了三十七年的主

---

[97] 楊作福，民國十一（1922）生於河北武清，寄籍津門。民國三十六年（1947）
來臺，服務於金融業務，並以書法篆刻自娛，常用「撥完算珠學寫字，鐵
畫銀鉤五十春」來形容自己的生活。先生除書法精通四體，又善刻碑、招
裱。曾組「高雄海天藝苑」，任高雄市中國書畫學會常務理事，現任中華民
國篆刻學會理事。曾獲高雄市及省府表揚推行社教獎狀。網址：http://collection.
kmfa.gov.tw/kmfa/artsdisplay.asp?systemno=0000001498&source=catalog&c
atalogcode=0000000004&color1=C89FBE&color2=D4B4CC。

任秘書，後來調高雄市政府參事退休，他對高雄市相當了解，被譽為：「高雄的活字典」，我倆是結識五十年的好朋友了。後來他介紹我加入高雄青商會，他在高雄青商會是元老，不過我因參與藝文活動比較多，慢慢地就很少參與青商會的活動。

其實，我不僅少出席青商會，也沒有加入高雄的美術團體，例如：海天藝苑第一任理事長王廷欽就希望我加入，想請我當顧問，不過我跟他婉謝，為什麼呢？因為我已經是中國美術學會的會員，是梁氏兄弟介紹我入會的，我認為這已經夠了，因為參加協會要經常開會，耽誤很多時間。直至今天，我依然如此，所以他們都說我是獨行俠，一會兒到美國、一會兒到加拿大。不過，若是有畫會要辦展覽邀我參加，我是樂意的。例如：高雄市國際美術協會要我參加，我也參加過一次；還有「高雄美展」，此展有獎，參加者經過審查後展出者都有獎；「高雄美術家聯展」，我每次都被邀請參展。

這次展覽期間，承岳院長引進認識了當時任職高雄地檢處的李鐘聲（河南光山人，安徽大學法律系學業）首席檢察官。李首席學識淵博、待人和善，字寫得很好，我倆談得很投機，他也常到我的畫室，有次還聊到深夜，都是談書畫的問題。他的字寫得好，曾在我的紀念冊上題字：「為天地立心，為生民立命，為往聖繼絕學，為萬世開太平」的墨寶。後來，李首席輾轉調到基隆、嘉義、臺南等地方司法單位，任職基隆地檢處首席檢察官期間破獲「豫源輪」走私案，獲頒景星勳章以表彰他對國家、社會的貢獻，民國七十一年（1982）間榮任大法官。退休後在新店養老。

現在想想，就是因為我第一次到高雄展覽後，深深覺得高雄的氣候相當好，因為我對臺北的盆地氣候，冬天特別冷，夏天特別熱，感到不適，高雄是海洋性氣候，冬天太陽一出來，暖洋洋的很舒服，同年（1962）底，我就決定定居高雄了，一定下來住了也快五十年，現在想想，高雄這五十年啊，真的變化太大了。

## ·•回歸線上展畫記（36歲）•·

　　回歸線上展畫記，為什麼叫「回歸線上」呢？當我們搭火車北上
快到嘉義時，就會經過水上站附近的北迴歸線標誌，很快就到達嘉義
車站，所以看著北回歸線紀念標誌就到了嘉義啦，這次畫展都快五十
年了。

　　我在嘉義展覽是民國五十二年（1963），好像是夏天，因為那時好
像是放暑假的時候。當時嘉義市、嘉義縣，縣市政府通通都在嘉義
市，後來嘉義縣才遷到太保[98]，是吧？因為那時嘉義也沒有文化中
心，也沒有畫廊，畫展在哪裡辦呢？在嘉義縣議會啊，議會一樓有個
廳堂，就在那裡展出，受到各界先進熱烈支持，畫展為期一週。每天
現場示範指畫，圍觀的人很多，因為那時候學指畫的人很少了，所以
中廣嘉義臺、益世電臺[99]及各報皆有新聞報導。

---

[98] 民國三十九年（1950）九月，臺灣省政府公佈臺灣省各縣市行政區域調整
　　方案，原臺南縣嘉義區、東石區劃併嘉義市，廢原嘉義區改設嘉義市（縣
　　轄市），十月新設嘉義縣政府，嘉義市政府人事業務併入縣政府新編制內。
　　民國四十年（1951）十月，組成嘉義市公所，嘉義縣轄十九鄉鎮市。民國
　　八十年（1991）七月，太保鄉改制為太保市，同年十一月嘉義縣政府遷於
　　太保市祥和新村。嘉義縣政府網頁，網址：http://www.cyhg.gov.tw/wSite/ct?
　　xItem=469&ctNode=14664&mp=11，查閱日期：民國一〇〇年三月十六日。
[99] 益世廣播電臺是于斌樞機主教於民國三十五年（1946）任南京教區總主教
　　時創立。其設置目的是為配合抗戰前唯一的宗教新聞事業—益世報，作新
　　聞報導、宣傳福音、配合政府宣導政令、推行社會福利、喚醒國人認識真理
　　愈顯主榮，是當時中華民國天主教唯一的宗教文宣機構。電臺成立時，對日
　　抗戰甫告勝利，政府遷都南京，隨之新頒「電訊管制條例」，廣播電臺開放民
　　營，該電臺領有民字第一號電臺執照，隨於民國三十五（1946）年五月八日
　　在南京總主教區正式開播。後因共軍南下京滬告急，于斌為免電臺被劫利
　　用，乃授命當時的臺長楊慕時神父隨政府來臺，民國四十年（1951）三月在
　　基隆市仁二路恢復播音。後因受地形限制無法擴建，於民國五十八年（1969）
　　十二月八日遷到基隆市七堵區百三街七十五號現址。益世廣播電臺網頁，
　　網址：http://yisih.ehosting.com.tw/。查閱日期：民國一〇〇年三月十六日。

　　展出時，適值暑假，又承畫友林竹生[100]協助。林氏幼嗜繪畫，來臺後曾受印尼歸僑畫家賴敬程大師指導，卓然有成，擅長花卉、羽毛、山水等。他早期曾應美國加州薩克勒門特城博物館邀請展出，頗獲好評。他的女兒林伊文、林伊紅也都是畫國畫的。承蒙林氏及其夫人介紹兩位在高級職業學校就讀的門生，兩位學生到場來幫忙、照料啊。這兩個女學生啊，一個叫葉桂茹，一個叫劉月霞。這劉月霞呢，當時是比較白淨，也是瘦高瘦高的，長得比較苗條，多年以後好像嫁到臺中。葉桂茹，河南人，長得人高馬大，我看起碼超過一百七十幾公分以上，是比較魁梧一點，後來嫁給一位新聞界的朋友，叫陳寧生。陳寧生我也跟他認識，因為這陳寧生啊，五短身材，他們兩個人在一起，真是很引人注目，一高一矮，陳寧生恐怕要來到她胸部這邊。後來大家談起來啊，就是我問陳寧生，為什麼一定要娶一個比你高大健美的妻子啊？他的答覆是非常的有趣，竟然是「改良人種」！他爸爸媽媽就是要他找一個高的，改良人種，這還滿有趣的啊，竟然有這樣的理由。陳寧生的外文根基很好，除了跑新聞之外[101]，也在補習班兼職教授英文，後來各自忙於工作而失聯了好久。民國七十四年（1985）七月參加中華倫理教育學會策劃的中華倫理書畫文物美國訪問團，當時在華盛頓希爾頓飯店展出時，我與陳寧生不期而遇，竟然在華盛頓又碰到啦，隔了好多年啊！他鄉遇故知，彼此高興萬分。相

[100] 林竹生，自號：「惠園主人」的嶺南畫家，素有「石癡」雅譽，任職中國石油公司煉製研究中心人事組長，兼東方工專美工科國畫教授。他喜好蒐藏石頭，曾走遍臺灣各地，終有所獲；以擁有十二生肖奇石而震撼藝壇。這套十二生肖的雅石，渾然天成，質地細膩，色澤明朗，形態逸趣橫生，堪稱難得一見的象形靈石。「家在琴韻花香泉石間」，是他自撰的章印文中一句。曾獲中興文藝獎、資深優良文藝獎、2000 年中華文化藝術薪傳獎。〈林竹生父女聯展國畫〉，《聯合報》，民國七十三年十一月二十九日，第九版。

[101] 陳寧生是聯合報記者，曾於民國六十年（1971）當選第九屆十大傑出青年。〈本年十大傑出青年〉，《聯合報》，民國六十年十月十三日，第二版。

談之後，才知道他全家旅居美國，他擔任國內某大報的特派記者，我跟他說笑地問，我說現在你小孩怎麼樣？他說，小孩長得很高大健壯啊，所以我就講，真是改良品種有成啊！這還蠻有趣的。

　　在嘉義展出期間，益世電臺臺長黃懷中，中廣嘉義臺王臺長對我都很關心。當時，黃懷中已經是滿頭白髮，人滿臉笑容、待人和藹，是一位慈祥的父執輩，他也是推動我畫展重要人之一啦。至於中廣嘉義臺的臺長，我只記得姓王，但是忘記他的名字了。王臺長於展出期間不時到會場，也請我吃過飯。此外，警察局的趙天行[102]主任秘書，這趙天行是山東人，個子高高的，那時他恐怕已經有五十歲以上，他學問不錯，尤其他寫那書法，寫隸書，寫得非常好，他在我那紀念冊上題了一個「指頭生春」。另外有位警察局科長韓清濂[103]也醉心書畫藝術，擅長畫山水，被譽為警界才子，大家一見如故啊。

　　當時嘉義市的市長叫許世賢（1908-1983），她那女兒叫張博雅。這許世賢啊，她來看過我的展覽啊，也送過花籃，後來我去拜訪她，期間我和裡面一個人談了起來。他說，我們市長啊，不管送花籃、紅白喜喪事等應酬支出，從來不用公家機關的經費來報銷，全部拿到她老公開的醫院裡報銷，所以她非常的清廉。張博雅也當過市長、內政部長，現在政府不剛剛提名她為中央選舉委員會的主委，也通過了，是吧？她們母女就是操守好，備受各界敬重。

---

[102] 趙天行被譽為嘉義市書法大老，篆、隸等筆風從文字學展現書法藝術精髓。民國九十年（2001）二月三日，高齡八十七歲的趙天行和跟著他學習十五年的余碧珠，師生在嘉義市立文化中心舉辦聯合書法展。〈趙天行余碧珠師生，嘉義聯合書法展〉，《聯合報》，民國九十年二月三日，第十八版。

[103] 韓清濂是韓愈的第四十代嫡裔，曾於民國七十二年（1983）五月初前往中南美洲各國舉行巡迴畫展，以宣揚中華文化。〈國畫家韓清濂，中南美展作品〉，《聯合報》，民國七十二年五月二日，第九版。

　　因為這次的展覽啊，而與安丘幾位小同鄉又再連絡上，一位是楊敬武，這楊大哥他在家鄉曾經結過婚，那時他住在嘉義縣中埔，在中埔國民小學任教，好像是教務主任是吧？這楊大哥為人非常好，在中埔討了一個嫂夫人，有一個女兒，他那個女兒的先生，好像在金門工作。後來他們這老倆口，就到金門去，依靠女兒家頤養天年啊。過去我常到中埔他那邊，他家種了好多九重葛，好多花，還有種菜啊，老兄弟見面無所不談啊，談家鄉的事，令人懷念。另外一位叫鄒誠，這鄒誠是我家鄉中學的同學，他年紀跟我差不多啦。這個人是多才多藝，他是在稅捐處服務，他不但會拉那個胡琴，唱唱國劇，他是唱青衣，粉墨登過場啊！龍岡會有時聚會啊，幾次請他來現場表演。當時龍岡會裡邊，有些宗長也是喜歡拉拉胡琴、喜歡唱唱國劇。過去我們龍岡會把四月四定為「龍岡日」，為什麼呢？因為四四有「四海一家、四姓一家」之意嘛。我擔任龍岡會理事長期間，每年四月四號一定舉辦摸彩，此外餘興節目，我會邀請鄒誠兄來表演。可惜，天不假年，這位同學在大陸沒開放以前就去世了。那時，他都叫我銘兄、銘兄的，他酒量很好，很喜歡划拳，我又不會，反正一到嘉義啊，大概經常帶我到他家，經常來酒菜，彼此談得很愉快。另外一個是王雲程，這王雲程是警官學校畢業的，人也是多才多藝，他讀書的時候，一度也很喜歡畫畫，他在嘉義服務很久，後來調到臺中市警察局擔任主任秘書，在任內退休。這幾位都是安邱市的同鄉，能在畫展中再聯絡上，無疑是意外的收穫。

## ·•高雄市新聞報畫廊畫展（41歲）•·

　　民國五十年代初期高雄市還沒有畫廊，當時只有市立圖書館二樓禮堂可以舉行展覽。有次承市立圖書館館長田疊波請我吃飯，飯後到該館時參觀了正在展覽中的學生作品，不過作品多沒有裱褙，有些作

品還是打格子寫的習作，作品就直接貼在牆上，展出的水準可見一斑。大約在民國五十五（1966）年左右，高雄才有第一個畫廊，那是位於臺灣新聞報上的畫廊（在中正路警察局對面）。那個畫廊原本是報社的廣告組、營業組的辦公空間，後來報社把廣告營業等作業移到對面辦公室，然後把既有的空間打通變成高雄第一個畫廊。那個畫廊算是有水準的，有展示架、燈光等，那是當時高雄最好的畫廊。民國五十七年（1968）冬天，我曾經在那裡的小畫廊辦過畫展。

　　民國五十七年（1968）十二月二十八日起一連三天在高雄市新聞報畫廊舉行指畫展，由市黨部主任委員季履科（後由高雄市議會副議長王玉雲[104]代表）及救國團高市主委董世芬（中油總廠廠長）分別主持剪彩及揭幕。這次展出之作品，包括有花卉、翎毛、山水等。揭幕首日，我現場指畫示範，王玉雲副議長還代勞研墨，並選訂兩幀指畫，一幀他送給季主委，從此一小事足可證明王氏是一位重友情、講義氣的人。

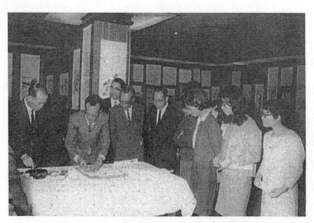

高雄市新聞報畫廊畫展現場指畫示範（由左而右：王玉雲、劉銘、董世芬、蔡景軒）

---

[104] 王玉雲於民國五十年（1961）二月當選高雄市副議長，是當時唯一非國民黨員的議長、副議長。當時高雄市議長是陳銀櫃。〈臺省廿一縣市議會議長副議長昨選出〉，《聯合報》，民國五十年二月二十二日，第二版。

　　回想當年的高雄市還是很落後，最具特色的地方是七賢三路的酒吧街，入夜後，燈紅酒綠，滿街多是美國水兵，打扮時髦妖豔的吧女站在門外招搖，不時從店裡傳出噪雜的樂聲。那時幾個酒吧是山東人開的，我跟他們有些認識，不過真正進去後，我受不了，裡面大家抽煙喝酒、跳舞呼叫，霓彩燈轉呀轉，我不抽煙，我一進去就頭昏眼花，根本不是我能去的地方。除此之外，那時的高雄如今回想起來，真是可憐，那時候到高雄能逛「四大」就不虛此行。所謂「四大」是大新百貨公司、大同之家、大世界舞廳和原名叫「大貝湖」的澄清湖。大新百貨公司就是今日鹽埕區的大新百貨公司；大同之家位於鹽埕區大公路行政大樓（已經改建為立體停車場）對面一棟四層樓的旅舍，以現在來看，連三級的旅館都不如。不過，當年到高雄能住在大同之家，已經是相當不得了，算是有錢人了。大世界舞廳位於林森路與青年路附近。

　　除此之外，堀江商場附近那個大水溝（案：鹽埕人稱大溝頂），也已經有了商場，那個水溝很長，堀江商場多賣一些外國人從船上拿下來的東西，都是舶來品，假貨也多，當時人們有崇洋心態，即使貴了一些也會去那裡買，人還蠻多的。有時候，我會和朋友去轉一轉。大水溝賣很多東西，記得有一段賣吃的，有小籠包、紅豆湯。還有那個五金街（案：公園路），專門是賣拆船下來的零件，那時高雄開始很多拆船業，很多人從事拆船，拆舊船賺錢，創造許多商機。

### •◦省都畫展（42歲）◦•

　　民國五十八年（1969）二月承中部二十八位（包括：陳定山、宋新民、周天固、莫寒竹、周正祥、許大路、蔡鴻文……等二十八人）各界先進發起敦促於該地舉行第一次指畫展覽，地點在臺中市自由路省立圖書館。我於開展前幾天到中興新村向黃杰主席奉陳畫展請柬，

　　黃杰字達雲，湖南人，人人尊稱「黃達公」，曾率領一部分國軍退入越南，至民國四十二年（1953）間才由越南回國，為國效忠、勞苦功高。來臺後曾任臺北衛戍司令、陸軍總司令、臺灣警備總司令，民國五十一年（1962）間接任省主席。黃達公不僅是保家衛國的將軍，他更是軍人中肯讀書的將軍，特別喜愛中國古典書籍，而且精研詩詞、擅書法，素有儒將之稱。那一天，我在省主席會客室承蒙黃主席親自接見，他對我悉心研習指墨藝術期勉有加。

　　過了數日，名金石家王王孫到臺中，我前往他下榻的旅館拜訪。王老一見面就對我說：「劉銘，黃主席於二月一日要去參觀你的畫展。」原來王老已經看到他在案曆上的行程記事，可見他倆的交情匪淺。

　　二月一日上午九時，「劉銘指畫展」承省新聞處周天固處長剪綵揭幕，各界先進蒞臨祝賀，內外排滿各界祝賀的花藍及賀軸，大家圍觀我示範指畫，畫畢都給我鼓勵的掌聲。因得知黃主席要來參觀，一直恭候到十二時許。但是，當天約旦國王胡笙到中興新村訪問，心想身為省主席的黃達公應該分身乏術吧。周天固處長、莫寒竹委員、周天祥總幹事、張乃謙主任等一行十餘人先去用餐，而我唯恐黃主席臨時駕到，我與數友繼續留守。

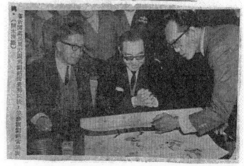

🔖 省立臺中圖書館畫展剪報

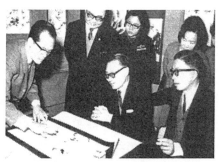

📷 周天固（右二）周正祥（右一）
觀看劉銘先生指畫示範

📷 劉銘先生陪同陳定山大師參觀
畫展

　　直至午後一時許，只見兩部黑頭車在館前停下，黃主席由隨扈陪
同駕臨，同行的貴賓是華南銀行董事長林永樑，林氏曾任省建設廳
長[105]，此時省新聞處攝影師亦隨同周處長等用餐去了，現場無法留
影，深以為憾。黃主席、林董事長簽名後由我陪同參觀，黃主席喜愛
一幅〈葵花雙雀〉，另選一幅墨荷推介給林董事長。全場參觀後，黃主
席指示展畢後派人到省府事務科送畫取款，我表示此畫盡奉贈免酬，
黃主席表示，我將去日本富士電視臺示範指畫、宣揚中華文化，區區
美意以壯行色，登車前，我再三向兩位致謝。

　　展出次日，一對舉止高雅的母女到場參觀，簽名後才知道是劉峙
將軍的夫人和女公子，從他倆的口中得知劉將軍昨天有事未克參加揭
幕儀式，這兩天會來參觀。是日，我陪同劉夫人母女全場參觀，他倆

---

[105] 林永樑，花蓮縣人。臺北工專應用化學系畢業，革命實踐研究院第十三
期，聯戰班第八期。戰後不久，他就參加三民主義青年團，奠定了此後
的政治基礎，曾任救國團副支隊長、華南銀行分行專員與經理、臺灣工
礦公司協理。黨團合併後擔任縣黨部委員的改造委員，花蓮縣參議會成
立後當選為參議員，參議會改為議會後，他又順利的當選首屆議會議長。
從花蓮縣議會第一和二屆議長、省警民協會常務理事、省黨部委員、省
議員，乃至臺灣省府委員，民國四十八年（1959）一月間出任臺灣省建
設廳長，民國五十七年（1968）三月擔任華南銀行董事長。〈林永樑繼任
省建設廳長〉，《聯合報》，民國四十八年一月九日，第三版。〈華銀董事
長內定林永樑〉，《聯合報》，民國五十七年三月八日，第二版。

對指畫感到新奇，還選購了一幀墨荷，並欣賞我示範指畫後欣然離去。翌日上午，一輛大型黑頭車在門前停下，一位看起來頗為福態的人士由隨從招呼下車，原來他就是劉峙將軍駕到，據說他是江西人，保定軍官學校畢業，於留學日本時參加同盟會，歷任各級軍事將校與要職，軍職退休後任總統府國策顧問、國民大會代表等。我立即上前歡迎，簽名後，由我及友人陪同參觀，他對愛女選訂的墨荷也非常喜愛。

在展出近百幀作品中，有兩幅承王王孫先生賜題墨寶，一幅題：「古趣」，另一幅題：「荷塘幽趣」。陳定山（1897-1989）[106]先生也賜墨寶一幅題：

高粱酒大鯿魚，指頭生活富有餘，何時同上西湖樓外樓，呵呵大笑樂何如。

另一幅題：

柳林下，麻雀兒飛來飛去覓誰家……

兩位大師品題的作品都是我永久珍藏的。

陳定山大師的書案上有多種筆，畫畫時用畫筆，替人寫對聯或寫屏時用寫字筆，他不僅是文人，而且是詩人；不僅是詩人，同時也是書家；不僅是文人詩人書家，並且還是畫家呢。因此，定山先生被譽為詩書畫三絕。據說定山先生有如此的成就，是與他的妹妹陳小翠

---

[106] 陳定山原名蘧，字小蝶，號定山居士，錢塘（今浙江杭州）人。四十歲之後始稱定山，因鐫章曰：「小蝶一名定山」，由是佩之，終身不去。他是民國初期鴛鴦蝴蝶派文學家陳栩園（陳蝶仙）的長子，女畫家陳小翠之兄。雅好詩文、詞曲、書畫，擅山水、花卉、筆調輕盈，有書卷氣，著有《蝶野畫談》等。1949 年來到臺灣。

（1907-1968）[107]有關。周練霞女士曾經說過這樣的話，她說：「如果捧陳定山為蘇軾，則陳小翠之才，亦堪直逼蘇小妹」。不僅如此，陳大師對於國劇也是很有研究的，曾經和杜月笙、孫嘯林一同票過戲，同時他也是美食專家。

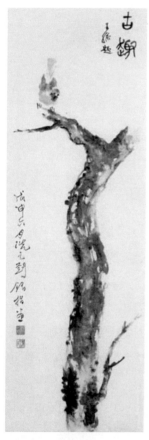

古趣　102*35cm　1968
（王王孫先生賜題墨寶「古趣」）

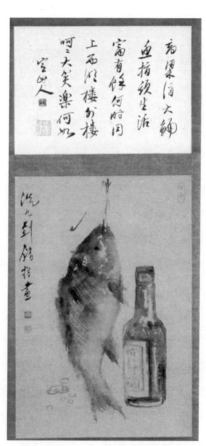

富貴有餘　45*30cm　1982
（陳定山先生賜墨寶）

---

[107] 陳小翠，父陳栩園、兄陳小蝶，皆為著名文人。自幼聰慧過人，十三歲能吟詩。識者謂陳小蝶詩勝於其父，陳小翠詩又勝於乃兄。中共政權建立後，受聘於上海中國畫院任畫師，曾師從楊士猷、馮超然，擅工筆仕女及花卉，畫風雋雅清麗。

　　在臺中市畫展圓滿結束後曾在一江浙餐廳宴請此次畫展中給予關愛支持的先進友好，宴請的人士有：省新聞處長周天固、立法委員莫寒竹、省黨部總幹事周正祥、臺中市新聞室主任張洒謙和陳定山大師等，席開一桌。其中，陳定山大師是美食專家，他對飲酒相當講究品味，例如他堅持陳年紹興酒必須燙熱後才飲，當天餐廳的紹興酒就兩次不合定公的要求而被退回，後由經理出面依照定公指示才解決了飲酒的問題，定公的執著也為大家上了一課飲酒哲學。

## 六、六十年代重要畫展

　　民國六十年代，劉銘先生的畫展包括：屏東介壽圖書館畫展（1971）、臺北市聚寶盆畫展（1971）、美國費城書畫聯展（1972）、高雄市美國新聞處畫展（1973）、香港九華堂古今書畫展（1974）、高雄市齊魯書畫展（1975）、中壢青年活動中心畫展（1978）、高雄市臺灣新聞報文化中心畫展（1979）、臺北市正中畫廊畫展（1979）等。其中，美國費城書畫聯展是熱愛中華文化的田寶田[108]女士籌劃，邀集名家書畫送到美國費城展出，田寶田希望透過這次展覽，宣揚中華民國燦爛的文化，並將臺灣豐衣足食的景象，介紹給當地觀眾，畫作也一併捐贈當地單位收藏。此階段以臺北市聚寶盆畫展、臺北市正中畫廊畫展最具代表性，高雄市齊魯書畫展則是劉銘先生積極任事的寫照，下面擇要概述。

---

[108] 田寶田，畢業於輔仁大學，因欣賞國民黨黨國元老李石曾博士的文筆而嫁為年齡高她甚多的李石曾。她與婦女界著名詩詞書畫張默君、讀雪影、譚淑、吳詠香、邵幼軒、陳韻篁、電佩芝等四十四人發起的「自由中國女子詩書畫會」，從華僑畫家賴敬程習畫。後來移居美國。〈石老伉儷遨遊潭畔〉，《聯合報》，民國四十七年七月二十一日，第三版。

## ᴥ臺北市聚寶盆畫展（44歲）ᴥ

　　民國六十年（1971）十一月二日，我在臺北市聚寶盆畫廊舉行「劉銘指畫展覽」，展出期間，中英文報紙及電視臺都有報導，不少學者及藝壇先進蒞臨指導並予以肯定與鼓勵。

　　臺北市聚寶盆畫廊初期位於臺北市中山北路三段五十三號二樓，經營者范先生，他對藝術非常愛好，當時這家畫廊非常有名，原因是在此策展的畫家多為藝壇名家。例如：席臺進（1923-1981）在此展出他習畫三十年的作品，共展出水彩畫及油畫數十幅；吳隆榮、吳炫三（案：宜蘭人）聯合畫展，也在聚寶盆畫廊舉行；名畫家曾培堯（1927-1991）也曾在此畫廊舉行回顧展，作品包括油畫、水彩畫、壓克利畫、水墨書等多種作品。

　　范先生從報章媒體得知我於民國五十八年（1969）曾應日本富士電視臺之邀請示範指畫，不過，促成我在聚寶盆舉行畫展的主要因素乃是好友孫大石（本名：孫瑛）之推介。在我畫展前不久（案：民國五十九年六月），聚寶盆畫廊舉行「當代名家聯展」，邀請孫瑛（孫大石）、劉其偉、席臺進、曾培堯、廖繼春、王藍、文霽、方延杰、吳昊、李建中、李朝進、胡念祖、馬白水、孫張郁廉、張杰、高山嵐、黃歌川、莊世和、喻仲林、馮鍾睿、鄭世璠等著名畫家，共展出水彩畫、油畫、國畫、水墨畫、版畫、焊畫計三十件。當時我曾去參觀道賀，並承他介紹畫廊負責人認識，後來面邀促成此次畫展。

　　展出期間，受到多位好友熱誠照顧。如：原任記者後轉任商品檢驗局公關主任的賴傳貞，任職省立婦產科醫院秘書的馬大信，在警界

服務且常在報章寫劇評的王元富[109]（筆名富翁），留學法國曾任職國
立編譯館，後來在國立藝專、臺師大教哲學的費海璣教授，他以筆名
「謝愛之」於報章雜誌發表亦述評論，是著名的藝評家，費兄對我研
究指畫多予鼓勵與支持。此外，在中廣公司人事室任職的劉浩棠也來
關照，浩棠兄是江蘇人，與夫人康佑齡酷愛國劇，婦唱夫隨、非常恩
愛，他被譽為「月琴聖手」，而我倆相識乃是一段趣事。民國四十年代
他在報紙刊登徵誼兄弟，廣告結果近百人應徵，後來由我僥倖入選成
了莫逆之交，《中國時報》記者姚卓奇就是因浩棠兄的引介而認識。可
惜天不假年，浩棠兄因疾早逝，從此絃斷音杳成了絕響！為了追懷浩
棠兄，我曾在一期的《自由生活畫刊》中以圖文報導其生平事蹟。

其中，最令我難忘的事，乃承中國文化學院[110]創辦人張其昀博士
在剛剛成立的華岡博物館設宴為我接風，當鄉友潘維和校長（案：民
國六十六年才接任中國文化學院校長，民國六十九年接任中國文化大
學首任校長）驅車接我到達華岡後，隨即拜見張其昀博士，陪同參觀
博物館陳列的各項文物，並前往名畫家張書旂（？-1957）大師所遺贈
的國畫陳列室參觀，張氏是當代聞名全世界的中國畫家，以水彩畫聞
名，戰後前往美國，在若干美國大學擔任美術客座教授。他的最著名
的傑作之一是贈送羅斯福總統的一幅〈和平之鴿〉。他與被譽為「五

---

[109] 王元富是國劇的劇評家，民國六十二年（1973）八月撰寫《國劇藝術輯
論》一書，黎明文化事業公司出版發行，後來並參與臺視〈國劇介紹〉
節目製作，以及國劇藝術營之授課。《國劇藝術輯論》一書於民國七十年
（1981）榮獲第十三屆中正文化獎。〈國劇藝術輯論黎明公司發〉，《聯合
報》，民國六十二年八月二十九日，第九版。〈十三人獲中正文化獎〉，《聯
合報》，民國七十年十二月二十八日，第二版。

[110] 中國文化學院的前身是遠東大學，乃張其昀於民國五十一年（1962）六
月所創辦，經教育部部令核准招生，同年八月一日開始招生，校址位於
陽明山山仔后附近的華岡。民國六十九年（1970）改制為中國文化大學，
首任校長潘維和。〈遠東大學改名中國文化學院〉，《聯合報》，民國五十
一年七月二十八日，第二版。〈中國文化大學潘維和任校長〉，《聯合報》，
民國六十九年六月十四日，第二版。

百年來一大千」的張大千齊名，甚至有藝評家譽為「吳昌碩之用筆，齊白石之墨，張書旂之用白，張大千之青綠色，均入神化妙境，能人所不能也。」過去，我只能藉由畫集欣賞大師的作品，此次能親眼目睹他的真跡，真是如獲至寶。因時間短促，只能走馬觀畫，意猶未盡地走出陳列室，室外畫廊陳掛我所奉贈的畫鳥指畫，深感欣慰。

　　宴會就設在博物館內，除張創辦人、潘維和之外，其他在座者多為該校系主任、教授等飽學之士，席間暢談藝術文化之事，真是「聆君一席話，勝讀十年書」。畫展結束後，回高雄不久就收到中國文化大學中華學術院張其昀院長聘我為研究委員，屬文物學研究所，當時的所長是虞君質，後由丘正歐博士繼任。

中國文化大學頒贈劉銘先生的榮譽狀

## •◦談孫大石◦•

　　孫大石，原名孫瑛，山東高唐人。原定居高雄市左營自強新村，曾經在海軍待過，碰過豐子愷，喜歡畫漫畫，漫畫作品曾在國軍文化康樂大競賽中獲獎。後來致力學習水彩畫、現代水墨畫，完全是自學苦幹，獲得中華民國畫學會主辦的第五屆最優秀畫學家金爵獎，此後獲獎無數。後來考取高中美術教員，海青中學成立後，校長安時琪安排他去那裡教書。他在那裡教了三年書就辭職不幹了，因為他不想一輩子教書，想四處寫生、專心畫畫。後來搬到臺北，辦過許多畫展。他和日本亞細亞畫會主席柴原雪女士是乾姐弟關係，柴原雪的父親是日本人，母親是臺南人。柴原雪多次協助他在東京開畫展，每次畫展，畫作幾乎都賣完。

　　民國六十二年（1972），我還去臺北看過他，得知他已經去過美國一年又返臺，曾經在中央公園為遊客速寫賺錢，在舊金山寫生作畫、開畫展，賣得不錯，也買了房子，後來全家搬到美國居住。鄧小平上臺後，派人到美國把他請回大陸。在大陸，李可染主持中國畫研究院，李苦禪好像是副院長，孫大石擔任研究員。不久，孫大石擔任文化部僑聯會主席，並擔任六、七、八屆政協委員，現在是中央文史館的官員。山東高唐有李苦禪美術館和孫大石美術館，高唐因而有「中國書畫之鄉」的美譽。總之，他在大陸的名氣很高。今年已經九十三歲了。

## •◦高雄美國新聞處畫展（46歲）◦•

　　民國六十二年（1973）高雄美國新聞處已經搬到五福三路（在自強路、中華路之間），當時的處長戴柯士（John C. Thomson）在該處

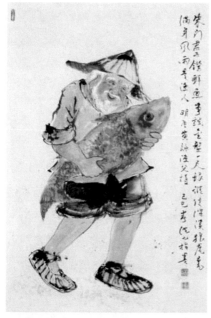

🐟 漁家樂　　90*60cm　　1989

一樓為我舉行畫展，開幕酒會中外來賓眾多，非常熱鬧，展出期間不少住在高雄市的國際人士光臨欣賞，對我現場揮指作畫，尤感驚奇。

戴柯士醉心中華文化，參觀畫展後，他非常喜歡我兩幀指畫，一幅〈貓雀〉是一幀長條，畫著一個鳥籠，籠中有鳥，鳥籠下一隻貓仰首注視；另一幅是〈漁翁〉。後來，這兩幀畫我就割愛賣給他收藏。那時候，他的官邸位於民生路二路與中華路交叉路口附近（現已改建為大樓），是庭園別墅。每年聖誕節開派對、辦酒會，我都受邀參加。印象中，他官邸收藏許多中華文物，但他跟我說，我那兩張畫，只有貴賓聚會時，才掛出供人欣賞，貴賓走了，就把我的畫收藏起來，因為深怕灰塵太多破壞畫的品質。能碰到這樣的異國知音，深感高興。

## ‥高雄齊魯書畫展（48歲）‥

高雄市所能舉行畫展的地方很少，副議長吳鍾靈（案：第七屆）對藝術文化非常熱心，開放高雄市議會三樓的禮堂、走廊供展覽，例如：中國文化學院、藝術專校的畢業展都在那裡展覽過，民國六十四年（1975）齊魯書畫展就是在高雄市議會三樓禮堂舉行。

齊魯書畫展，顧名思義就是山東書畫家的展覽，由韓石秋、劉子仁（住屏東）、唐玉堯（高師院英文系教師）、王旬琳、姜士元（海軍

退休）等成立籌備委員會，我本來要推薦韓石秋為主委，韓石秋卻先
推薦我，大家熱烈鼓掌，因而有幸共推我為主任委員，並分配展開徵
集書畫工作。凡事非錢莫辦，我向高雄市教育局爭取經費，當時的局
長王清波先生、副局長陳定閣先生致力推行書畫教育，他們都很支
持，於是募集到兩千元。

　　此次畫展徵件對象以各地知名的山東書畫家為主，從發函徵件開
始，一切進行相當順利，各地鄉親書畫家反映熱烈，共襄盛舉，計收
集了包括孔臺成、王鳳喬等鄉長大作七十餘件，書畫齊備，場地方面
多賴吳鍾靈與蔡景軾應允借用議會禮堂，順利開展。開展當天，各界
首長、藝壇先進、山東鄉親蒞臨參觀，十分踴躍，樓上樓下擺滿各界
致賀的花籃花圈，一片喜氣洋洋。參展作琳瑯滿目，國畫山水、花
鳥、人物，書法草、隸、篆等各體，內容十分豐富，深獲觀眾好評。
展出期間，日本書道訪問團一行十餘人慕名從臺北南下參觀，並欣賞
參展書畫家們當眾揮毫，團長山野龍石等圍觀我示範指畫時，驚奇不
已，因有團員曾在富士電視臺收看過我的指畫示範節目，而今能現場
目睹我作畫實況深感高興。此外，我也現場以毛筆反書張繼的〈楓橋
夜泊〉七言絕句，橫寫反觀，一目了然，日本朋友對此尤感興趣。我
將反書〈楓橋夜泊〉連同指畫送給山野龍石留念。

　　齊魯書畫展圓滿結束，退件工作也讓大家忙了好幾天。鄉親書畫
家們毫無怨言的負起各樣工作，將參展的作品一一寄回參展人，以免
遺失。兩千元預算所剩無幾，最後大家決議將餘款購買茶點聊表慰
勞，並一一提出各項單據，請各位委員過目。至此，我的使命完成，
幸未辜負諸公的期望！

## ··●臺北市正中畫廊畫展（52歲）●··

　　民國六十八年（1979）九月，應邀於臺北市衡陽路的正中書局畫

廊舉行「劉銘指畫展」，這是第二次在臺北市舉行個人畫展。九月十四日開幕，展期五天，特邀請立法委員也是山東同鄉會理事長的楊寶琳女士剪綵主持揭幕，與會貴賓對我這位魯籍畫家多所愛護與支持。

📷 楊寶琳委員主持剪綵揭幕

　　出席揭幕式的貴賓有政壇大老、學者專家、新聞媒體、藝壇先進、鄉友同學等，熱烈捧場並圍觀現場示範指畫。其中，已逾九旬高齡的山東省議會議長裴鳴宇[111]老鄉長蒞臨指導，還有藝壇大老梁又銘、梁中銘教授偕夫人羅蓮姿女士、盛守白女士等一起蒞臨賜教。此外，好友周百鍊（監察院副院長）、谷鳳翰、魏景蒙、黎世芬、劉香谷、蕭繼宗、馬漢寶（馬壽華之子，大法官）、趙公魯、李鐘聲、吳垂昆、劉大年、許大路、吳挽瀾、趙景山（高雄市社會局長）、林致平、鮑家聰、潘英傑、朱盛淇（新竹縣長）、孫世凱、……等眾多來賓參觀。總之，這次畫展是自民國五十八年（1969）到日本富士電視臺接受專訪，歷經十年努力研究指墨藝術的成果展，幸獲大家肯定。

---

111　裴鳴宇曾擔任辛亥革命山東軍政府科長、山東省黨部執行委員、山東省議會議長、中央評議委員，民國七十二年（1983）四月間去世。〈裴鳴宇之喪明舉行公祭〉，《聯合報》，民國七十二年五月一日，第七版。

## 七、七十年代重要畫展

民國七十年代，劉銘先生畫展有十場。包括在花蓮、高雄、臺南、彰化、澎湖、臺北、宜蘭等地展出，其中又以高雄市中正文化中心首展（1982）、省立博物館畫展（1983）最具代表性。同時民國七十四年（1985）參加中華倫理書畫美國訪問團，先後於檀香山、洛杉磯、舊金山、紐約、華盛頓、休士頓、芝加哥七大都會示範指畫。以下摘述如下。

### ·•高雄市中正文化中心首展 (54 歲) •·

高雄市中正文化中心創建於民國七十年（1981）[112]，隔年（1982）七月，我首度於文化中心「至美軒」舉行畫展，剪綵揭幕者就是我最景仰的前行政院院長李煥先生（字錫俊）。因此，當去年（2010）十一月二日晚間，我從電視上獲悉錫公在榮民總醫院病逝（享年九十四歲），心中無限難過。錫公曾擔任過救國團的主任秘書、主任，對我這五十多年的老團員一向關愛備至。在錫公九秩大壽時，我呈獻〈福壽康寧〉大幅指畫祝壽，煩請許大路先生轉陳。許氏對我表示，錫公看到我的指畫非常高興，並轉答謝意。錫公平易近人、和藹可親，晚年養病期間，為求靜養，婉謝採訪，以致未能北上拜望，成為我終生的憾事！

---

[112] 高雄市中正文化中心內兩個主要表演場所「至德堂」與「至善廳」於民國七十年（1981）四月啟用。〈轟光炎評析高雄至德堂的優缺〉，《聯合報》，民國七十年四月十八日，第九版。

「至美軒」畫展承當時擔任國立中山大學創校校長李煥先生主持揭幕，致詞中嘉勉我鍥而不捨研習指墨藝術的精神。是日，颱風甫過，馬路上到處積水，承蒙各界先進垂愛，仍有近百位嘉賓出席。貴賓們繞場參觀後並圍觀我示範大幀墨荷，此畫就獻給錫公留念。

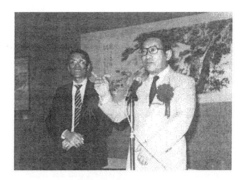

📷 李煥先生致詞

## ·●澎湖指畫展（55歲）●·

> 臺灣糖、甜津津，吃在嘴裡痛在心，中日一戰清軍敗，從此臺灣歸日本。臺灣糖、甜津津，吃在嘴裡痛在心。

這是我讀小學三、四年級的時候課文曾經教過的內容，我是從這裡知道臺灣，也還記得老師提到澎湖，所以從小我就知道臺灣和澎湖列島。不過，我來臺三十多年後才第一次到澎湖。

民國七十一年（1982），我應澎湖縣政府之邀前往馬公舉行畫展，三月間搭乘馬公航空班機飛到澎湖，當飛機降落跑道時，大雨傾盆而降，下機後有接駁車送到航站，辦妥出關手續後，隨即由縣府機要秘書郭志誠接抵馬公市區。寒暄後，才知道郭秘書是山東老鄉，一見如故，叫我：「劉大哥的」。接著他說，澎湖久旱不雨，水庫幾近乾涸，飲水將成大問題，由於我的到來突然下了大雨，真是天降甘霖。我笑答，我有那麼神通廣大嗎？果真如此，我以後多來澎湖幾次。車進市區，郭秘書跟我說：「劉大哥，車子要經過山東同鄉會門口，因為很多鄉親都在電視上看過你，曉得你要來，大家都在那裡等著歡迎

你。」途經山東同鄉會門前，果然有十餘位老鄉長（案：同鄉之意）
在門口列隊歡迎，真令我既溫暖又感動。我一一握手致謝後，車輛直
駛縣立文化中心。該中心設備非常好，共有兩間貴賓室套房，提供畫
家住宿。中心主任李興揚原籍江蘇，對人誠懇熱心，一見如故，幫我
照料行李。晚上，我與郭秘書一起用餐，休息一夜，次日佈展。整體
而言文化中心的設備很好、環境舒適。第二天晚上，謝有溫縣長在官
邸設宴款待。這謝縣長好像是幹校畢業的，民國六十七年（1978）初
擔任澎湖縣長[113]，後來曾向行政院長孫運璿、蔣經國總統建議在澎湖
設置海洋博物館，以提升觀光事業發展，任內積極綠化市容，頗受肯
定，後來轉任唐榮公司監察人[114]。是日晚宴，郭秘書、李主任陪我到
達時，縣長暨夫人熱誠歡迎，並介紹出席的各單位主管相識，縣府一
級主管大半出席。澎湖向以海產聞名，這場縣長官邸的盛宴也是海鮮
為主，滿桌都是可口的美饌，配以香醇陳年紹興酒，大家熱情洋溢、
頻頻敬酒，聲聲「乾杯」。唯我不勝酒量，只能淺嘗，生怕吃醉了將
耽誤隔天的重要行程。

　　畫展於澎湖縣立文化中心舉行，承謝縣長親臨主持揭幕，縣府一
級主管幾乎也都蒞臨，並承蒙各界先進、鄉親、友好光臨參觀指教，
並圍觀現場演示指書、指畫。澎湖雖然地方小，不過文風還蠻盛的，

---

[113] 謝有溫於民國七十年（1981）底連任澎湖縣長。〈臺灣省新任縣市長昨日
　　分別接任〉，《聯合報》，民國七十年十二月二十一日，第一版。

[114] 謝有溫於民國七十八年（1989）七月間轉換政壇跑道參選立委，卻未獲
　　國民黨提名，並揚言參選到底。當時，澎湖政壇不滿國民黨初選提名作
　　業的人士有二十多人，後來上午在澎湖縣議會舉行座談會，決定組成一
　　個以正義、公正及公平為口號的「抗衡組織」，要求縣黨部對初選作業提
　　出說明。同年（1989）十月十六日，「國民黨澎湖革新團結聯盟」籌備處
　　成立，並推舉鄭永發、謝有溫、許麗音分別參選縣長、立委及省議員，後
　　來失利。民國八十五年（1996）間擔任唐榮公司監察人。〈國民黨澎湖初
　　選震盪〉，《聯合報》，民國七十八年七月二十四日，第三版。〈尹士豪出任
　　唐榮董事長〉，《經濟日報》，民國八十五年十二月三日，第二十一版。

不管地方文人雅士也好，或是學生也好，來參觀我畫展的人很多。特別是學生，過去的展覽很少有像澎湖這般積極參觀，甚至團體列隊來看畫展，顯然澎湖在宣揚中華文化、藝術教育很成功。據我所知，當時澎湖也有繪畫班、書法班，可見李興揚在澎湖推廣文化宣傳和教育做得很好。因此次展覽而結識李興揚，至今我們還通電話聯絡（李氏退休後住臺南），當年他於畫展期間幾乎天天一早從家裏騎摩托車帶我到市場吃早點，如燒餅油條、牛雜湯，牛雜湯是澎湖的特產啊，有時應邀到他府上用餐。下午，有時候李主任或其他主管也請我吃飯，幾次在黃昏時候到海邊，邊吃海鮮、邊喝啤酒，看著夕陽西下，很詩情畫意，別有風味。總之，在澎湖期間受到他們的禮遇，感受特別深刻。另外，山東同鄉會在四海飯店請我吃飯，滿滿的一桌，郭秘書也參加了，席間滿口鄉音啊，哈，滿口山東腔啊。我現在這個口音已經變了，鄉音已經不是純正的山東腔了，應該是南北合了，真正山東腔啊，外人很難聽得懂，甚至有的我也聽不懂了。那天大家吃得非常愉快，談起往事啊，大家逃難啊，感觸特別深。尤其澎湖山東人特別多，當年（案：民國三十八年）很多山東流亡學生來到澎湖，山東煙臺聯合中學校長張敏之因力阻軍方強徵學生從軍，遭以「匪諜」罪名誣陷入獄。在我看來，他們都是真正反共的啊，當年都是滿腔熱血，否則他們就不會出來，出來受苦啊，不像我早來一年，比他們好，一來就到臺灣本島。結果，張敏之等還是被槍斃了，好多學生被裝入麻袋、填上石頭投入深海，造成好多學生冤魂，這是一段慘痛的歷史。許多流亡學生就在澎湖留下來，結婚生子，他們談及這段往事，感慨萬千。

　　我在澎湖展覽期間還有兩項活動。首先，我應馬公高中邀請演講並示範指墨藝術，受到師生們熱烈歡迎。這次演講的內容是有關指畫的歷史及我研習指畫的經過，現場我也做了指畫示範。為了讓聽講全體師生都看得到我的指畫示範，校方在講臺後方黑板上貼上全張宣

紙，邊講邊畫，如此作畫比較不好畫，為什麼了？因為我用的紙是
「礬宣」，什麼是「礬宣」呢？就是以膠礬處理過的宣紙，又叫「熟
宣」，不同於一般書畫用的「生宣」。「生宣」即生產的原紙，直接使
用，吸水性強，著墨產生水暈墨障，可發揮渲染效果，墨性能得到高
度發揮，適於山水畫，是書畫用紙的主要材料。但是，我作畫的用紙
差不多都是用「熟宣」，當然用「生宣」我也可以作畫。相對於「生
宣」，「熟宣」因以膠礬處理過，具有著水後不滲化的特色，上色不易
暈開，可以利用此種特性，可將彩墨平圖於圖形上，再漸層推展開
來，這種紙適用於指畫和工筆畫。那天我是用「熟宣」，因紙張著水
性較不好，紙張又是被豎貼在黑板上，所以作畫時深恐墨水會流下，
必須隨時用衛生紙將快流下的彩墨趕快攔截吸收，而且還不能破壞
畫之意境。那天我畫了松樹和十幾隻麻雀的〈松雀圖〉，好像題了
「……，快樂自由中」的字吧。這張畫落款候送給馬公高中留念，後
來有到過馬公高中的朋友告訴我，那張畫還掛在校長的會客室。

　　另外一場活動，我應澎湖防衛部之邀請舉行一場指畫示範，可說
是勞軍啊，受到官兵的歡迎，大家圍著我，我畫了幾張畫、寫了幾張
字，我把指書畫各一幀贈送該部留念，並獲司令官贈送「指藝超絕」
的大理石感謝牌。

　　我定居臺灣超過一甲子，去澎湖僅有兩次。民國七十一年（1982）
的畫展是第一次，第二次是民國七十九年（1990）九月二十八日應邀
參加文建會策劃、澎湖縣政府假文化中心舉辦的「探討我國近代美術
演變及發展」藝術研討會，受邀學者專家有數十人出席，高雄市畫友
許一男、洪根深、黃冬富等，文建會有余玉照處長（第三處）、李戊昆
科長、林美珠研究員，文工會有楊瑞春，學者專家有姜一涵、黃才
郎、黃光男……等。研討會之外，同日「二呆藝術館」揭幕，由王乾
同縣長、趙二呆大師聯合剪綵揭幕。

　　這趙二呆是位很有意思的畫家，他本名叫趙同和，江蘇鎮江人，

自幼鍾情於繪畫，據說曾經做過縣長，也曾經任職公營事業機關，總之，曾在宦場歷練好一段時間，後來從省營公司退休，退休後隱居新店溪畔，專心藝術創作。他給自己刻了兩個圖章：「不會做官能藝事」和「願為畫匠不做官」，多才多藝，能詩能畫，能雕塑。他的作品，隨意縱橫，不求形式，往往只在寫意落筆。他不標榜流派，筆下流露出孤傲，自成一格。民國七十七年（1988）間他突發奇想，決定隱居澎湖，並要斥千萬在澎湖興建一座藝術館，終老一生。

　　民國七十九年（1990）九月二十八日「二呆藝術館」正式開館[115]，館內收藏了趙二呆大師的作品。剪綵揭幕儀式結束後，一行人回文化中心由我示範指畫，承文建會貴賓和與會學者、畫友參觀指導，我現場指畫大幀墨荷贈送文化中心留念，會畢返回高雄。

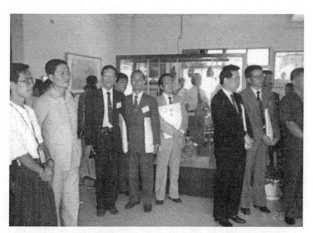

📷劉銘先生與研討會成員參觀二呆藝術館留影，
　左三是劉銘先生

---

[115] 二呆藝術館於民國七十七年（1988）3 月 25 日動工，並於民國七十九年（1990）九月二十八日正式開館，期間曾因土地問題受到澎湖縣議會的質疑。議員在議會上指摘縣府與趙二呆的合約違法，主張趙不得有居住權，把在馬公主持工程的吳巧純（趙二呆的學生）氣壞了，下令停工。〈二呆興館澎議會興波，議員指其違法，施工喊停〉，《聯合晚報》，民國七十七年十一月十八日，第四版。

## ◦●東臺灣首展在花蓮（55歲）●◦

　　民國七十一年（1982）十二月，我應花蓮縣議會王慶豐議長和花蓮中國美數學會楊崑峰理事長之邀，於花蓮縣立圖書館舉辦指畫展。畫展前幾天我搭飛機抵達花蓮，中午王議長於統帥大飯店設宴接風，各界首長、藝文先進作陪，滿滿一桌，受到熱烈歡迎。後來，我也到《更生日報》社拜訪謝膺毅社長，受到熱情招待，並頒發該社第二枚文化獎章，據知第一枚獎章是頒給之前來花蓮遊歷的國畫大師張大千先生，使我倍感榮幸！

　　因花蓮尚未興建文化中心，畫展於圖書館旁的陳列室佈展，展期只有三天。十二月十日上午十時承王慶豐議長主持剪綵揭幕，他與楊崑峰理事長分別致詞後，大家圍觀我示範指畫，第一幀我畫花蓮縣畫—蓮花，大家見我指掌揮灑自如，荷葉、花苞躍然紙上，短時間內，全張墨荷即完成，深獲大家掌聲鼓勵。由於指畫在花蓮展示向不多見，也有觀眾表示曾在電視看過我在藝文節目接受訪談指畫，復以東臺灣唯一的地方報《更生日報》多予報導等因素，展出期間，觀眾絡繹不絕，他們都想一睹現場指畫。

　　那時候，老同學孫世凱時任吉安警察分局長，展出期間就住在他的家中，他忙完公務後，對我飲食起居照顧的無微不至。當時，花蓮縣警察局局長張裕華，原籍也是山東，週末放假日，他邀我到官邸

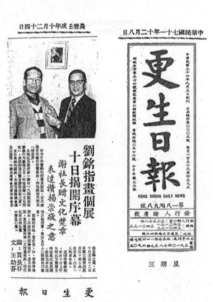

🎦謝膺毅社長贈文化獎章剪報

晚餐，筵席上除世凱兄之外，還有任職花蓮師專校長的鮑家聰學長，一席充滿濃濃家鄉味的餐敘，主客皆大歡喜。當時花蓮收藏雅石之風甚盛，張局長家中收藏外型呈現 1 到 10 的十塊奇石，觀後令人不得不深深讚嘆大自然造物之神奇！

此外，張文伯世長（案：同鄉之意）時任花蓮縣政府主任秘書，他輔佐過六位縣長，也是花蓮龍岡親義會的創會理事長，民國六十二年（1973）十一月曾一同參加中華龍岡東南亞訪問團。畫展期間，文伯兄曾率龍岡宗親到場參觀，並設宴款待，令我十分感動！民國九十一年（2002）我在多倫多臺北文化中心展出時，揭幕當日，文伯兄突然出現到場參觀，他鄉遇故知，分外高興。目前，他仍住在花蓮。

畫展展期雖短，也認識幾位書畫界人士，如書法家楊崑峰（河北人）、彭明臺，畫家蔡政達。楊崑峰自警界退休後，喜歡收藏雅石，張大千大師多塊珍品奇石，都是楊老所贈送，而大千居士也回贈他多幀墨寶，他的陳列室可以看到張大師的字畫，雅石名畫相得益彰！在我畫檯上還擺著一塊雅石，也是楊老所贈送。楊老還研製竹筆，曾送我一支，我珍藏至今。

此外，彭明臺老弟擅長書法，經營明臺藝品館，也曾做過民意代表，社會關係良好。蔡政達擅國畫，歷任多年花蓮美協理事長，服務熱心，深獲同道肯定！民國七十五年（1986）蘇南成市長大魄力舉辦「兩千人美展[116]」時，他陪同楊老等書畫同道來高雄市參加盛會。

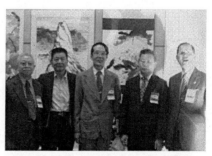

📷 「二千人美展」中與花蓮藝術家合影

---

[116] 「兩千人美展」係指蘇南成於民國七十五年（1986）十二月三十一日舉行「當代美術大展」，這是繼他在臺南市長任內舉辦的「千人美展」之後，在高雄市市長任內所推出的一項大型美術活動。〈熱門話題〉，《聯合報》，民國七十五年十二月三十一日，第九版。

## ·•省立博物館畫展 (56歲) •·

民國七十二年（1983）間，臺灣省立博物館[117]邀請我舉辦指畫展，經由該館秘書也是我同學徐振興的安排下，於同年四月二日正式開幕。這次展覽非常熱鬧，尤其一女中的同學不少看過我的漫畫，常來要我幫她們簽名畫漫畫，其實那個時候我已經很少畫漫畫了；而且，我中午都離不開展覽會場，很多人可能是要研究指畫，就坐在凳子上不走，一邊看畫、一邊寫寫東西等。當時，觀眾也很踴躍，大家常圍在畫檯等我示範指畫，我幾乎不忍脫身，也因而飢腸轆轆，期間多虧吳疏潭鄉弟的協助。吳疏潭是我山東老鄉，我到中廣高雄臺的新聞組長，後來調到總臺，也跑過新聞。展覽期間，疏潭多次於中午送來熱騰騰的肉包果腹，看到包子等不及洗手，即使包子因而沾上黑墨也照吃不誤，引起觀眾的注目。當時我已餓到飢不擇食、狼吞虎嚥，也不顧形象了。至今回想起來，疏潭的肉包子還是印象深刻。

有一天上午，國民黨高雄市黨部臺北聯絡處主任儲由推著輪椅，內坐一位老者，原來是曾任高雄市黨部主委吳挽瀾的尊翁吳垂昆，吳老將軍駕臨，令人感動。吳老，江西人，畢業於黃埔軍校第六期，半生戎馬，曾參與保衛金門的古寧頭戰役而受傷，對國家貢獻很大[118]。

---

[117] 省立臺灣博物館即今日國立臺灣博物館，創建於明治四十一年（1908）間，當時稱為「臺灣總督府民政部殖產局附屬博物館」。戰後被接收改稱「臺灣省博物館」，直隸於臺灣行政長官公署，民國三十八年（1949）一月一日改稱「臺灣省立博物館」，民國八十八年（1999）更名為「國立臺灣博物館」。臺灣省立博物館階段開放藝文展覽，民國七十二年（1983）十一月停止各界藝文展覽的借用登記，同年十二月二十四日臺北市立美術館開館。國立博物館網頁，網址：http://www.ntm.gov.tw/tw/public/public.aspx?no=400，查閱日期：民國一○○年元月二十八日。

[118] 吳垂昆將軍先後曾獲頒干城、寶星、勝利、忠勤、雲麾等勳章，民國八十四年（1995）六月去逝，享年八十八歲。〈吳挽瀾尊翁吳垂昆辭世〉，《聯合報》，民國八十四年六月十二日，第六版。

至於吳挽瀾，他曾經擔任過救國團縣市團委會的組長、秘書、總幹事，也擔任過執政黨的小組長、區分部委員、區級委員會委員、縣級委員會委員，以及臺灣省委員會的書記長，對基層組織工作甚為瞭解，民國七十年代曾出任高雄市黨部主任委員，現在已經是國策顧問了。我和吳老很談得來，書法也寫得很好，每天寫書法、練木劍，吳挽瀾常常會要我去他家吃飯，陪吳老吃酒，當時他們就住在五塊厝，即高師大後面的巷子裡。總而言之，我與吳家的私交很好。話說老人家年事已高不良於行，坐著輪前來展場向我道賀，一進展場，輪椅停下來，儲由就馬上把吳老親書的「劉銘先生書畫展」且已經裱好的長條掛軸掛起來，這真是有心啊，老人家的墨寶令我感動不已。我立刻迎接、致謝，並帶吳老參觀。

　　這吳挽瀾可說是許水臺的貴人，我剛到高雄的時候，吳挽瀾是這邊救國團的秘書（今稱總幹事），那時候辦公室就在舊高雄體育場（今中山公園）的看臺下面。當時許水臺在新興國中教書，並在救國團兼任視導，其主管就是吳挽瀾。那時我經常去看吳挽瀾，許水臺穿著舊舊的中山裝、舊皮鞋，幾乎都在看書，也很有禮貌。

　　有一天中午，李鍾桂教授與兩位女士來參觀，其中一位是臺灣大學社會系教授王培勳（白秀雄的同學）的夫人，另外一位是在大學任職的女教授，她們三位邀我一起餐敘，因中午來訪好友較多而婉謝。詎料她們用餐後又帶了一位王姓同學前來捧場，長得雍容華貴，家庭應該很富裕。後來，她看好一張我的作品，而且馬上要帶走，心想這是李教授的朋友，我怎能照單全收，雖然

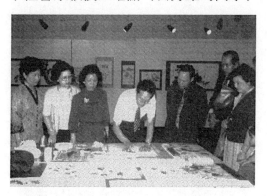

📷 李鍾桂博士與兩位女士觀賞劉銘先生指畫〈松雀圖〉

李教授表示藝術不能打折扣，但我只收一半的酬金。可能那位同學現款不足，只見幾位貴賓打開錢包湊足，於是銀貨兩訖，我再三感謝她們的捧場，這對一位畫家是一種鼓勵。至於李鍾桂教授，我和她也是很熟的，她也曾經到我畫室幾次。

當時任職國民黨要職的白萬祥將軍[119]是山東籍老鄉長也來捧場，他人長得福福泰泰的，真是白面書生啊。救國團剛成立時，他是第四組（總務）組長。他喜歡收藏書畫，對我的畫也非常喜歡。有天他來看畫，並在一家知名的川菜館設宴款待，陪客有名作家田原。這田原，本名田源，山東人，民國十六年（1927）生，名作家，先後曾獲好幾個文藝獎[120]。在多位藝文界人士、美酒佳餚中，談笑生風，並合影留念。

白將軍有二本冊頁，專門用來收藏名家書畫。所謂冊頁，顧名思義，是將畫幅裝裱成一頁一頁，猶如書本。白將軍的冊頁都是用最好的宣紙作成，封面裱以燙金格錦，

📷 白萬祥先生（右三）設宴款待留影，左一是作家田原先生

---

[119] 民國四十四年（1955）七月十二日，白萬祥曾率領金門某戰鬥部隊高級官員十五人組成之光華訪問團，深入最前線的大擔、二擔兩島嶼訪問，並攜帶大批慰勞品，慰勞戰士，當時白萬祥的軍階是上校，民國五十一年（1962）間已經是少將。〈金門部隊官員 訪問大擔二擔〉，《聯合報》，民國四十四年（1955）七月十五日，第一版。〈陸軍五軍官 昨飛美考察〉，《聯合報》，民國五十一年（1962）十月十日，第二版。

[120] 田原曾獲得文協文藝獎章、嘉新文藝創作獎、中山文藝獎。民國四十九年（1960）田原在《革命文藝月刊》第五十六期與公孫嬿、吳東權、朱西寧等集體執筆，分十章撰寫「革命大家庭」敘述蔣中正總統生平事蹟，其作品已出版者計廿三種，包括長篇、中篇小說，其中《圓環》、《古道斜陽》被改編拍攝為《松花江畔》，並創辦黎明文化世界公司。〈出版〉，《聯合報》，民國四十九年十一月三日，第三版。〈作家簡介〉，《聯合報》，民國五十九年五月十九日，第九版。

當時我看他的收藏，有張大千、黃君璧等名家。白將軍也囑我在那冊頁上作畫，我指畫〈梅雀圖〉，並由國家文藝獎得主寇培深[121]大師題詞。寇老與張大千是莫逆之交，他曾手書「五百年來一大千」來讚美之。

　　有天在展示會場上接到大年五哥的電話邀我晚間到家中用餐，這時大年他已從中央氣象局局長任內退休，[122]住在南京東路空軍退役將領宿舍，宿舍很寬敞，建築物有兩層樓，差不多有一百多坪，旁有個院子，有草坪、水池，生活優渥。文姑嫂過世後，他經由前空軍總司令王叔銘將軍介紹王瑪莉成婚，還帶一女兒過門。這天只有大年兄在家，由跟隨多年男傭做了幾樣可口菜餚，還蒸了韭菜肉包，吃燙熱的陳年紹興酒，與大年兄兩人邊吃邊談，沒想到這次餐敘竟然成為我與大年兄的「最後晚餐」。後來他因兒女都在美國，不久也赴美國團聚，從璞珊八姐處得知大年兄中風住在療養院，後來雖然有次到洛杉磯想探望他，因航期已到、人地生疏未能如願，終成憾事。

## •⋯花鄉山城兩地畫展 (57歲) •⋯

　　民國七十三年（1984）在有花園之鄉的彰化文化中心舉行指畫展，如何促成此次展覽有段插曲。

---

[121] 民國七十三年（1984）獲得美術類（書法）獎，〈國家文藝獎昨揭曉〉，《經濟日報》，民國七十三年五月七日，第二版。

[122] 劉大年於民國五十五年（1966）六月六日間接任省氣象局局長，民國六十年（1971）七月一日省氣象局改制升格隸屬交通部，成為中央氣象局，局長一職仍由原省氣象局長劉大年充任，有關省氣象局的業務，也一併為中央氣象局接管。民國六十九年（1970）三月間，劉大年從局長任內退休。〈劉大年接充氣象局局長〉，《經濟日報》，民國五十五年六月一日，第二版。〈省氣象局長新舊今交接〉，《經濟日報》，民國五十五年六月六日，第二版。〈省氣象局明起升格改隸交通部〉，《經濟日報》，民國六十年六月三十日，第二版。〈中央氣象局長吳宗堯升任〉，《經濟日報》，民國六十九年三月七日，第二版。

　　鄉友佟繼澤是刑警出身，曾任高雄縣警局刑警隊長、三重市警察
局分局長、花蓮縣警察局局長、高雄市警察局督察長。民國七十三年
（1984）間，他奉調彰化縣擔任警察局長，我畫了一張〈鍾馗降福〉
贈送給他，給他降福。他把這張畫掛在會客室，有次黃石城縣長[123]到
他那裡看到了這張畫，繼澤向黃縣長說這是用指頭畫的，黃縣長感到
很驚奇。後來佟繼澤打電話告知此事，我再畫一幅〈鍾馗降福〉奉贈
黃縣長雅正，後來黃縣長就邀請我到彰化縣立文化中舉辦指畫展覽。

　　彰化文化中心指畫展由黃石城縣長親臨主持，各界先進及好友蒞
臨指導，大家欣賞指畫示範時都感到新奇有趣，連日參觀的民眾非常
踴躍，多予好評。其中有位朋友對我一幅畫〈冰華挹露〉很喜愛，想
高價購買，但這張畫上有陳立夫先生親筆題字，即使出再高價，我都
無法割愛。

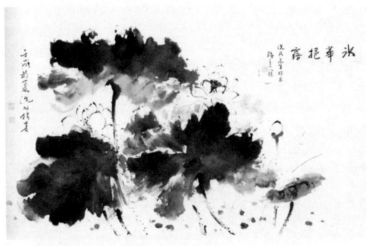

📷陳立夫親題的畫作〈冰華挹露〉　　136*69cm　　1982

---

[123] 黃石城於民國七十年（1981）十一月當選彰化縣長。〈縣市長省市議員選
　　舉昨投票 一百八十九人順利當選〉，《聯合報》，民國七十年（1981）十
　　一月十五日，第一版。

　　展覽期間，任職復興電臺[124]臺長的卓雲兄（江蘇人）不時到場關心，或鄉聚餐續，劉開基教官也自臺中縣石岡鄉土牛村趕來指導，也與分別多年的鄒太華老師（案：劉銘在青島中學的國文老師）重逢，他鄉遇故知，喜不自勝。與兩位師長一起餐敘，談起三十多年前在青島臨中的往事，感慨良多。當年鄒老師講授國文喜穿長袍，學識淵博、談吐風趣，深受學子們歡迎，來臺後繼續教書，退休後定居於八卦山麓，家中佈置充滿書香氣息，於今兩位老師均已作古。至今，劉老師軍人本色、鄒老師道貌岸然，依然在腦海中浮現。展出期間，在彰化停留近十日，承蒙臺化公司借住招待所，並可憑餐券使用早餐，對王永在董事長的盛情，非常感念。

　　彰化展出不久，承南投美術學會和南投縣文化中心邀請到南投展覽，南投美術學會李國謨[125]（字穀摩）會長和南投縣文化中心賴文吉主任熱心推動藝術文化實在是不遺餘力，他們帶領多所學校班級學生列隊到場參觀，並欣賞我示範指墨，同學們秩序井然，成為推廣美術教育的最佳時機。

　　當時南投縣長就是現任行政院長吳敦義先生，吳氏除到場參觀、欣賞指範外，還面邀到縣長公館作客。這天晚飯後，由賴文吉主任、李國謨會長陪同到達吳府，受到全家熱烈歡迎，承吳夫人蔡令怡煮茗款待。吳縣長年輕熱情，正高談闊論中，突然接獲來電前往一項會議中指導，因此匆匆話別，繼續由女主人待客，我們品茗近九點時，致

124　復興電臺成立於民國四十七年（1958）七月。〈復興電臺週年特播〉，《聯合報》，民國四十七年七月三十日，第二版。

125　李國謨是南投人，畫家，擅長山水，從事書畫創作與美術活動，不遺餘力。曾獲第五屆全國美展金尊獎、第廿七屆全省美展書法第一名，以及第七屆全國美術展覽國畫佳作獎等。其作品被國立歷史博物館列入永久收藏。〈展覽〉，《聯合報》，民國五十八年三月八日，第三版。〈臺省文藝作家協會選出第三屆優良文藝工作者〉，《聯合報》，民國六十九年四月三十日，第九版。

謝告辭。我乘賴主任開車送到霧峰下榻在藝林別墅。

　　藝林別墅是一棟新建的建築，原任職商品檢驗局公關室主任的老友賴傳貞兄退休後在此頤養天年，我停留期間，賴兄招待無微不至。總之，此南投之行，展畫、旅遊、會老友等，受益良多。

## ··**古都指畫特展**（57 歲）··

　　民國七十三年（1984）四月七日，應臺南市蘇南成市長邀請於永福館舉行指畫展，適外交部大員陪同駐華代表訪問團一行數十人到臺南市訪問，由蘇市長、訪問團團長魯愛格（Edgar H. Roux）[126]和我聯合主持剪綵揭幕式。我原意請外交次長邵學錕先生剪綵，但是蘇市長堅持由我參與，並承畫友曾培堯為我佩戴花飾上陣，觀禮者，除駐華代表團、外交部人員（邱進益司長、王肇元司長）及眷屬之外，還有各界貴賓、藝林先進等，場面隆重、熱情洋溢。

　　揭幕後，蘇市長致詞，對遠道來訪的貴賓表示熱誠的歡迎外，並推介我在指畫上的貢獻。此外，魯愛格團長、邵學錕次長亦相繼致詞祝賀，嗣由我陪同貴賓們進入永福館內參觀畫作，與會外賓初次欣賞到中國指畫藝術，多投以驚奇的眼光仔細觀察。隨之大家圍在畫臺邊等待我這個唯一的主角上場展演，我指、掌交錯運用，水墨揮灑畫了一大幀墨荷，大家一陣掌聲鼓勵！然後我攤開一大張宣紙，請求大家一同作畫。首先請蘇市長開指作畫，蘇市長不知所措，名書法家朱久瑩老先生即刻以手指沾墨在宣紙上示範點了數下，然後蘇市長及中外

---

[126] 民國六十八年（1979）八月比利時成立駐臺貿易協會，這是歐洲共同市場（EEC）國家中，繼英、法兩國之後，在臺北成立商務辦事處的第三個國家，魯愛格就是比利時貿易協會駐華辦事處首任主任。此一辦事處的主要工作為對比利時商人提供各類服務，除收集臺灣商情資料外，並將臺灣工商業發展情況及建設計劃，隨時介紹到比利時。〈魯愛格談良好的商務關係〉，《聯合報》民國六十九年三月十二日，第九版。

貴賓連同外籍幾個小朋友都如法炮製，頓時原本雪白的宣紙一片狼藉。此時大家目光又集中在我身上，我審視整體畫面後，胸有成竹地揮灑，在短暫的時間內將原本亂無頭緒的紙面改畫成一幅山水畫，品題「寶島長春」，並由參與「大家畫」的中外來賓逐一簽名後，這幅奇特的作品就贈送給蘇南成市長留念。

展出期間，我借住好友孫世凱學長的宿舍，當時他任臺南市警二分局長，公餘一起小吃、聊天。另一位畫友曾培堯，臺南人，師承顏水龍、郭柏川，對於臺灣新繪畫運動有重要的貢獻，他以油畫「生命系列」創作不少鉅構。惟天不假年，民國八十年（1991）藝壇彗星隕落，令人惋惜。

## •·**宜蘭首展**（59歲）·•

民國七十五年（1986）三月，我應宜蘭縣立文化中心邀請舉行指畫展覽，揭幕儀式簡單隆重，承蒙龍岡宗親、各界先進、藝文界同道光臨參觀致賀。還記得，每在現場示範指畫時，圍觀者爭相目賭，文化中心徐文雄主任暨同仁在展出期間熱情服務，畫展結束還致贈感謝牌一面，以為留念。

在宜蘭展出期間，我住在龍岡宗親張換文家中，他們賢伉儷都在中等學校任職，公餘對我多所關照，還有一位山東籍的張青雲一起到礁溪健行、餐敘。此外，這次展覽認識一位重要畫友陳忠藏兄。陳忠藏，宜蘭人，當時他任職東光國中擔任美術教師，妻子很賢慧，有兩個兒子，曾駕車帶我一起瀏覽宜蘭名勝，並在他的畫室談畫品茗，一晃二十五年過去了，因他的努力不懈，他的水彩畫在藝壇大放異彩，曾於國內外多次展出，名揚國際，這些年來在大陸各地著名大學、美術館展出，普獲佳評。不僅如此，他從教職退休後，在羅東購買農地自行設計、規劃、督造「陳忠藏美術館」，於民國八十六年（1997）落

成啟用，他的魄力、成就，令人感佩，被譽為蘭陽平原得藝術奇葩。
去年（2010）適逢七十歲榮壽，曾受邀在高雄市立文化中心至真堂一
館展出近年的畫作和書法，佳評潮湧。至今，我和他還保持聯絡。

## •• 市花木棉專題指畫展（59歲）••

> 鎮海樓頭望眼開，珠江潮去復潮來，春花歲歲紅如血，百戰丹心
> 總不灰。

這是桂冠詩人梁寒操先生吟詠木棉花的七言絕句，詩中「鎮海樓」又
名望海樓，俗稱五層樓，位於廣東省廣州市越秀山的小蟠龍岡上，乃
是廣州市的重要標誌之一。木棉是廣州市的市花，春天木棉花開「紅
如血」，因為廣州的木棉因豔紅而被稱為「紅棉」，僑居海外的華人街
區可見紅棉酒樓、紅棉百貨等名號，多係祖籍廣東人所經營，不少粵
籍人士對於梁氏吟詠紅棉詩句都能琅琅上口。高雄市的木棉花偏橘
紅，顏色有差異。

　　我喜歡畫紅棉，還記得民國五十年（1961）臺北市國賓大飯店落
成時曾徵求一百幅國畫，我有兩幀作品入選，其中一幀即〈木棉雙
雀〉。

　　民國七十四年（1985）高雄市徵選市花，過程有些波折。第一次
木棉花榮登后座，因有心人未達獲利目的，造謠生非，說了木棉花許
多缺點，不宜做為市花，甚至說木棉花落下可砸破行人頭顱的無知的
話。後來，選拔單位二次徵選，結果木棉花仍脫穎而出，榮膺市花。
為了慶祝市花木棉花誕生，高雄市立圖書館邀請我舉行「市花木棉指
畫特展」，我歷經半載籌劃，終於完成心願而得以擇日展出。

　　民國七十五年（1985）四月二十二日下午二時，畫展於圖書館五
樓展覽室展出，一共展出我所創作的五十幅指畫作品，由蘇南成市長

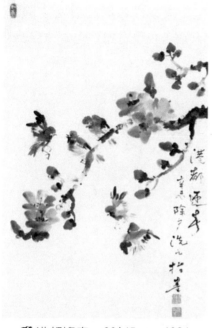

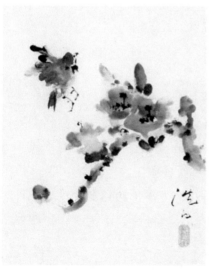

親臨主持揭幕，到場管理貴賓眾多，如：吳挽瀾主委、陳清玉副主委、參事蔡景軾、教育局副局長陳定閣、建設局副局長孫啟榮、圖書館館長鄭鐵梅、社教館館長謝義勇、中正文化中心處長李文能，名書畫家陳瑞福、王瑞琮、文以禮、唐玉堯、王宗岳，以及宗親好友等百餘人。並承蒙各界先進寵賜隆儀，極為熱鬧。

揭幕當天承名詩人余光中博士蒞臨參觀，並欣賞我示範指畫，當我完成一幅〈木棉雙雀〉指畫時，面請余大師賜題，他說：「古詩有 『木棉花開鷓鴣飛』詩句，就題『木棉花開鷓鴣飛』好嗎？」我即依大師美意品題，後來此幀指畫由鄭鐵梅館長裱裝鏡框，於邀請余大師演講時贈送給余氏，後來友人曾在中山大學文學院內目睹此畫。

柴松林教授是位知名學者，伉儷倆鍾愛木棉花，據說常在臺北市仁愛路木棉花道散步，極具詩意。畫展期間，柴教授應邀前來高雄演講，得知我舉辦木棉市花指畫展，兩度蒞臨參觀，我以

🎦 港都迎春　69*45cm　1984

🎦 木棉　35*34cm　1986

木棉指畫相贈。除此之外，美國在臺協會高雄辦事處高思文（Syd Goldsmith）處長卸任返國前夕[127]也蒞臨參觀，我也贈送一幅畫作以為祝福。

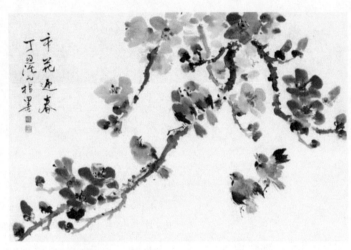

📷市花迎春　　69*45cm　　1997

## ·•臺北社教館指畫展（60歲）•·

　　民國七十六年（1987）六月九日至十四日，我於臺北市立社會教育館第一展覽室舉行指畫展覽，敦請中華倫理教育學會駐會常務理事何志浩（1905-2007）將軍親臨主持剪綵揭幕。何志浩將軍黃埔軍校畢業，來臺後曾擔任國防部總政治部設計委員會副主委（案：中將），以及中國文藝協會委員、理事等職，民國五十二年（1963）間被推為桂冠詩人，並被數所大學頒贈榮譽博士學位，退役後受中國文化大學聘

---

127 劉銘先生對此事情的認知可能有誤。高思文於民國七十四年（1985）十月接任臺協會高雄辦事處處長，民國七十八年（1989）夏天才自外交職務上退休，轉任投資顧問。〈高思文折衝中美關係20年〉，《聯合報》，民國七十八年十二月十二日，第九版。

為教授。他是何應欽（1890-1987）的得意門生，何應欽擔任中日文化經濟協會會長時，[128]他就是秘書長。何應欽去世時，他哭了一星期，食不下嚥，他倆之間的師生情誼，令人感動而傳為佳話，可見他是一位重感情的人。何志浩情感豐富而且又博學，所以早期許多重要歌曲都是他寫的，[129]如〈中國抗日軍歌〉、〈國軍陸軍軍歌〉都是由何志浩作詞，〈一指萬能歌〉的詞也是他為我所寫的，曾於民國七十五年（1986）在《大華晚報》刊登。

　　何志浩將軍官拜中將退休，人脈廣闊，因為事先我在請柬上註明恭請何志浩將軍主持剪綵，因而一時會場內嘉賓雲集。何老致詞先說了幾句向大家致意的話後，即以手杖指左邊高處掛的近丈橫批上書〈一指萬能歌〉，而且一字一詞從頭讀到底，雖然浙江鄉音較重，但是咬字清晰、鏗鏘有力，似有韻律地一口氣唸完，立刻獲得如雷的掌聲，這等於介紹了我。〈一指萬能歌〉橫批是由中華倫理教育學會創始人[130]譚鎮遠（山東人）央請陳誠副總統代筆人譚延慶大師所書寫的墨

---

128　中日文化經濟協會於民國四十一年（1952）七月二十九日成立，何應欽擔任中日文化經濟協會會長後，於同年八月二十四日訪問日本。〈中日文化經濟協會昨日正式成立〉，《聯合報》，民國四十一年七月三十日，第一版。〈中日文經協會酒會中何應欽致詞全文〉，《聯合報》，民國四十一年八月二十五日，第四版。

129　民國三十九年（1950）間，何志浩到「大嶼」憑弔七美人塚，感念她們英雌不讓鬚眉，遂與張默君作歌題字立碑，何志浩作詩歌：「七美人兮白璧姿，抱貞拒賊兮死隨之，英魂永寄孤芳樹，井上長春兮開滿枝。」後來「大嶼」因而改為「七美嶼」。民國四十二年（1953）一月間，何志浩他曾擔任民族舞蹈協會理事長，致力推廣民族舞蹈。同年五月四日作〈五百完人歌〉。〈推行民族舞蹈何志浩著文說明意義〉，《聯合報》，民國四十二年一月二十四日，第三版。〈文協派代表祭五百完人〉，《聯合報》，民國四十二年五月五日，第三版。

130　中華倫理教育學會首任會長是于斌，譚鎮遠擔任秘書，主張五教合一。民國六十年（1971），于斌與譚鎮遠倡導發起、中華倫理教育學會策劃主辦春節祭祖大典，藉表慎終追遠毋忘祖德，宏揚孝道，加強民族精神教育，以維護固有傳統禮俗。〈春節聯合祭祖大典　今在南市隆重舉行〉，《聯合報》，民國七十年二月九日，第二版。

寶，後來由譚鎮遠裱框送給我。

　　致詞結束後，何老帶領來賓參觀展出的畫作，多賜佳評。比較可惜的是，展場沒有畫臺，所以無法現場畫畫，很多人都很失望。中午，中華倫理教育學會在一家餐廳請我和學會諸大老一起用餐，大部分都是我們龍岡會的理監事，在坐諸多博學之士談笑風生，盡歡而散。

　　這次展出承蒙諸多好友賜贈花籃、宏文墨寶，因而增光不少。而過去在高雄市常見面的復興電臺[131]宦禎文臺長、軍中電臺劉恆臺長，兩人還帶了大盒蛋糕聯袂光臨致賀，久別重逢、握手言歡。

　　此次展覽歷時六日，承臺北社教館熱誠協助，圓滿結束。

## ··**指畫贈外賓**（60歲）··

　　民國七十七年（1988）高雄文藝季，市政府於五月二十四日至三十日於美軒舉辦「劉銘指畫展」。承蘇南成市長親臨主持剪綵揭幕式，各界首長、藝壇先進、鄉親好友等百餘人觀禮。

　　揭幕式致詞中，蘇市長除推介我多年研習指畫的成績外，並介紹一位特別來賓，即高雄日本交流協會的森本優所長，他曾在北京大使館任職過，對中華文物非常喜愛。嗣由市府教育局長

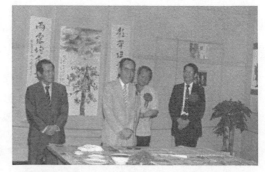

📷揭幕後蔡景軾先生致詞（蔡景軾左後為蘇南成市長、右後是日本交流協會森本優所長）

---

羅旭升[132]、財政局長曾廣田[133]、參事蔡景軾、文化中心處長李文能等，與我陪同市長、貴賓繞場參觀後，大家再圍觀指畫示範。

　　首先，我畫好一幀〈木棉群雀〉，並題：贈森本優所長留念，立刻獲得大家熱烈掌聲，此畫經裱框送給森本優所長，算是替市政府做了國民外交，蘇市長高興得不得了。展後，森本優所長請我餐敘，致謝並贈威士忌一瓶，盒外還貼著所長的名片，我一直珍藏至今。

　　這次展出內容包括花鳥、山水、人物等指畫，最大特色都是高級綾裱的中堂、條幅等掛軸，均由名師王鶴平先生精工裱褙。王鶴平是當時高雄市裱褙一流的匠師，他出身書香門第，對裱褙技術有精湛的鑽研，現在高雄從事裱褙者多數是他的徒弟。民國八十四年（1995）冬，我在啟程前往澳洲墨爾本舉行畫展前夕得知他不幸病逝，曾由世弟張榮輝開車到岡山榮民之家靈堂，向這位手藝精湛的老師傅行禮追思。

---

[132] 羅旭升，民國五十二年（1963）間擔任臺南市政府教育科長，後調任省立岡山中學校長、員林中學校長、南二中校長、臺灣省教育廳副廳長。民國七十一年（1982）七月接任高雄市教育局長，任內開始興建高雄市美術館，民國七十九年（1990）十二月在教育局長任內退休。〈南市教育科長，繼任的人選市長有腹案〉，《聯合報》，民國五十二年八月十八日，第六版。〈教育廳發表人事命令〉，《聯合報》，民國五十四年七月十六日，第二版。〈臺省教廳調動：省中校長一批〉，《聯合報》，民國五十八年一月三十日，第二版。〈七所省中校長遷調〉，《聯合報》，民國六十七年七月二十七日，第二版。〈羅旭升將接任高市教育局長〉，《聯合報》，民國七十一年七月二十八日，第二版。〈政院院會通過多項人事案〉，《聯合報》，民國七十九年十二月二十七日，第四版。

[133] 曾廣田，政大財研所畢業，經歷為臺南市財政局長、主任祕書，高雄市政府副祕書長，民國七十七年（1988）十一月間，奉調高雄市財政局局長，民國八十一年（1992）調菸酒公賣局局長。〈曾廣田接高市財政局〉，《經濟日報》，民國七十七年十一月十一日，第二版。〈曾廣田確定接掌公賣局〉，《聯合晚報》，民國八十一年三月二十一日，第四版。

### ●慶祝高雄市升格十週年暨亞太市政會議揭幕指畫特展 （62歲）●●

　　民國七十八年（1989）某日，我到市政府拜訪蘇市長，他說亞太市政會議要在高雄市舉辦，同時也是我們高雄市升格直轄市十週年的日子。因此，他當面邀請我再舉行一次畫展，我說，我去年剛辦過了，而且即使我可以展出，說不定連場地都有問題吧。他說：「沒有問題」。隔了兩天，文化中心處長李文能打電話給我說：「大哥，市長一定要請你開畫展，日期就在升格直轄市十週年、亞太市政會議揭幕那天。」我也恭敬不如從命，何況這是高雄市的喜慶大事，能夠效命，義不容辭，而且能此重要日子舉行畫展，我感到非常榮幸。於是我積極為此展開始籌劃，展出地點在第一文物館。

　　同年（1989）六月二十九日上午，第十屆亞太地區市政會議在高雄市揭幕，李登輝總統到會致詞，與會貴賓就亞太地區的捷運系統、貿易、都市計畫等問題的合作進行討論；而我的指畫特展也於上午十點揭幕，原定由高雄市教育局羅旭升局長代表蘇南成市長以及國民黨市黨部主委蔡鐘雄[134]等兩氏共同主持剪綵揭幕式，但是蔡主委禮讓前

---

[134] 蔡鐘雄，嘉義人，東海大學畢業，美國奧勒岡大學化學博士，曾任東海大學、中興大學教授，在國民黨中央黨部擔任海外工作會專門委員、副主任，以及組織工作會副主任，地方黨部曾歷任南投縣黨部主委、臺南縣黨部主委。民國七十七年（1988）九月間，擔任高雄市黨部主委。〈國民黨臺省十七縣市黨部主委調動名單核定〉，《聯合報》，民國六十七年三月二十二日，第二版。〈蔡鐘雄博士昨專題講演，痛斥臺獨賣國言行〉，《聯合報》，民國六十九年四月二十日，第三版。〈國民黨各縣市黨部，主委調動名單核定〉，《聯合報》，民國六十九年五月八日，第二版。〈國民黨中常會昨通過人事調動〉，《聯合報》，民國七十年四月三十日，第二版。〈執政黨調整人事〉，《聯合報》，民國七十七年九月十四日，第二版。

來觀禮的開種法師[135]，剛好林壽山議員也來觀禮，也邀請他參與剪綵，承三位剪綵後完成揭幕式。

羅局長致詞後，我與觀禮的來賓參觀展出的指畫作品，再欣賞我指畫示範。到場來賓，我還記得有蔡景軾、石學商（兵役處長）、王硯青（新聞處科長）、李治民（菲律賓華僑，國民黨中央委員）、王樂天、關迪安夫婦等近百人。

為了此展我趕繪〈靈雀獻瑞〉鉅幅畫作，指繪七十八隻麻雀在松柏間飛鳴、跳躍，特別引起參觀者注目。展出期間，參加亞太市政會議的貴賓也到場參觀，而市政府也事先補助我一點經費要我把我的畫

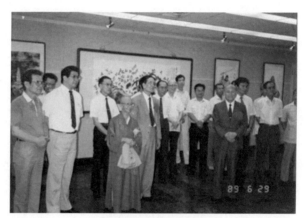

📷 開幕式後之留影

---

[135] 釋開種俗名李菊，臺北人。她十多歲獨自到高雄闖天下，先在鹽埕町的高雄樓當「大色藝旦」。高雄樓當年是地方仕紳飲酒作樂之地，高雄市老市長陳啟川等人也是常客。大正二十二年（1933）間，鹽埕副區長洪課為了娶李菊為側室，將一甲地過戶給元配，才獲得元配同意，這件事曾在地方傳誦一時。李菊嫁給洪課後經營銀樓等生意，賺了不少錢，並成為金融機構「信合會」董事，但因介入派系爭鬥，與高雄中小企業銀行創辦人王天賞結怨。民國三十九年（1950）洪課去世，膝下沒有子女的李菊覺得人生無常，到義永寺帶髮修行。民國四十六年（1957）國民黨提名王天賞參選第三屆省議員，由於王天賞積怨難消，在李菊遁入空門後一再譏諷已成為義永寺住持的李菊「四大不空、六根不淨」，李菊盛怒之下也參選省議員，成為臺灣選舉史上第一名女性候選人。選舉結果王天賞最高票落選，李菊最低票落選。李菊「攪局」成功後旋即落髮為尼。出家後的李菊並沒有改變在紅塵養成的習慣，身上依然珠光寶氣，床下放著不少洋酒手上隨時都有根點燃的香菸而且食必有肉。〈另類法師：菸酒肉樣樣來〉，《聯合報》，民國八十八年八月八日，第五版。

作〈港都之春〉複製幾份作為送給中外貴賓的禮物，我不僅照辦，而
且還製作五百份並裝盒，盒上註明「高雄市市長蘇南成敬贈」字樣，
市府官員知道了以後，都覺得不可思議，因為只拿一點經費卻做了那
麼多份。我認為，一方面難得為市政府做一些事情；再者，我做事不
求利潤。蘇市長知道以後，非常感動。

　　當時也有外縣市民眾前來參觀，其中有母女來自嘉義，對〈靈雀
獻瑞〉鉅幅畫作非常喜愛，希望我畫一幅有百隻麻雀的指畫，見於遠
道觀眾，又很誠懇，於是我答應完成母女的願望。後來我決定創作一
幅以百隻麻雀為主體的畫作，為了確認實實在在畫了一百隻麻雀，我
邊數邊畫、編號創作，花費不少功夫，最後完成〈百雀獻瑞〉圖。這
對母女接到我的通知後，到我畫室帶回這幅作品。這幀寬七尺的鉅
作，如按當時的潤例可能嚇退她們，由於這兩位遠道來賓的誠懇和對
指畫藝術的喜愛，酌情收了一個紅包，但願她們擁有這幀〈百雀獻
瑞〉圖後，年年如意。

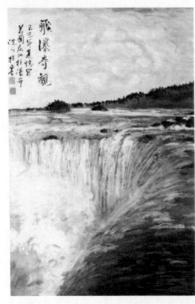

🎴 飛瀑奇觀　90*61cm　1989

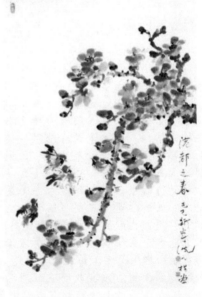

🎴 港都之春　90*60cm　1989

### 國立臺灣藝術教育館[136]指畫展（63歲）

民國七十九年（1990）間國立臺灣藝術教育館弘揚中華文化推廣美術教育活動，時任館長的張俊傑（山東人，誼屬同鄉）畫友，他邀請我舉辦指畫展覽，展期是六月十二日至二十二日。事先，張館長就跟我說：「我們這裡不要花籃或其他饋贈的東西」，並且慎重其事地在敬邀的請束上註明「本館展覽不陳列花籃及一切饋贈」。開幕當天早上九點，我一到現場，遠遠就看到大廳門口擺了一對美觀的大花籃，感到怪怪的，也沒有看是誰致贈的。我跟工作人員說：「不是不要嗎？怎麼會有花籃呢？」那人笑笑沒講話，用手指花籃，我仔細看了一下，原來是行政院長郝伯村所致贈的，心想當然他們不敢拿走而留了下來。

畫展無開幕儀式，但是首日蒞臨參觀致賀的貴賓很多，許多好友、長官及各界先進看到郝院長送了花籃，也交相致贈花籃、花圈。第二天，我一早來到現場，花籃全部倒在地上，滿地落花，頓時我才了解張館長用心良苦。展場門口那個地方

📷 國立臺灣藝術藝術教育館展出留影（右起：吳壽欽、席瑜、劉景義、劉銘、吳〇〇、何志浩、張俊傑、李秀奎。）

---

[136] 國立臺灣藝術教育館原名臺灣藝術館，民國四十六年（1957）成立，與歷史博物館、中央圖書館、教育資料館，號稱「南海四學園」。民國六十五年（1976），才變更該館設置宗旨為推廣臺灣地區藝術教育，並變更該館名稱為「臺灣藝術教育館」〈國立藝術館法律地〉，《聯合報》，民國七十三年十一月二十日，第二版。

是個高臺，擺設空間狹小，而且又是風口，風一吹，東西很容易就倒了。沒多久，工作人員就把花籃通通拿走。

📷 劉景星（右一）、趙自齊（右二）
參觀留影

📷 蔡景軾參觀留影

展出期間，前來觀賞的各界友好芳名如下：陳立夫、郎靜山大師、蔣彥士秘書長、何志浩、席瑜、孟照熙（山東同鄉，航空警察局長）趙自齊、李鐘聲、劉景義、劉景星、許大路、張正中、張俊傑、吳壽欽、王肇元夫婦、陳宏基、季錫斌、林敏昇、王元富夫婦、劉子交夫婦，百萬祥、蔡景軾、李秀奎及多位國際人士蒞臨參觀。其中，有幾件事情值得記載如下。

📷 國立臺灣藝術教育館指畫展留影。右起：秘書長席瑜、指畫家劉銘、桂冠詩人何志浩、首席檢察長劉景義、藝術館館長張俊傑。

　　這次展覽的請柬是周天固先生撰文，當時他擔任中華文化復興委員會副秘書長，大家都以「天公」尊稱。民國五十八年（1969），我在臺灣省立圖書館展覽時，承天公親臨主持剪綵揭幕，此後常相往來。展覽期間，天公邀我到永康街一家江南小館餐敘，同時被邀者還有兩位名人，一位是時任臺灣電視公司顧問、國語日報副總編輯的王大空先生，另一位是名金石家王王孫先生。王老因感冒未出席，主客三人，名酒佳餚、談笑風生。大空兄任中廣記者時，我就認識他，他跑文教新聞，如在三軍球場播報籃賽，以實況播報出名，民國四十九年（1960）間楊傳廣在羅馬揚威世運，他就是中廣隨團採訪的記者，後來升任中廣節目部副主任和主任、新聞部主任。他曾發行《笨鳥高飛》一書，深受讀者歡迎。當時，他對我表示，很欣賞我的指畫麻雀，並當面求畫。我回到高雄後畫了一幅指畫寄贈，有天夜裡接到大空兄自國語日報社打來的致謝電話，他說，麻雀非常靈活，一點也不笨，因為畫的題字就是「笨鳥高飛」。

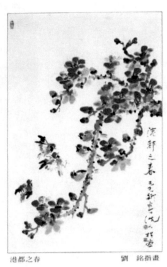

📷 以〈港都之春〉為主題的請柬

開幕當天中午用餐後，我回到下榻的自由之家休息，突然接到楊雲黛秘書的電話，告知宋楚瑜秘書長日前已去美國，行前交待要她通話問我需要協助什麼？我回答，一切順利，不需協助，感謝秘書長的關懷，我心領感謝。傍晚，一位先生帶著一盒附貼宋秘書長名片的禮盒，送到我下榻的客房，可貴的情誼，令人難忘。

有一天，藝術家郎靜山大師由弟子許子專（青島臨中同學，任職林業試驗所，拜郎大師為師）陪同蒞臨參觀，高齡九十九歲的郎大師步履仍健，連拿個棍子都沒有，真是神奇。郎大師參觀我在一樓的展覽之後，請他休息，但他堅持還要上樓參觀其他展覽，不要別人攙扶。他穿著長袍馬褂，右手將長衫一提，快步上樓，令人驚訝又感佩。觀後，他對我的指畫再三嘉勉。中午，我就請朗大師到下榻附近的自由之家附設餐廳用餐，拿菜單請他點菜，他說：「來碗雪菜肉絲麵就好」，我說：「你們上海人啊，不是雪菜肉絲麵，就是吃雪菜肉絲麵。」郎大師一聽回答說：「劉兄，我們是老鄉啊，我祖籍山東魚臺縣郎家屯，後來祖先當官而遷居杭州，父親在上海經商，我在上海學過美術，做過攝影記者。」因此才得知郎公祖籍也是山東。飯後，他從口袋掏出一小包茶葉由服務生沖泡，可見他養生有道。餐敘時也談到他數年前帶幾位學生到在臺東攝影，一行人坐吉普車下山時，不慎翻車，前座兩位同學受重傷，他被卡在樹枝杈的胖小姐抱住而得以脫險，後來被送到臺大醫院，經檢查後，毫髮無傷，然而畢竟是九十歲左右的老人家了，醫院幫他注射營養針，請郎大

📷 高齡九十九歲的郎靜山大師參觀畫展並與劉銘先生合影

師暫時在醫院修養。結果，他老人家晚上就偷偷溜回家了。郎大師大難不死必有後福，高壽一〇五歲辭世。

　　許子專是我青島臨中的同學，他雅好攝影，受到郎靜山大師的賞識，收為門生。此時，他在林業試驗所服務，鄰近植物園，植物園內有荷花池，他朝夕捕捉荷蓮百態而成為荷花攝影的專家，曾出過專集（案：《許子專荷花攝影專集》），每張作品附有名家品題詩詞佳句，內容豐富、印刷精美。我曾推介他在高雄中正文化中心展覽，深獲佳評。此次展出期間，他邀請多位老同學一起餐敘，如在建國中學任教國文的于延曾、曾在臺灣省立博物館擔任秘書的徐振興等。當時我下榻自由之家，他幾乎天天來看我。

　　展出期間有兩位來自希臘的貴賓來參觀，他們是警政署邀訪的貴賓。上午他們參觀後，下午警政署副署長兼發言人季錫斌打電話給我說，那兩位希臘人要邀請我到希臘開畫展。晚上，我請他們餐敘，由季錫斌下屬林敏昇秘書開車接送，大家談得很愉快，他們也面邀我到希臘開展，不過考慮前往希臘所費不貲而作罷。

📷希臘貴賓到場參觀欣賞指畫示範

　　談到季錫斌啊，他是我最好的朋友，河北人，祖父就是「季氏八極拳」創始人季龍，中央警察大學 16 期畢業。他的故鄉其實鄰近山東，鄉音有些山東腔，我在他擔任港務警察所所長[137]時認識他，一見如故。當時他住高雄市中華路的日式宿舍，那時候我的畫室在九如路，有時會請我到他家吃水餃，相交甚密。後來，他輾轉調任臺東縣警察局長[138]、基隆市警察局長、臺中縣警察局長、臺北縣警察局長、保安警察第一總隊總隊長。民國七十年（1981）間奉調高雄市警察局局長，為了祝賀他，我畫了一隻公雞送給他，而且在他就任前一天，把畫放在局長室門前的簽字臺上。隔天，季錫斌上班看到畫，就知道是我送的，馬上打電話給我致謝，我說：「希望你『吉』祥如意啊」，他高興得不得了。後來他高升警政署副署長，退休後曾在一家外商公司擔任顧問。季錫斌有三子一女，都是博士。三子季昭華先拜總統府侍衛長劉雲樵為師學習武術，後來在日本和二伯父季錫麟學習「季氏八極拳」，繼承了季氏武術祖業。其實，季昭華是個獸醫博士，曾在木柵動物園當過獸醫室主任。

　　民國八十三（1994）年一月間，我到臺北下榻來福賓館約季錫斌和劉景星餐敘，他們倆不約而同時到此會面，兩位老同事不期而遇，分外高興。劉景星江西南康人，國立暨南大學經濟系畢業，曾任縣市

---

[137] 依據《聯合報》的報導，季錫斌應該是在民國五十七年（1968）以前就擔任高雄港港警所所長。〈高港強化海上治安〉，《聯合報》，民國五十七年十二月五日，第七版。

[138] 民國六十年（1971），季錫斌就任臺東縣警察局長後到蘭嶼視察警政，發現蘭嶼原住民均穿丁字褲不雅觀，於是發動臺東縣全體員警捐出舊或不合身衣服送到蘭嶼，捐出來的衣服由派出所發放，足夠每人發四套。發放後剛好是夏天，蘭嶼夏天炎熱無比，房子低矮，除了紅頭山，部落大樹很少，蘭嶼人沒有一個肯冒著太平洋暑熱天氣，汗流浹背穿上警察送的衣服。季局長知道美意全失，於是下令員警嚴格執行（要求）蘭嶼人穿衣服。〈曾中宜作品欣賞〉網頁，網址：http://www.chi-san-chi.com.tw/2culture/db/jun_e/resident.html，查閱日期：民國一○○年三月十三日。

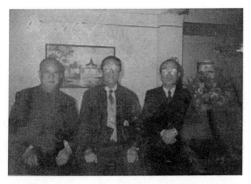

📷 劉景星（左）、劉銘、季錫斌（右）
合影（1994.01.29 攝）

政府財政、社會科長、臺灣省國宅興建委員會主任秘書、臺灣省住宅及都市發展局副局長、高雄市建設局長，高雄市四維社區就是他興建的。有次我到臺北，介紹他加入中華民國龍岡親義會，後來他擔任總會的監事長。

　　還有，林敏昇現在是屏東市戶政事務所的主任，好像今年要退休了。這個年輕人很聰明、文筆也好，季錫斌從副署長退休時，就把他安排到核四廠擔任警衛隊的中隊長[139]，民國八十年（1991）五、六月間，反核人士經常到核四廠示威、抗議，十月間爆發衝突，他帶著隊員維護秩序，結果反核人士把鐵門推倒壓在他身上，導致他斷了好幾根肋骨。他在基隆長庚醫院治療了好一陣子才痊癒。後來他被調到核三廠，剛好回他的故鄉，他是車城人，父母是地主。沒想到，他的隊員搶銀行被捉，受連累而被調到臺東警察局當公關股股長，股員只有一個，內心懊惱得不得了。當時，他太太投資開了保齡球館和卡啦OK，林敏昇想辭職回家跟太太做生意好了，但是他老爸不要，他老爸認為有個兒子在公家做事是一種光榮，後來不曉得是哪個長官幫忙，就把他調到滿州鄉的戶政事務所當所長[140]，考績每年甲等，後來就調到屏東市戶政事務所主任，到現在已經五、六年了。我每次到屏東，

---

[139] 林敏昇是保二總隊四大隊五中隊中隊長。〈林敏昇、江鑽隆傷勢較嚴重，大部分是外傷沒有生命危險〉，《聯合報》，民國八十年十月四日，第三版。

[140] 滿州鄉戶政事務所原來在恆春分局滿州分駐所二樓，空間很小，民國八十九（2000）年花了三百六十七萬元新建滿州鄉戶政事務所，同年二月二十一日啟用，當時林敏昇就是滿州鄉戶政事務所主任。〈滿州戶政所廿一日啟用〉，《聯合報》，民國八十九年二月二十九日，第七版。

他很好客，中午會請幾位朋友一起吃飯、喝紅酒。他告訴我，今年就
要退休了。

展期最後一天（六月二十二日）中午快結束時，正在臺北賓館開
重要會議的總統府秘書長蔣彥士，會議剛結束就趕來參觀，樓上樓下
一一參觀，對我的作品多予好評，蔣氏對書畫非常喜愛，曾收藏我的
大幀墨荷。

# 八、八十年代以後重要畫展

民國八十年代以後，劉銘先生的畫展仍相當豐碩。包括苗栗縣立
文化中心展（1992）、自然生態之美指畫展（1995）、國父紀念館全國
第一屆百人書畫大展（1995）、高雄市立圖書館指畫展（1997）、指墨
荷花展（1997）、愛蓮惜福指畫特展（1998）、洪園紀念文物館指畫特
展（1998）、高雄市中正文化中心至真堂指畫特展（1999）、千禧年劉
銘大師指畫特展（2000）、傅紅・劉銘新世紀迎春畫展（2001）、國立
臺東社會教育館邀請展（2004）、中正文化中心雅軒舉辦的「劉銘大師
的指畫世界展」（2004）、劉銘・傅紅聯展（2006）、高雄文化中心第一
文物館舉辦「劉銘指墨書畫展」（2007）、立法院舉辦指畫展示會
（2008）、高雄市社教館（2009）、高雄市中正文化中心雅軒舉辦「劉
銘 999 指畫特展」（2010）、百年賀歲、新都迎春畫展（2011）等。此
外，民國八十七年（1998）當選當代百名優秀文藝家，隔（1999）年
獲選百名藝術英才。同時積極海外畫展活動，如民國八十一年（1992）
應中國手指畫研究會邀請到武漢參加第五屆中國手指畫聯展，民國八
十二年（1993）應邀參加烏魯木齊第七屆中國手指畫聯展，民國八十
四年（1995）應澳洲墨爾本國家澳華歷史博物館邀請指畫展，民國八
十五年（1996）應邀參加中國手指畫第九屆聯展，民國八十九年

（2000）應邀參加海峽兩岸 200 人書畫大展。民國九十七年（2008）應邀於廣東珠海古元美術館、江蘇南通沈壽藝術館、孫大石美術館等三地舉行指畫展覽。下面將摘述國內重要畫展，至於國外畫展將另闢「海天紀遊」概述。

## ·●苗栗文化中心邀展（65歲）●·

民國八十一年（1992）應苗栗縣立文化中心邀請展覽，因張秋華縣長公出，承主任秘書剪綵揭幕。到場欣賞畫展的觀眾極為踴躍，時任臺視記者、新生報特派記者的江乾松也來關照，江乾松是早期在中外藝苑習畫的多年舊識，當時他就讀世新新聞系，後來從事新聞媒體工作。

展出期間洽逢我必須到大陸參加中國手指畫研究會所舉辦的「第五界聯展」及「指墨縱橫談」的行程，不得不在展出第三天離開會場。當大陸行程結畢返回高雄時，苗栗畫展也已經結束，苗栗縣立文化中心展覽課陳課長將畫完璧送回，實在是位負責任的公職人員。

## ·●自然生態之美指畫展（68歲）●·

高雄市老市長陳啟川（1899-1993）很喜歡攝影，高雄攝影學會就是由他所創辦，並擔任首任理事長，在陳老市長的紀念館裡展示了大大小小的照相機鏡頭與沖洗設備[141]，他是深暗拍照藝術與沖洗技術的攝影專家。所以，他的後嗣受到他的薰陶，也都雅好攝影，尤其是四

---

[141] 這裡是指位於高雄市和平一路八十七號 12 樓的「陳啟川文教基金會」內的紀念館，館內典藏陳啟川一生重要文物，其中也包括攝影器材。陳啟川文教基金會網頁，網址：http://www.frank-chen.org.tw/，查閱日期：民國一百年三月二十六日。

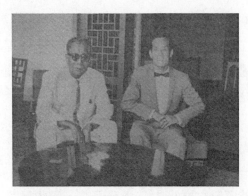
📷 民國五十五年（1966）劉銘先生與高雄市長陳啟川合影

📷 民國八十二年（1993）「雞年指畫特展」陳田圍伉儷蒞臨參觀留影

子陳田圍先生。

民國八十四年（1995）中華民國自然生態保育協會理事長張豐緒任期屆滿交由陳田圍接任，陳氏除熱愛攝影之外，對於鳥類尤為鍾愛，在三民區慶雲街他的辦公室內可見栩栩如生蒼鷹標本，我也畫過老鷹送給他，他也曾任高雄市野鳥協會理事長。所以，他接任中華民國自然生態保育協會理事長可謂最佳人選。有一天我到陳田圍的公司拜訪茶敘，他談到我的畫，深以為都是花鳥為主要題材，與自然生態保育的宗旨相符，彼此覺得可以合作舉辦畫展，後來決定與該會合作舉辦以自然生態之美為專題的指畫展，畫展名稱定為：「自然生態之美—劉銘先生指畫展」。

我為了舉辦這次畫展花了半年時間約畫了六十張畫，都是花鳥，所有的畫都裱上綠色的邊，就好像一個鏡框一樣，後來這些畫部分曾拿到海外展出，掛在牆上，就好像一個相框。

這次畫展由自然生態保育協會理事長陳田圍和高雄市立社會教育館陳順成聯名發邀請柬，於民國八十四年（1995）九月二日正式展出，邀請立法委員李必賢（李氏開會由夫人代表）、黃英雄董事長、副市長黃俊英、建築公會理事長張調和陳田圍等聯合剪綵，一時貴賓盈

門、內外花團錦簇，並於副市長黃俊英和蔡景軾、陳田圃相繼致詞後，隨即陪同來賓參觀一、二樓展出的作品，並圍觀我即席示範指畫。

　　此次展出作品大小六十餘幀，內容有松鶴、白鷺秋柳、荷塘鴛鴦、紫藤雙燕、青松壽帶、錦雉、藍鵲、白頭翁、喜鵲、伯勞、野鴨、群雀等，都是配合自然景觀的主題，大家反應還不錯。還有兩幀醒世漫畫，也是用指頭畫成，因為主題是基於環境保育來諷刺破壞自然環境現象，因而深受觀眾注目。還記得其中一幀是畫殘害伯勞鳥的人「惡夢初醒」，因為當時南臺灣有捉伯勞鳥烤來賣的惡風，這張漫畫呈現殘害伯勞鳥的人夢見在地獄中被小鬼們吊起來火烤，隱含「惡有惡報」的想法。不少觀眾看了以後，都會心一笑。

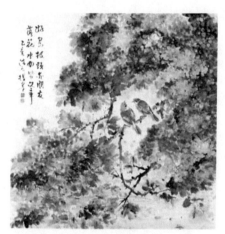

🔲 花香鳥語　69*68cm　1995

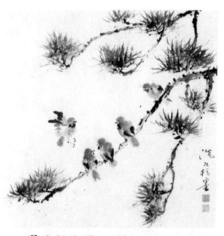

🔲 青松雀耀　69*68cm　1995

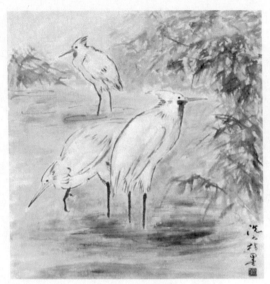

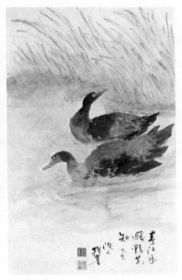

秋水白鷺　69*68cm　1995

春鴨　90*60cm　1995

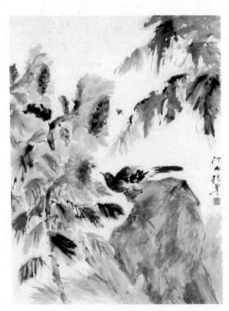

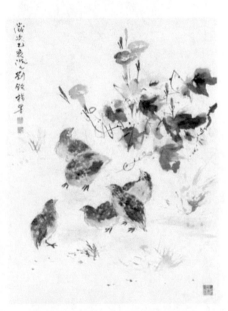

喜出望外　92*70cm　1995

安純清淨　92*70cm　1995

## ·*指墨荷花展*（70歲）·

　　民國八十六年（1997）八月十六日至二十一日，由中國指畫藝苑、自由生活畫刊企劃，社教館、佛教會主辦，光臺文教會協辦，於高雄市立社教館前金分館舉辦「劉銘指墨荷花展」，畫作共六十幀，期以「清涼世界」達到「淨化心靈」的目的。是日邀請黃麟翔（國民黨高雄市黨部主委）、釋會本（高雄佛教會理事長）、趙立年（臺灣新聞報社長）、周振瑞（光臺文教會理事長）、黃錦鴻（中華倫理協會常務理事）等聯合剪綵揭幕。

　　各界先進友好祝賀者，如：許水臺、吳伯雄、黃正雄、蔣緯國、何志浩、巴信誠、席瑜、吳挽瀾、蔡榮桐[142]、李鍾桂、黃正鵠、蘇南成、王丹江（三軍總醫院院長）、劉景星、劉景義（高檢署檢察長）、張景珩（國民黨海工會主任）、黃光男、王慶豐（花蓮縣長）、吳敦義（高雄市市長）、林中森（高雄市副市長）、陳田錨（高雄市議會議長）、張瑞臺（高雄市議會副議長）、齊其森（公路局局長）、黃義交（省新聞處處長）、蔡景軾、陳村雄（高雄市市議員）、陳寶郎（中油總經理）……等，參觀者很多。

🎬 劉銘指墨荷花展剪報

---

[142] 蔡榮桐是高雄市文化中心首任管理處處長，因許水德提拔而擔任高雄市社會局主任秘書。

　　我的指畫墨荷花曾獲得不少愛好者的青睞，深感榮幸。早在民國五十七年（1968）十二月日本富士電視〈世界特藝〉節目來臺徵求奇才藝能之士時，我記得參與甄試的畫家包括我在內有四、五人，我就是以指掌揮灑墨作荷花應試。現場甄試時，我運指快速揮灑、一氣呵成完成一幀墨荷，現場觀賞與工作人員均拍手鼓掌，後來到秘書室休息，不久就被告知錄取了，翌年（1969）五月到東京富士電臺錄影。

此後，也曾將一幅墨荷送給金馬獎導演張曾澤表侄，原掛在他的大涵影業公司內，有朋友向我表示，後來他在製作臺視每週播出的〈法窗夜語〉期間，這幅墨荷曾被掛在劇中律師事務所的客廳。民國七十五年（1985）吳挽瀾先生當國民黨高雄市黨部主委的時候，曾以我的指墨荷花贈送佛光山星雲大師；民國八十四年（1995）高雄市立美術館承黃才郎館長挑選我一幀墨荷（136*69cm）收藏；民國九十七年（2008）我到大陸展

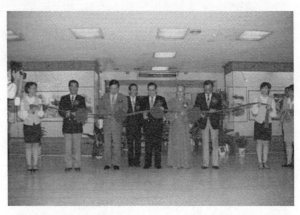

📷 民指墨荷花專題展於市立社教館前金館展出時貴賓剪綵留影（剪綵者右起：周振瑞、釋會本、黃麟翔、趙立年、黃錦鴻等）

📷 指畫荷花主題展現場示範，高雄市政府張俊彥主任秘書（左三）及來賓圍觀

覽時，山東高唐李苦禪藝術館也永久典藏我一幀墨荷；陳立夫、王任遠（司法行政部部長）、李煥、沈之岳（總統府國策顧問）、吳京（成大校長、教育部長）、李鐘聲（大法官）等先進和民間收藏家都喜歡我的墨荷。總之，現在回顧一看，很多人喜歡我的指墨荷花。事實上，我在墨荷上確實下過許多功夫。

初期練習墨荷時，往往都只用墨，這樣會太乾，無法畫出荷花的神韻。我花了長時間研究墨荷創作，除了要對荷花型態、姿色認清之外，還要掌握風晴雨露諸變化對荷花樣態的影響。有一段期間我為了觀察荷花，每天到澄清湖荷畔三次，去看荷花，即使颱風剛過後，東倒西歪的荷花也會呈現不同的情景與感動，就像我父親所畫的那張荷花上的題字：「留得殘荷聽雨聲」，到現在我還記得畫中的那種詩意與感動。

實際創作墨荷時，要連水加墨，有時先把水放在紙上，然後加墨用指渲染，如此，墨的韻染效果就會顯露出來。畫荷葉時，可以掌和水潑墨，比較容易畫出荷葉神韻，墨趣也得以躍然紙上；再用食指或中指勾畫出盛開的荷花或荷苞等。在作畫技巧上，馬壽華稱我作畫是用「大小七隻毛筆」，亦即五指之外，還手掌和拳，事實上手指的各個關節也可用來作畫。特別要注意的是，作畫前心中要有清楚的構圖，不能一邊打草稿，一邊修修補補，因為畫墨荷要一氣呵成，不能中斷，中斷再畫，水氣一乾、趣味盡失，這是很重要的。我剛開始畫墨荷時就是不清楚水、墨的這種關係，不知花費了多少時間與紙張，不過我一直反覆練習。就像馬壽華所講的，指畫沒有心法，就是一點一滴自行揣摩而成。

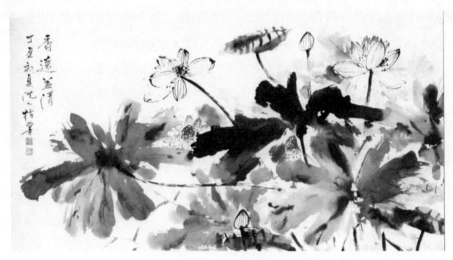

📷 香遠益清　136*69cm　1987

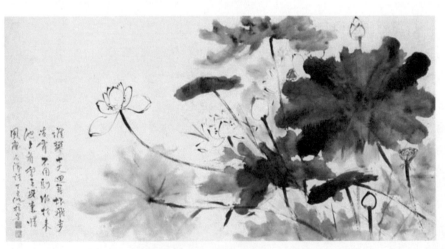

📷 荷塘幽趣　136*69cm　1997

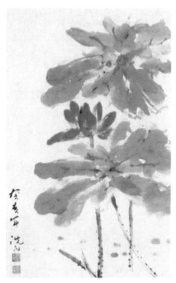

📷 彩荷　69*45cm　1983

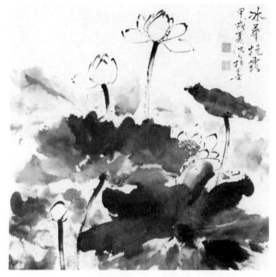

📷 冰華挹露　69*68cm　1994

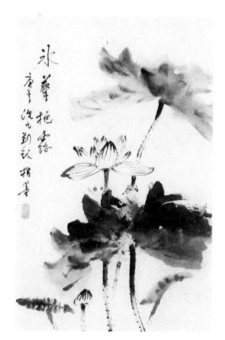

📷 墨荷　69*45cm　1990

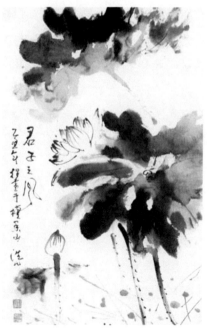

📷 君子之風　69*45cm　1991

## ··愛蓮惜福指畫特展（71歲）··

民國八十七年（1998）五月二十三日至三十一日假高雄市蓮池潭風景區管理所一樓舉行，哪裡本來是會議室，主管單位用屏風隔成一個近似圓形的空間，畫就掛在屏風上，參觀者的動線也不錯。此展稱為「愛蓮惜福指畫特展」，由黃麟翔主委、林復華理事長（律師公會理事長）、陳清和理事長、康景文理事長、楊天護所長、劉雲河常任監事（龍崗會）、林步梯科長、蕭季慧（保五總隊副總隊長）等聯合主持剪綵揭幕，現場並示範指畫。畫展期間參觀致賀者甚多，如黃正雄、徐水臺、吳挽瀾、費海璣、陳清玉、張俊彥……等。

早期，高雄市名勝蓮池潭卻看不到蓮花，風景區管理處為了使蓮池潭名符其實於民國八十七年（1998）曾請臺南的種蓮專家在蓮池潭栽種荷花，後來在池畔的一方水域栽種，所需費用兩百萬元，因為市府沒有預算，後來獲得元亨寺主持普妙法師捐助。當時楊天護所長與我商量，希望我指墨荷花一幀奉贈普妙法師以答謝其善舉，我立即應允，畫了一張大張的墨荷，由楊所長親自呈獻法師留念。後來蓮池潭烏龜繁殖太多，所種的荷花幾乎被吃光，不易生長。於今，普妙法師已經圓寂數年，而我的指墨荷花想必永伴著暮鼓晨鐘。

## ··臺中市洪園紀念文物館指畫特展（71歲）··

民國八十七年（1998）九月五日，應邀於臺中市洪園紀念文物館（臺中市臺化街六百零七號）舉行「劉銘大師指畫特展」。籌備期間，曾與洪園主人洪錫銘（案：元陽油漆公司董事長）談到恭請哪位貴賓主持剪綵揭幕呢？我表示，最好邀請宋楚瑜省長。

有一天，洪氏因事到中興新村，順便拜訪宋省長，面邀為我的畫

展剪綵揭幕，是日宋省長因公事繁忙不克出席，遂電吳容明副省長，請他為我的畫展剪綵。九月五日當天吳副省長亦因公在臺北，當賀客盈門，離剪綵時刻漸近之時，尚未見吳副省長，我遂提議若吳副省長不克前來，就請中華大學郭一羽校長（原國立交通大學土木系所教授）或省黨部羅森棟副主委剪綵，詎料吳副省長準時駕到，立刻獲得熱烈掌聲以示歡迎。吳副省長剪綵後，與多位貴賓相繼致詞並接手我敬贈指畫，然後由我陪同繞場參觀展示作品，並圍觀我指畫示範，我指書「最難風雨故人來」贈予吳副省長留念，他當面致謝後，隨即搭車至機場飛往臺北參加下午行政院的會議。宋省長、吳副省長對我的關愛，至今仍非常感激。

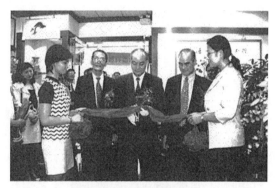

📷 副省長吳容明剪綵

　　此次展覽，臺灣省新聞處處長陳威仁、主任秘書吳崑茂對我在洪園的指畫展在宣傳方面給予莫大的助力。吳主任秘書文筆流暢、著作等身，對於書畫文物也喜愛收藏，當時新聞處每月出版《臺灣畫刊》贈送各界，吳主秘就在當期的畫刊撰文並配以多幅畫作介紹我的指墨藝

📷 畫展相關剪報和照片

術，畫展期間，承贈送三百冊供參觀者索閱，很快全部被拿光，我保留一本，至今仍珍藏。

　　有一天近午，我到展場隔壁樓上房間想休息一下，突然接到一通電話，那是一位山東鄉親名叫張在仁，因為名字陌生，我禁不住問他貴庚，他說：「小弟不大，今年八十四歲，是為老鄉長。」電話中他約我中午一起用餐，我恭敬不如從命，於是搭計程車到達他所約定的餐廳晤面，餐敘相談之後，才知道民國五十八年（1969）在省立圖書館展出時，他當時任職臺中教育局督學，局長是我的同學張行慈（案：民國五十九年從臺中市教育局長調南投縣教育局長），他倆一起到場參觀，一恍已過三十年了！以後我每到臺中，必去張府拜訪，年紀一大把的張老還能開車陪我到臺中文化中心參觀展覽，老夫婦酷愛國劇，居家二樓設有票房，每周三、六，票友們聚集練唱，張老能拉擅唱，夫唱婦隨，生活過得非常愜意。他們的兒孫事業有成，都在國外，家中請了一個越傭幫忙，「座上客常滿、往來無白丁」，所以並不寂寞。張老九十大壽時，我因事纏身未能前往拜壽，謹以指書奉贈祝賀，如今張老已經辭世，真是一位永遠令人懷念的老鄉長。

　　宋醒愚先生曾主編警務處發行的《親民半月刊》和《兒童世界》。民國五十年（1961）前後，我每隔半月到親民雜誌社送漫畫稿件時，我與宋醒愚先生必見面暢談，後因我南下高雄定居而與他失聯。洪園畫展期間，我們再度取得聯繫，後來我們相約於臺中市一家餐廳餐敘，他帶著小孫子前來，相談之後始知經過多年的努力，他成為知名律師，後因年紀已長，乃從法界退休，已經在家含飴弄孫、安享餘年。老友重逢，相互關懷，也是人生一大樂事。

## ﹒﹒高雄市中正文化中心邀請展（72歲）﹒﹒

　　民國八十八年（1999）六月應邀於高雄市中正文化中心至真堂舉

行「劉銘先生指畫特展」指畫特展，並出版《劉銘指墨選集》，同時由
自由生活畫刊社編印發行《劉銘指畫選集》亦問世。《劉銘指畫選
集》承元老教育家百歲人瑞陳立夫先生賜題墨寶，由張榮輝主編，內
容包括山水、花鳥、人物等指畫共計一百幀，並羅列畫歷紀事、精美
圖片，並承國立高雄師範大學校長黃正鵠博士作序。

　　此次畫展共展出指畫作品九十餘件，除了大墨荷是以畫片外，其
餘均為鏡框裱裝。揭幕當天，我除了示範指畫供圍觀的眾多觀眾欣賞
之外，還要忙著為喜愛《劉銘指畫選集》的觀眾簽名，此外這次畫展
寵賜隆儀者特別多，花籃、賀詞、賀電、賀軸、盆景等近百件，真是
忙累了那位幫忙登記的服務小姐。

　　次日晚上接到來自新竹科學園區的一位女士來電，詢問畫集六十
七頁〈瑞龍呈祥迎千禧〉，她有意收藏！一想到昨日才問世的畫集，她
在新竹就過目了，原因是他的朋友限時寄給她的，同時她表示她已經
收藏我幾張作品，幾經商談未果，至今我仍保留這幀心愛的作品。民
國八十九（2000）年庚
辰龍年，世界龍岡總會
關中主席就採用這張龍
畫印成賀卡，寄遍世界
各地龍岡宗親，深感榮
幸！

　　同年（1999）十
月，高雄市風景區管理
所為增加蓮池潭風景區
的文藝氣息，舉辦一系
列藝文展，十月二十六
日我應邀舉行「劉銘指
畫展示會」，所長張宗

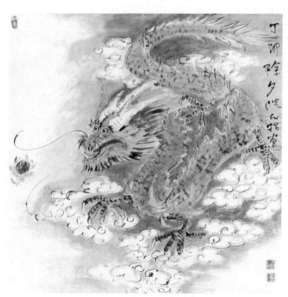

瑞龍呈祥迎千禧　69*68cm　1987

望致詞，並推崇我於去年（1998）榮獲「當代百名優秀文藝家」的殊榮，展示期間在現場漫畫簽名留念。管理所也在廣場舉辦民藝大趕集，有放風箏、玩陀螺、踩高蹺等四十多種民俗技藝表演，非常熱鬧。

## ··●臺東社教館展畫（72歲）●··

民國九十三年（2004）元旦起六天，承國立臺東社會教育館邀請舉行畫展。元旦那天天氣陰雲密佈，不少自北部來臺東看日出的人大失所望，悻悻而返，這次畫展也深受不佳氣候負面影響。

揭幕式由吳坤良館長主持，承各界先進冒著寒風參加揭幕茶會，一連六天多是苦風淒雨、觀眾稀少。有天晚上雨停，我和陪同我的林豐興老弟參加了臺東縣政府在社教館廣場舉行的迎春餐會，大家在寒風中益顯熱情洋溢，杯酒高歌，度過了一個難忘的新春之夜！

在臺東下榻的國軍英雄館，因天冷多次吃羊肉爐取暖，在臺東期間承施源欽局長（案：臺東縣警察局）、周西凡主委（國民黨臺東縣黨部執行長）、蔡朝能先生、趙良玉世長（案：同鄉之意）、蔣萱輝總幹事（救國團臺東縣團委會總幹事）多所關照，深感友誼可貴！

## 九、海天紀遊

我的影視經驗算是很早，早在臺灣電臺剛剛起步的階段，我就有機會接觸節目的製作，後來成為專業畫家後，也有幾次接受訪問的經驗，甚至後來到過日本、馬來西亞等地接受當地知名電視臺的訪問。

民國四十年代末期，在南海學園（臺北植物園）科學館所成立的

教育電臺[143]，這是臺灣影音電臺萌芽時期。大概是民國五十年（1961）吧，臺灣電視公司開始籌設[144]，當時電視很少，據我個人了解，全臺北市可能只有四十架黑白小型電視機分佈在市區各公眾場所。此時由中國家庭教育協會黃幼蘭[145]理事長一篇名為〈寶寶夢遊六國〉的童話，由我編繪漫畫小冊，進而製作為兒童電視劇。因為，我對於電視是外行，佈景我用多張模造紙以黑白灰繪製，主角大一先生、花鹿、白羊等分別由王慧君、王菊濤、王景平、王彬彬飾演，他們都是好友王唯誠兄的女兒，還有宋裕藩女兒宋后媛等所用道具，也是由我設計。彩排時，幸遇名演員黃宗迅先生，請他給予戲劇指導，並勞煩光啟社的徐神父賜予技術指導，連兩次於晚間播出。當時的教育部黃季陸部長、清華大學梅貽琦校長聯袂到場參觀，並予嘉許，這應該是臺

---

[143] 教育電臺於民國四十六年（1957）六月間由教育部籌設，先於民國四十七年（1958）五月間於臺北市植物園內興建九層樓的科學館，民國四十八年（1959）四月落成，同年（1959）九月在科學館上加蓋三層樓並興建教育電臺，民國四十九年（1960）三月間開播。〈教部籌設教育電臺〉，《聯合報》民國四十六年六月二十五日，第三版。〈國立科學館落成〉，《聯合報》，民國四十八年四月二十四日，第三版。〈教育廣播電臺二十九日開播〉《聯合報》，民國四十九年三月二十九日，第三版。

[144] 臺灣電視事業籌備委員會於民國五十年（1961）三月四日假臺北市重慶南路二段十四號臺灣省新聞處臺北聯絡處開始辦公，并於下午三時召開第一次籌備會議。同年（1961）十二月間臺灣電視股份有限公司籌備處成立，由電子專家周天翔任擔任籌備處處長。民國五十一年（1962）十月十日臺灣電視公司正式開播，由蔣總統夫人剪綵，每天播出時間五小時。〈臺灣電視公司籌備處成立〉，《聯合報》，民國五十年十二月二日，第二版。〈電視公司昨開播〉，《聯合報》，民國五十一年十月十一日，第二版。

[145] 黃幼蘭，山東濟南人，曾任中小學教員、訓導主任及幼稚園園長。民國四十九年（1960）發起成立「中國家庭教育協進會」，對夫妻相處之道、子女教育之方、救濟貧苦婦孺、安排私生子、棄嬰等工作，不遺餘力。此外，她還獨資出版《家庭教育月刊》，內容針對教育子女方法、夫婦相處之道、家事新知、保健知識等，使更多人了解家庭教育的重要。同時，她也是兒童文學的創作家，其著作包括：《孝感動天》，後被拍攝成十六釐米電影，獲第一屆實驗電影金穗獎，以及《仙瓶三兄弟》、《寶寶夢遊六國》等。

灣第一個兒童電視劇。《聯合報》民國五十一（1962）年二月十三日的
報導：

> 中國家庭教育協進會娃娃劇團將於本（二）月十四日教育電視臺
> 正式開播時演出童話劇「寶寶夢遊大一國」，該劇由黃幼蘭編，徐
> 鉅昌劉銘聯合導演，內容係描述一個算術不好的女孩子在夢中受
> 了大一先生的啓示，因而對算術發生興趣，劇中人寶寶由宋后媛
> 飾，大一先生由王蕙君飾；媽媽，徐瑩瑩飾，鴿子姑娘王菊濤飾，
> 金魚公主王景平飾，花鹿陳華莉飾，白羊陳華玫飾，果精周亞莉
> 飾，花精王華花王佳怡飾，青蛙姚永森飾。[146]

這是我唯一參與戲劇編導的影視經驗。往後，因為我在指畫上的特殊
表現而成為接受採訪的對象。民國五十七年（1968）我接受臺視〈藝
文夜談〉節目的專訪，主持人是姜文小姐。這是第一次上電視臺錄影
的經驗，不過對我比較重要的是民國五十八年（1968）到東京接受日
本富士電視臺的專訪，從而展開人生旅途的海外遊蹤。

## ◦‧日本富士電臺專訪（41歲）‧◦

　　民國五十七年（1968）日本東京富士電視公司（JOCX）為促進中
日電視節目交流，特來臺聘請曾在臺灣電視公司田邊俱樂部表演而有
特殊技能之觀眾，前往日本富士電視公司演出，富士電視公司除負擔
表演者之食宿及往返旅費外，並招待遊覽一週。同年（1968）十二月
日本富士電視〈萬國特藝〉節目正式來臺徵求奇才藝能之士，我以指
掌揮灑墨作荷花報名應試，後來錄取了，翌年（1969）五月到東京富

---

146 〈家教協進會演出童話劇〉，《聯合報》，民國五十一年（1962）二月十三
　　日，第三版。

士電臺錄影並接受採訪。還記得在前往日本之前，有一天突然有位畫友帶著一個日本畫家到我的畫室來，那位日本朋友說他從日本媒體報導中獲知臺灣有一位指畫家，就要到日本富士電視接受訪問，他想先睹為快，於是就到我畫室看我畫畫。他們看完我作畫後聊了起來，我說我沒去過日本啊，去一趟日本勢必得要帶硯臺、紙以及其他什麼東西的，好麻煩，結果那位日本畫家說：「先生，你什麼物品都不用帶，你只要把你的手帶去就好了。」後來我才知道，日本的文房四寶的發展比臺灣還要到家，那時候，我麼還要磨墨，日本那時就墨膏、墨汁了，墨膏比較濃一點，要調水，用水來調；紙張方面，當時他們就已經會做紙板[147]了，現在我們臺灣有沒有人會做這東西我不曉得，不過這日本人啊，他們很精巧，他們有很多東西都設計得很精美。

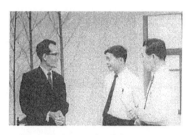

📷 接受日本富士電臺〈萬國特藝〉節目名主持人八木先生（右）的訪問

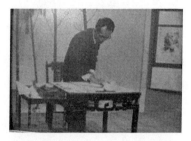

📷 在日本富士電臺〈萬國特藝〉節目中示範指畫之現場錄影

　　民國五十八年（1969）五月二十日我前往東京富士電視接受〈萬國特藝〉節目的專訪。前一天他們先帶我看場地，在電視臺的地下四樓，那時還空空的，錄影當天再去的時候就完全不同了，擺了張古色古香的八仙桌椅為畫臺，後面以竹子做為背景，左邊一排掛

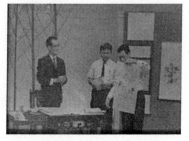

📷 日本富士電臺〈萬國特藝〉節目錄影

---

[147] 劉銘先生是指用金、銀墨柔印瓦楞技術所製造出來的紙板。

上我的畫，對面有幾十個觀眾。當時節目主持人叫八木，他是日本很有名的主持人啊！我們臺灣方面派張文山先生為翻譯，當時他好像在那邊讀大學。

在前往富士電臺接受專訪之前，因為我在很多報章媒體畫漫畫，許多人都把我視為漫畫家。從日本回來以後，我就真真實實完全變成指畫家了。當時能到日本上電視是很稀有的事，因而國內好多報紙都刊登這項消息，臺視也播出了好多次。回顧個人專研藝術的心路歷程啊！說起來還真是相當艱苦的，若是沒恆心的話，很容易就消失了。那時候很多人說我這個手指畫，一天到晚搞得髒兮兮的，經常這個手黑黑的，不太受到歡迎。事實上這指畫雖然早在唐朝張璪就有了，然而張璪的畫我們已經看不到。至於清朝高其佩的指畫雖然有留下來，不過，他的畫多是淡彩，而我用色較為活潑、鮮豔。總之，我個人指畫的技法和用色方式，都是我自己研究的。

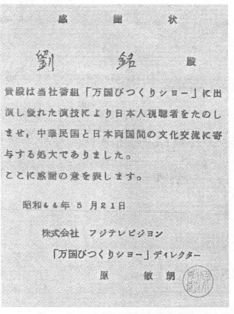

🎞 日本富士電視臺的感謝狀

## •❀東南亞五地宣揚指畫 (46歲) ❀•

　　高雄市龍岡親義會於民國六十二年（1973）七月八日正式成立，我有幸擔任創會理事長。同年十一月中華龍岡發起東南亞訪問團，由世界龍岡親義總會主席劉崇齡立委擔任團長，團員有劉崇齡夫人、張聘三、張芳燮、張耀堂、張文伯夫婦、關甲申、劉元、劉霖昌、關樵、劉麗美、張東珍、張雲嬌、趙曙白……等，我則擔任訪問團秘書。東南亞訪問行程主要目的是拜訪東南亞五地的龍岡宗親。後來，新聞局得知我將隨團出國的消息，隨即派攝影師陳治煊（原是聯合報的攝影記者）來電告知，新聞局國外處有意安排我在所到國家地區的電視臺接受專訪，藉機宣揚中華文化、行銷中華民國，並問我：「上一次電視臺的費用約略多少？」隔幾天，我前往臺北世界龍岡總會接洽出國事宜，隨即到新聞局造訪治煊兄，他帶我去見國外處處長，坐定後，處長說：「在五地安排上電視的計畫，在文化經費上並不充裕。」我聽後，立即表示：

> 此次乃隨團訪問，旅費早已自備，各地龍岡宗親也會負責接待，能有機會宣揚中華文化，為國家做點事，這是我的榮幸，因此婉謝任何酬勞。

處長意外地感到高興，再三感謝！因此，在無酬勞條件下達成東南亞五地接受電視臺專訪的協議。所以，此次東南亞訪問，每到一處，除了龍岡宗親接機外，我例外的有駐外機構的文化參事到場歡迎！

　　這次海外行程包括馬來西亞、新加坡、泰國、越南和香港等五地，主要行程是龍岡會拜訪宗親，新聞局則為我安排當地電視臺的專訪。

　　訪問團第一站是馬來西亞。到達馬來西亞吉隆坡，第一天上午由

劉欽團宗親等陪同到馬國國家電視臺，接受主持人林桂生先生訪問並示範指畫，歷時近一小時，圓滿結束。專訪現場，我畫了一張大畫，後來就送給電視臺做紀念。此外，訪問團在劉崇齡團長帶領到當地龍岡宗親會謁祖，並奉獻香油金。馬來西亞的龍岡會做得最好，組織完備，有青年組織、婦女組織，並致力做到「龍岡無失學、龍岡無失業」。龍岡無失學，龍岡宗親只要肯讀書，家計不好沒關係，龍岡會供給你；龍岡無失業，龍岡宗親只要有一技之長，龍岡會宗親會互相協助。此外，馬來西亞龍岡宗親在事業上也做得非常好，橡膠園、遊艇、大飯店……等事業都發展的很好，馬來西亞的龍岡宗親非常多，應該是世界之冠吧！在馬來西亞，我們住在一處位於山丘上由宗親開的旅館，那個旅館頂樓是旋轉的餐廳，可瀏覽周圍漂亮的風光。後來離開吉隆坡前往檳城遊覽參觀，至今，蛇廟正殿樑柱上棲身不少大小蛇隻的景象，仍令人印象深刻。

　　訪問團第二站是新加坡。在新加坡，訪問團參觀廊衙工業區、鳥園、晚晴園等，都令人留下深刻的印象，團員一行人下榻新香港大酒店，經理張兼嘉宗親，年輕有為，對訪問團多予照顧。在新加坡，我接受新加坡國家電視臺專訪，訪問團最重要的活動是參加古城會館（龍岡會）百周年大慶，來自各地的四姓宗親參加盛典，祭祖儀式由張日全主席主持，儀式隆重，晚間在一庭園設宴款待，會場席開上百桌，場面盛大，席間安排我現場指畫示範。在圍觀的賓客中，新加坡勞工部長王邦文也在場觀賞，原本他代表李光耀致詞後就要離席，得知我現場指畫，熱愛藝術的他在張日全的陪同下，欣賞我作畫。當我畫作快要完成之際，我對張日全說，此畫就送給王部長留念，王氏欣然接受並致謝，直至席終人散，我的指畫墨乾，由我用印後，面贈王部長。因新加坡龍岡宗親多為勞工階級，這張贈畫無疑做了很好的公關，張日全主席也表示感謝！

　　訪問團第三站是泰國。泰國適鬧學潮，因此在新加坡多停留兩

天，幸泰國龍岡親義總會張卓如主席查知學潮漸息，並保證大家的安全，我們一行人才搭機到了曼谷。駐泰大使館的參事到機場接機時，他對我表示，此間有三家電視臺，已經和唯一的彩色電視臺接洽好，安排專訪事宜。不過後來基於泰國局勢仍不穩定而取消上電視的行程。訪問團一行人下榻第一大酒店後，隨即前往大使館拜訪，馬紀壯大使和同仁們出面迎接，到了會議室，馬大使已一星期沒睡好覺，面容顯得憔悴，他談到學潮和泰國局勢時，激動得聲淚俱下，得知過去一週學潮波及大使館，深受騷擾，團長劉崇齡致詞時則再三慰問。後來，見大使館庭院旗臺下有一對花籃，詢知學潮期間國旗曾被降下，泰國政府致贈兩個花籃特表歉意。

　　訪問團一行到泰國龍岡親義總會謁祖後，晚間在泰國龍岡親義總會主席張卓如府邸接受招待，張氏府邸是一座佔地廣大的花園博物館，宴席美饌山珍海味，主人熱誠招待，劉、關、張三位副主席及多位元老四姓僑領也蒞臨作陪。我贈送〈荷花翠鳥〉一幅，由張卓如夫人接受，後並陪同參觀博物館，博物館內典藏品豐碩，價值連城。

　　張卓如被稱為「酒王」，專門買賣泰國的酒。他的父親叫張蘭臣，是泰國的大僑領，擔任泰國華僑總商會主席數十年。張蘭臣和泰國許多政要私交很好，晚年養病期間，泰國總理沙利元帥以下諸政要都前去探問。張蘭臣病逝時，不但沙利元帥親派國務院秘書安蓬中將代表致唁，泰皇陛下也御賜金槨、金盒、聖水，實乃華僑受如此寵渥之第一人。臺北的世界龍岡親義總會（地址：臺北市長安東路一段二十七號百福大樓四樓）就叫「蘭臣堂」，因為張蘭臣捐款最多而命名以資紀念。

　　在越南，我們進入西貢，他們對貨幣的管制非常嚴格，檢查很徹底，一分一毫均得填寫申告清單，否則會被沒入，還好順利通關，一行人進住一位由張姓宗親所開的旅館。駐越南參事叫羅輔聞（案：中華民國駐越南大使館新聞專員），他也畫漫畫，他說越南電視臺已經接

洽好了，專訪當天駐越南大使許紹昌宴請訪問團成員吃飯。一行人就赴抵新建的大使館，美侖美奐，許大使還說，大廚是會做宮廷菜的名廚，可惜我沒有口福，因為電視臺專訪時間與晚宴時間衝突，不過宣揚中華文化使命還是最重要。因此，在大使館呆沒多久，我由華僑學校校長劉鏡生專車送到西貢國家電視臺接受指畫專訪。女主播說越南話，由劉校長充當翻譯，錄影時間前後一個小時。回程已晚，而且越南晚上十二點過後實施戒嚴，因飢腸轆轆，中途與劉校長簡單吃餛飩麵充飢後，返回旅社。後來越南淪陷，劉鏡生逃到加拿大，有一年世界龍岡大會在臺北舉行，他來出席，我有碰到。

在香港，我接受香港無線電視臺「歡樂今宵」節目專訪，主持人好像是肥肥（案：沈殿霞），她要我在六分鐘內畫兩張畫，我一一完成，訪談時間很短。在香港也拜訪香港龍岡宗親，宗親也都不錯，他們自辦小學。待了幾天，四處觀光。

## ·•談龍岡親義會•·

我是世界龍岡親義總會名譽會長，中華龍岡總會名譽理事、高雄市龍岡親義會創會會長。龍岡此一名稱，起於清康熙初年，在廣東開平縣單水口地方，有一座龍岡古廟，廟內供奉劉、關、張、趙四先祖神像。據說該地業權本屬某劉姓所有，然而附近各姓以其地有靈氣，爭奪不已。劉姓族小，乃糾集劉、關、張、趙四姓人士商決興建祠廟於岡上，並名「龍岡古廟」以杜覬覦者。事實上龍岡古廟一帶同胞不少到海外謀生，後來僑居美國之四姓宗親，乃於清末於舊金山建造龍岡古廟，並創建四姓僑胞聯絡中心。龍岡宗親會組織規模日漸擴大，所謂「龍岡無落日」，全世界都有龍岡親義會，我們的宗親約有三百萬人，應該是全世界最龐大的宗族社群組織。民國八十九年（2000）世界龍岡總會在香港開會，主席是關中，會後我們一行人到開平龍岡古

廟祭拜，關中因身份的關係未克前往。當地地方政要也幾乎都是劉、關、張、趙，他們都熱情招待我們。此外，還有一些活動簡述如下。

民國八十九年（2000）十月七日「千喜龍岡在臺灣」於臺北市議會地下樓承馬英九市長、吳碧珠議長聯合歡宴來自世界各地的劉關張趙四姓宗親代表。高雄市龍岡代表團由我領隊參加，宴會中安排我現場示範指畫，承馬市長在場欣賞，並接受致贈「劉銘指畫選集」後在舞臺上合影留念，持麥克風者為張平沼世長，他繼關中主席接任第十一任世界龍岡總會主席。

民國九十五年（2006）十二月五日於泰國曼谷舉行世界龍岡第十三屆懇親大會，我呈獻一張指畫給泰王蒲美蓬陛下，祝賀他登基六十周年暨八秩之大壽。

📷 左起：劉銘先生、馬英九市長、張平沼世長

📷 右起：張平沼、張永吉、劉銘、趙守博、劉盛良等在四先祖前合影

### ◦◦**中華倫理書畫美國巡迴訪問**（58 歲）◦◦

　　我是中華倫理教育學會理事。民國七十四年（1985）六月二十五日至七月二十日，我應邀參加中華倫理書畫美國訪問團，團員有八位書畫家，先後於檀香山、洛杉磯、舊金山、紐約、華盛頓、休士頓、芝加哥等七大都會展示指畫，期間我個人代表總會拜訪當地龍岡會宗親，並捐香油金五十元美金。還記得第一站到檀香山，興中會紀念堂負責人剛好是老朋友潘明紀（當地國民黨書記長，從郵政總局退休），我們在那裡展出三天，並現場畫畫，我畫一張大畫，後來送給興中會紀念堂，至今還掛在那裡。當時居住的飯店是華航經營的。

　　離開檀香山後，我們一行人到洛杉磯、舊金山、紐約、華盛頓、休士頓、芝加哥等，在當地的希爾頓飯店舉行示範指畫，吸引不少華僑與外國人前來參觀。此次訪問團我們八位畫家畫了二張大畫，一張送給蔣夫人，另一張送給雷根總統。本來雷根總統要接見我們，後來因身體不適而作罷，於是我又送了一張〈福壽康寧〉給他，由美中文化協會的科爾博士代表接受。

📷 劉銘先生在華府希爾頓飯店示範指畫供華僑學校的學生們欣賞

在華盛頓希爾頓飯店對面有一家由姓何的河北人開設的飯店，我在飯店喝咖啡時碰到紐方雨，她是復興劇校畢業的，當年唱花旦，他們在那裡有個票房，紐方雨當經理。我之所以認識紐方雨是因為我的好友劇評家王元富的關係，因為當年常在大鵬劇校進出而認識不少國劇名角。紐方雨因而特別招待我們，還特別給我半打青島啤酒，被一行人搶著喝光。

## ·•北京藝術家畫廊邀請指畫展（61歲）•·

民國七十七年（1988），我應北京藝術家畫廊邀請舉行指畫展。當時我二嬸母住在北京，她是小學教員；還有堂弟劉天鷹也在北京，在商業司工作。我與天鷹弟是同一個老祖父，那時他曉得我要去北京就打電話給我說：「最好帶幾十張畫來北京開畫展」。我回說：「哪有這麼容易啊！」他說：「有啊！我同學傅紅啊！他們一些中生代名畫家在北京成立一家藝術家畫廊，沒有問題的。」我那位天鷹弟與傅紅是初中、高中同學，關係很好。於是，我就帶了三十幾張畫前往北京，展開首度大陸畫展之旅。

我是民國七十七年（1988）的中秋節出發前往北京，上午從桃園中正機場出發，中午在香港，晚上抵達北京過中秋節，我那堂妹劉天立在機場接我。天立妹在北京一家叫「長城藝品廠」當辦公室主任，廠長叫王樹文，他是象牙雕刻的藝術家、第四屆工藝美術比賽第一名，在大陸很有名。我在北京期間，他常開車帶我四處旅行。

我此趙北京行是以賣畫所得三千美元為旅費，到大陸發現，當時他們的生活水平還不太好，例如我二嬸母小學教員退休，一個月退休俸才五十塊人民幣。後來我送一百塊美金給她，並得知我是靠作畫為生，她感到非常不可思議。在北京期間，我住在商業司招待所，附近的飲食物資很便宜，六十個水餃才人民幣一塊七毛，青島啤酒一瓶五

塊、北京啤酒一瓶一塊。

　　藝術家畫廊畫展，他們本來安排於十月一日開展，我說：「不行啊！十月一日是你們的國慶日，若是被國民黨政府知道，那還得了。」當時臺灣警總還查得很厲害。王樹文的一位同學說：「不然改成十月十日。」我說：「十月十日是那邊的國慶啊！我來開畫展好像是在慶祝中華民國國慶，這不太妥當吧！」後來，我提議定為十月十五日，他們都同意了。

　　到達北京次日，我打電話聯絡上老朋友孫大石（孫瑛），相約次日到位於國務院宿舍見面。闊別多年老朋友一見面，聊不完的話，我們一起餐敘二、三個小時，後來談到畫展的事，他說：「十幾張畫太少了吧！你這幾天到我這裡來，我的畫檯借你使用，再趕個十張、八張。正好我外甥夫婦都是北京大學藝術系學裱褙，可以請他們幫忙你裱褙。」後來我真的趕了十張、八張，請他的外甥拓片，也剛好利用拓片空檔和天鷹去遊桂林。

　　十月十五日，畫展正式開展，有數百位藝術家參加揭幕酒會，並圍觀示範指畫「墨荷」、「松雀」，當晚中央電視臺全國實況聯播，新華社也撰特寫報導。在北京大概待了一個月，還剩五百美金返臺。

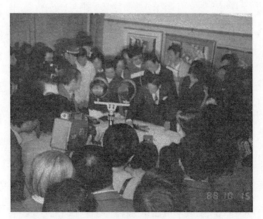

🈷劉銘先生北京藝術家畫廊指畫展現場
　示範指畫

## ·◦中華倫理教育學會祭孔代表團（64歲）◦·

　　民國八十年（1991）九月，我參加中華倫理教育學會祭孔代表團，一行八十餘人，任臺灣參訪團副團長，浩浩蕩蕩飛抵闊別四十餘年的故鄉－山東，先後到濟南、泰安、泰山、煙臺、青島等地參與活動，遊覽名勝、獲益良多。

　　我站在青島小魚山上，目睹紅樓綠樹、碧海藍天、琴岡景色，一往如昔，然而所到之處，竟是「鄉音雖親切，相識無一人？」禁不住感慨歔欷！當青島電視臺記者訪問時，我趁機向久違的鄉親們問候，別來可無恙！

📷 在濟南市留影

📷 參加濟南世界旅遊日慶祝活動開幕式留影

📷 左起副團長劉銘、團長巴信誠、秘書長席瑜

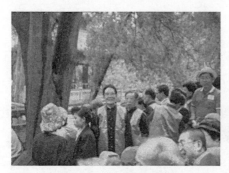

📷曲阜孔林聖殿留影

📷在青島小魚山上留影

📷臺灣參禮團全體執事於孔廟前合影，左一為指畫家劉銘

　　民國八十一年（1992）我應中國手指畫研究會邀請，到武漢參加第五屆中國手指畫聯展並出席「指墨縱橫談」學術研討會，參展作品榮獲特別榮譽金牌獎。

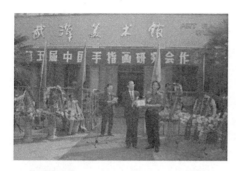

📷 臺民國八十一年（1992）九月指
畫家劉銘應邀參加在武漢舉行的
第五屆中國手指畫聯展暨揭幕。
揭幕典禮上接受由中國手指畫研
究會會長虞小風贈送紀念牌。

📷 劉銘先生在第五屆中國手指畫
聯展中現場指畫示範

　　民國八十三年（1994）應邀參加烏魯木齊第七屆中國手指畫聯
展，參展作品榮獲天山杯金獎。

　　民國八十三年（1994）應中原書畫研究院邀請，參加兩岸書畫大
賽，參展指書榮獲天山杯金獎。

## ·•澳華歷史博物館邀請指畫展（68歲）•·

　　民國八十四年（1995）
十二月，承蒙傅紅引介，前
往澳洲澳華歷史博物館舉行
指畫展，我偕張榮輝一同前
往。畫展由我國駐墨國市文
經代表處程其蘅處長主持剪
綵及揭幕酒會，墨爾本電視
臺、國家電視臺相繼採訪報
導。

📷 劉銘先生於澳華歷史博物館現場作畫

　　澳洲龍岡會宗親非常熱情，我的記者招待會就是由當地龍岡會出錢安排。會後，我們到龍岡會祭祖，路上剛好碰到當地龍岡會主席也叫張榮輝，真是有趣。後來，澳洲中華會館主席劉錦照在他所經營的美侖飯店招待我們。畫展期間，我們住在傅紅的家裏。返國行程上，打點行李不慎遺漏四十幾張畫作，承蒙傅紅協助即時送到機場，失而復得，令人印象深刻。

2 August 1995

Mr Liu Ming
3rd Floor, No. 34 Tien Chin Street
Chien-Cheng District
Kao Hsiung, Taiwan, R.O.C.

Dear Mr Liu,

The Chinese Museum is honoured to be able to hold your solo exhibition in our art gallery from 10 December 1995 to 17 December 1995 under the sponsorship of Mr Fu Mong.

Please note that the official opening function of your art exhibition has been set to take place at 2.00 pm on Sunday, 19 December 1995 at the Museum.

You are cordially invited to attend this opening function as well as to hold demonstrations of your art of finger painting during the time of your art exhibition.

If you have any queries concerning this exhibition, please do not hesitate to contact me.

We look forward to seeing you then.

With best regards,

Yours sincerely

Edwin Pang
Executive Director

劉銘先生台鑒，敬啟者：

　　本博物館在傅紅先生介紹下，得蒙先生不棄，蒞臨於今年十二月十日至十七日假座本博物館展覽廳舉行個人書畫展覽，實業不勝榮幸！

　　此次畫展開幕之日期及地點已定於一九九五年十二月十日星期日下午二時在本博物館舉行，特此恭請

　　先生依時出席參加，并在舉行展覽期間主持指畫示範，敬祈勿辭爲荷。

　　如有任何疑問，歡迎隨時向本博物館查詢。

　　耑此，并候

　　文祺！

澳華歷史博物館館長
彭勝鴻　謹啟
一九九五年八月二日

MUSEUM OF CHINESE
AUSTRALIAN HISTORY INC.
22 COHEN PLACE
MELBOURNE 3000 AUSTRALIA
PHONE (03) 9662 2888 FAX (03) 9663 2499

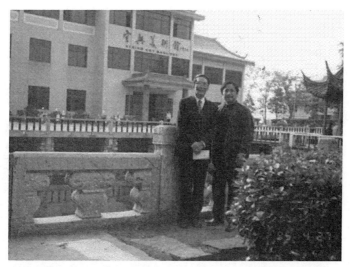

📷 民國八十四年（1995）四月二十七日與吳俊達在宜
興美術館合影

　　民國八十五年（1996）應邀至武漢美術館參加中國手指畫第九屆
聯展，榮獲黃鶴杯金獎。

　　民國八十九年（2000）應邀參加海峽兩岸 200 人書畫大展。

　　民國九十一年（2002）應邀至多倫多臺北經濟文化辦事處文化中
心舉辦畫展。

　　民國九十七年（2008）應邀於廣東珠海古元美術館、江蘇南通沈
壽藝術館、山東中國書畫之鄉孫大石美術館等三地舉行指畫展，並承
李苦禪藝術館、孫大石美術館永久典藏指畫作品。

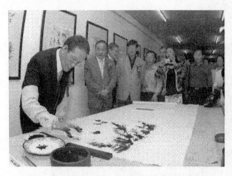

📷 民國九十七年（2008）五月六日
應邀於江蘇南通市沈壽藝術館
舉行指畫展，劉銘先生為南通市
沈市長及來賓示範指畫

📷 民國九十七年（2008）五月六
日南通市沈壽藝術館的畫展
中，劉銘先生接受中央電視臺
的專訪

📷 孫大石美術館為劉銘先生舉行指畫展，由劉縣長主持
揭幕式並致詞，穿唐裝者為孫大石大師

　　民國九十八年（2009）應邀參加珠海企業集團文化節舉辦指畫
展，承珠海電視專訪報導。

# 十、雜談

　　民國四十九年（1960）六月十八日美國總統艾森豪（Eisenhower）抵臺訪問中華民國，為數約五十萬人的民間代表，包括了士農工商、大陸來臺反共義士、大陸各地區邊疆民族，金門馬祖的軍民代表、臺灣全省各縣市代表團、海外歸國華僑以及約數二千位的旅美華僑，在總統府前廣場舉行民眾大會，向艾森豪總統歡呼致敬，並聆聽艾氏發表演說[148]。不僅如此，民間各界也分備禮物贈送艾森豪，例如臺糖公司職員郭燕嶠，繪畫臺灣名勝日月潭風光一幀，題為「日月光華」送請外交部轉為呈獻，以示崇敬[149]，劉銘先生也響應此國家大事，贈送指畫給艾森豪總統。

　　民國六十三年（1974）五月新任美國駐中華民國大使安克志（Leonard Unger）抵臺履職，六月間，其夫人安露薏（Anne Unger）由美國新聞處唐能理處長夫人陪同到劉銘先生畫室欣賞指畫創作，我把那

THE FOREIGN SERVICE
OF THE
UNITED STATES OF AMERICA

American Embassy,
Taipei, Taiwan,
June 21, 1960.

Mr. Lin See-Fine,
Ch'ang Ch'un Street,
Lung Chiang New Village, No. 62,
Taipei, Taiwan, China.

Dear Mr. Lin:

　I have been asked to thank you, on behalf of President Eisenhower, for your very generous gift of a finger painted scroll, inscribed by Dr. Liang Hang-Hsen with a welcome to President Eisenhower, on the occasion of the President's visit to the Republic of China.

　The President was deeply appreciative of the warm and friendly reception given him in Taipei. He regrets that he is not able to give his thanks personally to all his well-wishers.

　　Sincerely,

　　Lindsey Grant
　　Second Secretary of Embassy

📷 劉銘先生贈送艾森豪總統指畫，美國駐臺外交領事館之答謝函

---

[148] 〈全國各界熱烈歡迎美國艾森豪總統訪華〉，《聯合報》，民國四十九年六月十八日，第二版。

[149] 〈各界分備禮品贈送艾森豪〉，《聯合報》，民國四十九年六月十八日，第二版。

次的畫作當場贈送給大使夫人留念，也略盡國民外交綿薄之力。後來收到安露薏夫人的親筆答謝函，迄今還保留著。

美國駐中華民國大使安克志夫人安露薏（Anne Unger，中間者）由美國新聞處唐能理處長夫人到劉銘先生畫室欣賞指畫，並獲安露薏親筆答謝函（左圖）

## ▪•創辦《自由生活畫刊》（39歲）•▪

　　民國五十五年（1966）五月二十日，我創辦《自由生活畫刊》[150]，為什麼呢？就是我看到一些亂象，大家不珍惜我們的自由生活，不曉得我們生活的自由，所以我才辦這個刊物。這個刊物完全是我個人獨資，往後四十年，從來沒伸手向人家要過錢，高雄市政府曾預計一年補助三千，我都沒有接受，而且有時候還發行大張的，三號、四號還有漫畫版，漫畫版有些是我當時漫畫班學生的作品。記得創刊那天是老總統連任就職的日子，[151]當時在高雄體育場（案：位於中山路

---

[150] 《聯合報》曾報導：「漫畫家劉銘創辦自由生活畫刊，已於本月二十日在高雄市創刊。該刊以橡皮版影印，出紙為對開一大張。」〈出版〉，《聯合報》，民國五十五年（1966）五月二十五日，第二版。

[151] 民國五十五年（1966）五月二十日，蔣中正連任就職第四任總統，全國舉行慶祝活動。〈慶祝總統就職大典，二十萬人隆重集會〉，《聯合報》，民國五十五年五月二十日，第二版。

旁，今已改建為中央公園）的慶祝紀念會上，就發了兩千多份。後來，他們（案：應指高雄市府人員）跟我講，陳市長（案：陳啟川）的夫人，一看到說：「高雄市可有份像樣的畫報。」我聽到很安慰，那個刊物是時代意義的。有一次我到國民黨省黨部見了李煥先生（字錫俊，人稱李錫公），當時他是國民黨省黨部主委，他讀了這刊物覺得非常好，他說：「劉同志啊，你這個刊物非常用心，但是我看你太辛苦了，又要畫畫又要編。」而且還是周刊，周刊一天到晚趕東西，辛苦的很啊。他說要救國團來給我支持。我說不要，為什麼呢？這個例子一開啊，將來國民黨辦刊物的太多，都來請李錫公來幫忙，屆時你怎麼辦？我說我有生之年啊，哪怕只剩一張紙，我也把它維護下去。有朋友跟我說要收費，我想過定個價，但是，定價誰去收這個錢呢？一開始有些收到這個刊物的地方打電話說：「你們這刊了怎麼不來收費，一個月 20 塊。」後來，我找了一個小朋友去收錢，收了以後啊，這些款項也不曉得怎麼處理，所以乾脆就贈閱。沒辦法，財力有限，後來就漸漸變成季刊了，三個月出一期，從週刊、半月刊、月刊，一路改成漫畫月刊，改版改了好幾次，一直到後來變成季刊。

📷 自由生活畫刊

📷 自由生活畫刊郵件袋

## ·◦山東濰坊九龍澗劉銘藝術館興建紀實◦·

今年（2011）四月二十三日至三十日，我率高雄市龍岡親義會理事長張榮輝及龍岡宗親張森安、張清斌、林豐興、林秀恆等藝文界人士一行六人搭機踏上神州山東。自步出青島流亭機場，即由曾任山東安丘市政府旅遊局長李清澤總經理與我的姪弟劉大民前來接機，搭上兩部車（一部轎車一部休旅車），從機場到濰坊行程近三小時，沿途道路由白楊樹所勾勒的田野與街區，不禁令人感到那是一個充滿生機的城鎮。

📷 參訪團與鄉親在藝術館湖畔合影

📷 勘查藝術館建造工程

抵達後進住青雲湖畔的雲湖假日酒店，這家酒店是新建業集團的子企業之一，該集團擁有九項子企業，包含飯店、餐飲、旅遊、建築⋯⋯ 等，且股票在臺國上市，是一個頗具規模之企業體。企業負責人孫熙毅董事長未及六十歲，是一位深具商業經營與藝術造詣

📷 新建業集團孫熙毅董事長（左一）
　李清澤總經理（左三）

之企業主，延攬了成功規劃山東安丘「青雲山遊樂園」的旅遊局長為總經理，就是要進行另一景點，占地多達一萬多畝的「九龍澗文化園區」的整體規劃事宜。

隔天，一行人即前往九龍澗建地看藝術館興建情形，那可是大工程，整個山坡地正依地形進行整體規劃，建物也已完成一、二期工程，規劃輪廓已可清晰看出其模樣。整個九龍澗的規劃是充分保持自然溼地地形地物、湖泊、小溪、山間小徑均依稀可見，好似一幅圖畫，漂亮得令人為之震撼。真慶幸故鄉之企業主有此眼光，願意如此大筆投資，足見識才、惜才之表現。此行我也整理了 199 幅精心作品交予該企業集團，作為完工後佈置展示使用。

藝術館硬體設施進度已達 40%以上，預期於今年（2011）年底即得以完工。集團孫董事長於餞別晚宴中，滿懷感性的熱誠表示，其絕對將興建藝術館視為其此生之重要事，且規劃明年（2012）春夏之際即行揭幕。

📷 劉銘先生在九龍澗文化園區留影

# 十一、劉銘先生大事年表

| 年　代 | 年齡 | 大　事　紀 |
|---|---|---|
| 1927 年 | | 1.民國十六年（1927）三月二十三日，劉銘先生出生於山東省安丘縣，本名「人俊」。<br>2.自幼耳濡目染，看父親畫畫，也喜歡塗鴉。年幼時承父親庭訓，悉心繪畫，父親是繪畫上的啓蒙業師。 |
| 1934 年 | 7 歲 | 進入安丘縣立第一小學就讀，老師名叫王劍樵。戰後，王劍樵先生也遷移臺灣，曾任教於中油油廠小學。 |
| 1935 年 | 8 歲 | 父親劉宗顯去世。 |
| 1937 年 | 10 歲 | 1.七月七日，中日戰爭全面爆發，不久入侵安丘。幸好全家於日軍來襲之前就帶搬遷到馬家莊外祖父家暫住。<br>2.外祖父以杜甫〈丹青引・贈曹將軍霸〉中的詩句：「……斯須九重真龍出，一洗萬古凡馬空……」，取「洗」、「凡」二字而為「洗凡」，送給劉銘先生為字。後來劉銘先生的重要畫作都以「洗凡」落款。 |
| 1940 年 | 13 歲 | 進入山東省立第八聯合中學小溝分校初中部就讀。 |
| 1942 年 | 15 歲 | 加入三民主義青年團 |
| 1943 年 | 16 歲 | 初中畢業，參加文宣隊，隊員約 20 名，作抗日宣傳。 |
| 1945 年 | 18 歲 | 1.八月，中日戰爭結束，劉銘先生隨即進入山東省立青島臨時中學就讀。<br>2.在學期間曾在《民言日報》副刊畫漫畫，有時在《民言晚報》投稿散文。 |

（續下頁）

（接上頁）

| 年　代 | 年齡 | 大　事　紀 |
|---|---|---|
| 1948 年 | 21 歲 | 1.劉銘先生從山東省立青島臨時中學畢業。<br>2.九月初受到任職青島綏靖區任職的表哥張通的鼓勵，與張廷梓於青島搭乘接新兵的輪船「海蘇輪」到上海轉搭「海黔輪」，於九月十二日在基隆碼頭登岸來到臺灣，後輾轉暫住臺中烏日糖廠。 |
| 1949 年 | 22 歲 | 1.擔任《建報》、《和平言日報》駐臺中記者，約八個月。<br>2.辭記者職，移居族兄劉大年新竹樹林頭（今日新竹市北區）空軍眷舍乙字三號的住所，讀書準備考試。<br>3.九月，在族兄劉大年的引荐下進入剛剛創建的新竹空軍八一四菸廠擔任繪圖員。<br>4.正式加入中國國民黨。 |
| 1951 年 | 24 歲 | 十二月間，中國文藝協會主辦「自由中國美展」，以水墨漫畫入選參展，也成為中國文藝協會會員。 |
| 1952 年 | 25 歲 | 二月，水墨漫畫〈春望〉於「自由中國美展」展出。 |
| 1953 年 | 26 歲 | 1.一月，參選新竹縣議員，後來落選。<br>2.下半年，許大路到新竹成立救國團團委會，他擔任主任，劉銘先生也加入並擔任視導，支隊長是楊宗培。 |
| 1956 年 | 29 歲 | 《成功晚報》創刊，劉銘先生的〈選舉秘辛〉、〈老光桿日記〉四連格漫畫陸續在此報紙刊登。 |
| 1957 年 | 30 歲 | 1.三月二十五日至三十一日，中國美術協會為慶祝美術節在臺北市中山堂舉辦第一屆漫畫展覽，劉銘先生入選兩張漫畫作品〈一線光明〉和〈對不起〉。<br>2.夏天，請辭空軍八一四菸廠工作，致力指畫研究。<br>3.九月二十八日，教育部於博物館舉辦第四次全國美術 |

（續下頁）

（接上頁）

| 年　代 | 年齡 | 大　事　紀 |
|---|---|---|
| | | 展覽會，劉銘先生入選漫畫作品兩幀〈心照不宣〉和〈聞機起舞〉。 |
| 1958 年 | 31 歲 | 1.五月十六日，劉銘先生在新竹縣民眾服務處舉行第一次個人畫展，此個展是由新竹縣政府國民黨縣黨部和救國團支隊部聯合主辦，並邀請名影星盧碧雲主持剪綵揭幕。<br>2.新竹畫展結束，隨即南下到臺南市社教館舉行個人畫展。<br>3.胞弟劉人駒不幸驟逝。 |
| 1959 年 | 32 歲 | 年底，離開住了十年的新竹，搬遷至臺北市龍江新村葉宅。 |
| 1960 年 | 33 歲 | 六月十八日，美國總統艾森豪（Eisenhower）抵臺訪問中華民國，民間各界發起贈送禮物給艾森豪之義舉，劉銘先生響應送指畫一幀。 |
| 1961 年 | 34 歲 | 1.在《公論報》〈人間小唱〉畫專題漫畫。此後，不定期在一些刊物投稿漫畫。如《新生報》副刊、《自立晚報》、《漫畫周刊》、《中國勞工月刊》、《警政雜誌》、《親民半月刊》、《今日郵政月刊》、《正聲兒童》、《正廣月刊》、《上海日報》，以及救國團出版的《團務通訊》等刊物。<br>2.印尼歸國華僑名畫家賴敬程在臺北市寧波東街一號創立中外藝苑，由劉銘主持苑務，並搬入中外藝苑居住。<br>3.獻畫給天主教于斌總主教。 |

（續下頁）

（接上頁）

| 年　代 | 年齡 | 大　事　紀 |
|---|---|---|
| 1962 年 | 35 歲 | 1.四月，中外藝苑於中山堂集會室舉辦第一次師生聯展，劉銘先生以指畫〈百雀圖〉參展。 |
| | | 2.秋天，應省立臺南社教館之邀舉行指畫展。 |
| | | 3.臺南社教館畫展結束，在于賦樞機主教賜助，請地方法院岳成安院長、主教府王愈榮祕書長、高雄縣圖書館段柏林館長等協助下，於高雄市儲蓄合會禮堂舉行個人畫展。 |
| | | 4.定居高雄。往後陸續在《臺灣新生報》副刊〈人間詩畫〉、《高雄漁訊》、《中國晚報》、《高雄市政週刊》畫漫畫。 |
| 1963 年 | 36 歲 | 夏天，應邀於嘉義縣議會舉行指畫展。 |
| 1966 年 | 39 歲 | 五月二十日，自行創辦贈閱刊物《自由生活畫刊》，持續達三十年之久。 |
| 1968 年 | 41 歲 | 1.應臺灣電視臺〈藝文夜談〉節目邀請，主持人姜文小姐專訪指畫家劉銘先生。 |
| | | 2.十二月日本富士電視〈世界特藝〉節目來臺徵求奇才藝能之士時，以指掌揮灑墨作荷花參與甄試，獲選。 |
| | | 3.十二月二十八日起一連三天，於高市新聞報畫廊舉行指畫展。由副議長王玉雲剪綵，中油總廠廠長董世芬揭幕。 |
| 1969 年 | 42 歲 | 1.二月一日，應邀於臺灣省立臺中圖書館舉行指畫展，由省新聞處周天固處長揭幕，承臺灣省黃杰主席親臨參觀指導並收藏壹幅葵花雙雀指畫。參展畫作中，王王孫先生題字「古趣」與「荷塘幽趣」；陳定山先生題 |

（續下頁）

（接上頁）

| 年　代 | 年齡 | 大　事　紀 |
|---|---|---|
| | | 字「高粱酒大鯿魚，指頭生活富有餘，何時同上西湖樓外樓，呵呵大笑樂何如」。<br>2.五月，應日本富士電視公司〈世界特藝〉節目邀請，於電視臺現場錄影展示指畫。 |
| 1971 年 | 44 歲 | 1.八月《臺灣時報》改組創刊，應社長孫午南與董事長吳基福之邀，在《臺灣時報》畫專欄漫畫，不過為時甚短。<br>2.應邀於屏東介壽圖書館舉行指畫展。<br>3.十一月二日，應邀於臺北市聚寶盆畫廊舉行指畫展，承中國文化大學創辦人張其均博士於華岡博物館設宴款待，並獲聘為中華學術院研究委員。 |
| 1972 年 | 45 歲 | 應邀參加美國費城書畫聯展，酒會中巧遇馬壽華先生、賴敬程大師，並合影留念。 |
| 1973 年 | 46 歲 | 1.應高雄市美國新聞處之邀請舉行指畫展，由處長戴柯士（John C. Thomson）主持揭幕，戴柯士收藏畫作〈貓雀〉和〈漁翁〉。<br>2.應華視〈江素蕙時間〉節目邀請專訪並示範指畫（江素蕙曾任香港光華新聞文化中心主任）<br>3.十一月中華龍岡發起東南亞訪問團，由世界龍岡親義總會主席劉崇齡立委擔任團長，劉銘先生擔任訪問團秘書。東南亞訪問行程主要目的是拜訪東南亞五地的龍岡宗親，並在新聞局安排下，前往接受當地電視臺專訪並示範指畫，宣揚中華文化。 |

（續下頁）

（接上頁）

| 年　代 | 年齡 | 大　事　紀 |
|--------|------|-----------|
| 1974 年 | 47 歲 | 1.六月間，美國駐中華民國大使安克志（Leonard Unger）夫人安露薏（Anne Unger）由美國新聞處唐能理處長夫人陪同，到劉銘先生畫室欣賞指畫創作。<br>2.應香港「九華堂」邀請參加古今書畫展。（九華堂主人劉少旅先生為著名收藏家） |
| 1975 年 | 48 歲 | 應邀參加高雄市齊魯書畫聯展，並擔任聯展的主任委員，展出地點：高雄市議會三樓的禮堂、走廊。 |
| 1977 年 | 50 歲 | 1.接受臺視〈銀河漩宮〉節目邀請，主持人白嘉莉小姐專訪。<br>2.接受中視〈蓬來仙島〉節目邀請，主持人李季準先生專訪。 |
| 1978 年 | 51 歲 | 應邀於中壢青年活動中心舉行指畫展。 |
| 1979 年 | 52 歲 | 1.八月，在高雄市臺灣新聞報文化中心舉行「劉銘指畫展覽」。<br>2.九月，應邀於臺北市正中書局畫廊舉行指畫展，承楊寶琳委員主持剪綵揭幕，梁又銘、梁中銘兩位藝壇大師偕夫人蒞臨指導。 |
| 1981 年 | 54 歲 | 十月，應邀於花蓮縣立圖書館舉行指畫展，承王慶豐議長主持剪綵揭幕。 |
| 1982 年 | 55 歲 | 1.三月，應澎湖縣政府之邀前往馬公舉行畫展，同時於馬公高中和澎湖防衛部演講並示範指墨藝術。<br>2.七月，應邀於高雄市中正文化中心舉行指畫展，承中山大學校長李煥先生主持揭幕。 |

（續下頁）

（接上頁）

| 年　代 | 年齡 | 大　事　紀 |
|---|---|---|
| 1983 年 | 56 歲 | 1.四月，應邀於臺灣省立臺北博物館舉行指畫展。<br>2.五月，榮獲中國文化大學頒贈「藝文榮譽獎狀」表揚。 |
| 1984 年 | 57 歲 | 1.應邀於彰化縣立文化中心舉行指畫展，承黃石城縣長主持剪綵揭幕。<br>2.應邀於南投縣立文化中心舉行指畫展。<br>3.四月七日，應邀於臺南市政府於永福館舉行指畫展，承蘇南成市長安排與駐華代表團團長聯合主持剪綵揭幕，外交部邵學琨次長、邱進益司長、王肇元司長均參加此一盛會。 |
| 1985 年 | 58 歲 | 應邀參加中華倫理書畫美國訪問團，先後於檀香山、洛杉磯、舊金山、紐約、華盛頓、休士頓、芝加哥七大都會展示指畫。 |
| 1986 年 | 59 歲 | 1.三月，應邀於宜蘭縣立文化中心舉行指畫展，期間結識水彩畫家陳忠藏。<br>2.應邀於高雄市立圖書館舉行市木棉花指畫展，由蘇南成市長剪綵揭幕。 |
| 1987 年 | 60 歲 | 1.四月二十日，應邀於高雄市立圖書館舉行「市花木棉指畫特展」。<br>2.六月九日，應邀於臺北市立社教館舉行指畫展，承桂冠詩人何志浩博士剪綵揭幕，何氏撰寫「一指萬能歌」於大華晚報刊出。 |
| 1988 年 | 61 歲 | 1.五月二十四日至三十日，應邀於高雄市中正文化中心美軒舉行指畫展，承蘇南成市長主持剪綵揭幕。並現場指畫〈木棉群雀〉，並贈送高雄日本交流協會森本優 |

（續下頁）

（接上頁）

| 年　代 | 年齡 | 大　事　紀 |
|---|---|---|
| | | 所長留念。<br>2.十月，應邀於北京藝術家畫廊舉行指畫展，數百位藝術家參加揭幕酒會並圍觀示範指畫「墨荷」「松雀」，當晚中央電視臺全國聯播新華社亦撰特寫報導。 |
| 1989 年 | 62 歲 | 1.一月，應邀參加「山高水長國畫特展」，以紀念蔣故總統經國先生逝世週年。<br>2.四月，獲中華倫理教育學會聘為倫理藝術文化發展委員會的副主任委員。<br>3.六月二十九日，高雄市中正文化中心為慶祝升格直轄市十周年及亞太市政會議揭幕再度受邀舉行指畫展，由教育局長羅旭升局長、蔡鐘雄主委、林壽山議員剪綵揭幕。創作展出〈靈雀獻瑞〉、〈港都之春〉、〈飛瀑奇觀〉。 |
| 1990 年 | 63 歲 | 1.應邀參加國際藝術交流展，由亞細亞畫會會長柴原雪女士和蘇南成市長等聯合剪綵揭幕。<br>2.六月十二日至二十二日，應邀於國立臺灣藝術館舉行指畫展，承 99 歲高齡郎靜山大師蒞臨參觀並賜贈「指揮皆藝術萬象在手中」墨寶。<br>3.九月二十八日，應邀參加文建會策劃、澎湖縣政府假文化中心舉辦的「探討我國近代美術演變及發展」藝術研討會 |
| 1991 年 | 64 歲 | 九月，參加中倫理教育學會祭孔代表團，一行八十餘人，浩浩蕩蕩飛抵闊別四十餘年得故鄉—山東，行程包括濟南、泰安、泰山、煙臺等地，參與祭孔活動、遊覽名勝。 |

（續下頁）

（接上頁）

| 年　代 | 年齡 | 大　事　紀 |
|---|---|---|
| 1992 年 | 65 歲 | 1.八月，當選中華倫理教育學會第四屆監事。<br>2.應邀於苗栗縣立文化中心舉行指畫展。<br>3.應中國手指畫研究會邀請到武漢參加第五屆中國手指畫聯展，並出席「指墨縱橫談」學術研討會，參展作品榮獲「特別榮譽金牌獎」。 |
| 1994 年 | 67 歲 | 1.九月，應邀參加烏魯木齊第七屆中國手指畫聯展，參展作品榮獲「天山杯金獎」。<br>2.應中原書畫研究院邀請參加兩岸書畫大賽，參展指書榮獲天山杯金獎。 |
| 1995 年 | 68 歲 | 1.九月二日，應邀舉行自然生態之美指畫展，由中華民國自然生態保育協會、高雄市立社教館合辦。<br>2.應邀參加國父紀念館全國第一屆百人書畫大展，以慶祝抗戰勝利五十週年。<br>3.指畫〈墨荷〉（136*69cm）獲收藏高雄市立美術館典藏。<br>4.十二月，應澳洲墨爾本國家澳華歷史博物館邀請指畫展，由中華民國駐墨市文經代表處程其蘅處長主持剪綵及揭幕酒會，並接受澳洲墨爾本電視臺、國家電臺採訪報導。 |
| 1996 年 | 69 歲 | 應邀參加中國手指畫第九屆聯展，榮獲黃鶴杯金獎。 |
| 1997 年 | 70 歲 | 1.應邀於高雄市立圖書館舉行指畫展，承林中森副市長、陳清玉副主委、王天競委員聯合主持剪綵揭幕，並由臺灣新聞報發行人顏榮昌先生代表來賓致詞。<br>2.八月十六日至二十一日，應邀於高雄市立社教館舉行「指墨荷花展」，承黃麟翔主委、釋會本理事長、周慶 |

（續下頁）

（接上頁）

| 年　代 | 年齡 | 大　事　紀 |
|--------|------|-----------|
| | | 瑞董事長、黃錦鴻董事長、趙立年社長聯合主持剪綵揭幕。TVBS 記者林瑋鈞、徐克誠專訪報導「指墨荷花展」，並於夜間接受蘇逸洪主播連線報導。 |
| 1998 年 | 71 歲 | 1.當選當代百名優秀文藝家。<br>2.五月二十三日至三十一日，應邀於高雄市蓮池潭風景區管理所一樓舉行「愛蓮惜福指畫特展」，承康景文理事長、黃麟翔主委、資深青商陳清和會長、律師公會林復華會長、楊天護所長、龍岡會劉雲河常監、林步梯科長、保六總隊副隊長蕭季慧聯合主持剪綵揭幕，現場指畫大幅墨荷贈元亨寺，以答謝贈款栽種蓮池潭荷花之義舉。<br>3.九月五日，應邀於臺中市洪園紀念文物館舉行劉銘大師指畫特展，由副省長吳容明剪綵揭幕。 |
| 1999 年 | 72 歲 | 1.六月，應邀於高雄市中正文化中心至真堂舉辦「劉銘先生指畫特展」。<br>2.六月，出版《劉銘指畫選集》。<br>3.十月，應高雄市風景區管理所邀請舉辦指畫展，現場並漫畫簽名留念。<br>4.十一月，獲選百名藝術英才。<br>5.榮獲江都書畫院敦聘名譽院長。 |
| 2000 年 | 73 歲 | 1.應邀參加海峽兩岸 200 人書畫大展，於臺北市國父紀念館、高雄市長青綜合服務中心八樓黃金藝廊、北京珠海等地巡迴展。<br>2.應天臺聖宮之邀請舉行蕭季慧、劉銘書畫聯合展。 |

（續下頁）

（接上頁）

| 年　代 | 年齡 | 大　事　紀 |
|---|---|---|
| | | 3.首屆水滸杯書畫作品大賽，書法作品榮獲榮譽金獎。 |
| | | 4.應高雄市政府秘書處邀請於市府中庭舉辦「千禧年劉銘大師指畫特展」。 |
| | | 5.獲中原書畫研究院聘任高級藝術顧問。 |
| | | 6.獲中國新世紀書畫研究院聘任名譽院長。 |
| | | 7.九月，獲孫大石藝術研究會聘任顧問。 |
| | | 8.十一月，當選世界傑出華人藝術家。 |
| 2001 年 | 74 歲 | 1.一月，應邀於高雄市政府社會局長青中心黃金藝廊舉行兩岸畫家「傅紅・劉銘新世紀迎春畫展」。 |
| | | 2.四月，應臺南佛光緣美術館邀請舉辦「劉銘大師指畫特展」。 |
| | | 3.五月，應臺灣新聞報臺新藝廊邀請舉辦「劉銘大師的指畫世界展」，五月三十日承呂秀蓮副總統由高雄市副市長侯和雄陪同蒞臨參觀，並接受贈送「香遠益清」指畫。 |
| | | 4.六月，高雄福華飯店舉辦「除邪降福迎端陽」慶祝活動，受邀現場指畫鍾馗義賣，所得捐給高雄市家扶中心貧童。 |
| | | 5.十二月，應高雄縣文化局邀請於鳳山市國父紀念館舉辦「劉銘大師的指畫世界展」。 |
| 2002 年 | 75 歲 | 應僑領張作新先生策劃邀請於加拿大多倫多臺北經濟文化辦事處文化中心舉辦「劉銘大師指畫特展」，展場設於國家展覽場伊莉莎白藝術館，並接受 CFMT 電視臺馮芷美記者專訪報導。 |

（續下頁）

（接上頁）

| 年　代 | 年齡 | 大　事　紀 |
|--------|------|-----------|
| 2003 年 | 76 歲 | 1.八月，高雄市苓雅區公所推展區里藝文活動邀請劉銘先生於青年二路田西里等十五里聯合活動中心舉辦「劉銘大師指畫展」。<br>2.應高雄市民眾服務社邀請舉辦「劉銘大師的指畫世界展」。<br>3.接受中國廣播公司〈心靈的春天〉節目邀請，接受主持人石元娜小姐專訪播報。 |
| 2004 年 | 77 歲 | 1.應高雄資深青商會邀請，於中正文化中心雅軒舉辦「劉銘大師的指畫世界展」。（由林東源會長策展）<br>2.由屏東市公所邀請主辦、屏東縣救國團協辦，舉行指畫展示會。<br>3.十二月，應國立臺東社會教育館邀請於該館一樓展覽室舉行「劉銘指畫特展」。 |
| 2005 年 | 78 歲 | 國立中山大學校慶，應邀舉辦「劉銘先生指畫特展」，由張宗仁校長主持剪綵揭幕。 |
| 2006 年 | 79 歲 | 九月，應邀於高雄市中正文化中心雅軒舉行「劉銘・傅紅聯展」。 |
| 2007 年 | 80 歲 | 1.一月，應高雄市苓雅區公所邀請於該所行政中心一樓大廳舉行「劉銘指畫展」。<br>2.五月，應邀於高雄文化中心第一文物館舉辦指墨書畫展。 |
| 2008 年 | 81 歲 | 1.一月，應邀於高雄長青中心黃金藝廊舉辦「劉銘先生指畫特展」。<br>2.應邀於立法院舉辦指畫展示會，由劉盛良委員策展， |

（續下頁）

（接上頁）

| 年　代 | 年齡 | 大　事　紀 |
|---|---|---|
| | | 立法院曾永權副院長、外交部歐鴻練部長、客委會劉東隆副主委、名書法家詹秀蓉女士聯合剪綵揭幕。<br>3.應邀於廣東珠海古元美術館、江蘇南通沈壽藝術館、孫大石美術館等三地舉行指畫展覽，畫作〈指畫墨荷〉被李苦禪藝術館、〈凌霄圖〉和〈向日葵〉被孫大石美術館永久典藏。在江蘇南通沈壽藝術館展出時，接受中央第四臺馬泗記者專訪報導。 |
| 2009 年 | 82 歲 | 1.應邀於高雄市社教館舉辦「劉銘先生指畫特展」。<br>2.應邀參加珠海企業集團文化節舉辦指畫展，承珠海電視專訪報導。<br>3.高雄市舉辦世界運動會，應交通部觀光局邀請專訪錄影，協助城市行銷全球。 |
| 2010 年 | 83 歲 | 九月一日，高雄市政府文化局於中正文化中心雅軒舉辦「劉銘 999 指畫特展」。 |
| 2011 年 | 84 歲 | 元月二十七日至二月二十日，應高雄市大都會酒店邀請舉行「百年賀歲、新都迎春」畫展。 |

## 十二、著作與畫作典藏概況

●著作：

劉銘，1999，《劉銘指畫選集》。高雄市：自由生活畫刊雜誌社。

●指畫作品重要典藏單位：

國立臺灣藝術館、省立臺灣博物館、高雄市中正文化中心、高雄市立美術館、國立高雄師範大學、華岡博物館、檀香山興中會紀念堂、李苦禪藝術館、孫大石美術館、安丘市立博物館、宜興市立美術館等、國賓飯店、美洲龍岡親義總會。

# 十三、鴻文與墨寶摘錄

于　斌（樞機主教、輔仁大學校長）：「舉行指畫欣賞展覽、文藝創作、琳瑯滿目，必獲嘉譽也！」

梁寒操（中廣公司董事長、桂冠詩人）：「得之於心、應之於手、拙中見巧、舊中見新」。

陳立夫（元老教育家、孔孟學會會長）：「一指萬能」。

趙聚鈺（輔導會主委、世界龍岡親義會主席）：「意境高超、運指精妙、功力湛深、曷勝欽佩！」

王任遠（司法行政部長）：「清逸淡雅、造詣深遠」。

趙公魯（立法委員）：「指代毫揮、獨步臺海」。

郎靜山（藝術大師、著名攝影家）：「指揮皆藝術、萬象在手中」。

李　煥（行政院長、中山大學創校校長）：「墨荷狀君子之風、極能傳神」。

蔣彥士（教育部長、總統府秘書長）：「指繪墨荷、通靈入妙、至佩功力！」

李鍾聲（大法官）：「滿目五色繽紛、蓮葉輝映、氣韻生動、意趣淋漓酣暢」。

郭　哲（中國災胞救助總會理事長、中廣董事長）：「吾兄浸淫指畫藝術五十餘年，才藝疊臻佳境，不僅令指畫藝術再放異彩，更令我傳統文化藝術傳承闡揚」。

孔秋泉（行政院文建會副主委）：「尊繪鍾馗大作、功力才力獨到，虎虎生氣，深為景佩！」

白萬祥（陸軍中將）：「大作幅幅洒逸脫俗、意境高潔，為當代指畫闢新徑創風格，藝壇增輝」。

周天固（中華文化復興總會副秘書長）：「閣下指畫馳譽藝壇‧蜚聲國
　　際，為中華美術增光，乃國民外交助力，貢獻良多，曷勝佩慰！」

劉景義（高檢署檢察長、國大代表）：「吾兄指畫、別樹一格、以手代
　　墊、發揚國粹、聲名遠播」。

周百鍊（監察院長）：「運指如神」。

谷鳳翔（司法行政部部長、國民黨秘書長）：「風格清新」。

潘維和（中國文化大學校長）：「自由天地、增進自由生活、創作長
　　才、創造藝文世界」。

吳敦義（高雄市長）：「藝壇奇才」。

林洋港（臺灣省主席、行政院副院長）：「才藝雙融」。

戴炎輝（司法院長）：「藝壇翹楚」。

何志浩（桂冠詩人）：「指藝功深」。

關　中（考試院長、世界龍岡親義總會主席）：「筆墨俱佳、慧心巧
　　手、無愧當代指畫巨擘」。

吳　京（教育部長、成大校長）：「水墨荷花、清新超脫、搖曳生風」。

陳孟鈴（監察院副院長）：「創造佳作、譽滿畫界」。

鄧權昌（駐外公使、大使）：「憶在美國曾親覽畫藝極為欽仰」。

于宗先（中央研究院院士）：「指筆蒼勁有力，題詞意義深遠」。

李鍾桂（青年救國團主任）：「妙手生花、出類拔萃」。

梁尚勇（國立臺灣師範大學校長、監察委員）：「先生精研繪事，尤擅
　　指畫，此次展出定必盛況空前」。

李存敬（監察委員、聯邦銀行董事長）：「先生當代藝術界巨擘、畫風
　　獨具、佳評潮湧」。

王肇元（外交部司長、駐加拿大代表）：「吾兄指畫造詣，獨步國內」。

沈旭步（中央文物供應社社長）：「吾兄四十年來，繪事卓然有成」。

謝獻臣（高雄醫學院院長、臺北醫學院董事長）：「先生指畫之造詣，
　　已達神化之境，令人嘆為觀止」。

劉伯倫（北美司司長、駐芝加哥代表處處長）：「大作指畫、意境高雅、書法入木三分」。

楚崧秋（中央日報董事長、新聞學會理事長）：「尤其指墨書畫乃一更高造諧，非功力深厚，曷克致此」。

許水臺（考試院長）：「大作之氣淋漓、松韻濤聲、隱然可聞！」

張京育（行政院新聞局長、陸委會主委）：「先生長期效力發揚中華文化及促進兩岸藝術交流，至為感佩！」。

戴瑞明（總統府副秘書長、駐梵蒂岡教廷大使）：「先生浸淫指畫五十餘載，揮灑自如、風格清新、卓然有成，至佩！」

趙自齊（世界龍岡親義總會主席、亞盟總會主席）：「吾兄為宏揚文化，提倡指畫，神色清新，風格獨特，至佩才華」。

劉安祺（陸軍上將、陸軍總司令）：「神乎技矣！」

翟宗泉（監察委員、高檢署檢察長）：「兄以指作字畫，畫中人物神韻絕俗，字亦獨具一格，令人敬仰！」

邵玉銘（行政院新聞局長、政大國關中心主任）：「大作木棉群雀、栩栩如生、躍然紙上，清代高其佩雅擅指畫，久傳盛譽，今先生鍾美其藝，深佩高明」。

陳毓駒（外交部司長、丹麥代表）：「吾兄從事文藝工作多年，卓然有成，尤為敬佩！」

韓光渭（中央研究院院士）：「吾兄在指畫方面造諧極高，令弟無限景仰。」

臧元駁（立法委員）：「藝苑之光」。

張正懋（中醫學會理事長、世界龍岡親義總會主席）：「藝術之光」。

劉闊才（立法院長、世界龍岡總會主席）：「指精六法」。

關能創（國大代表、世界龍岡親義總會主席）：「神指妙畫」。

王兆槐（國大代表、信託公司董事長）：「藝術超群」。

蔣緯國（陸軍上將、中華倫理教育學會名譽會長）：「神乎其指」。

趙孝風（中華龍岡親義總會理事長）：「世長指畫，揮洒自如，意境超俗，揚譽國際」。

蘇南成（國民大會議長、高雄市長、臺南市長）：「目前閣下蒞臨本市（臺南）舉行個展，民眾一致讚賞，展出相當成功，至表敬佩！」

邵學錕（外交部常務次長、駐外大使）：「先生指畫造詣、精深渾通，至堪欽佩！」

邱進益（銓敘部長、駐外大使）：「以指作畫、墨趣橫生、躍然指上，聞名畫壇，名揚海外，令人敬佩！」

呂實強（中研院近代史研究所所長、大學教授）：「吾兄以獨具之天才，超越之毅力，獨成功一家之藝術，實為曠世所罕見」。

黃正雄（總統府副秘書長、國民黨副秘書長）：「指中乾坤」。

蔡憲六（考試委員）：「吾兄指畫造詣精湛、拂指揮灑、萬物躍然紙上，生機無限，譽為當代指畫巨擘」。

江素蕙（國大代表、香港光華新聞中心主任）：「鑑研繪藝、傳承文化、名揚畫壇、曷勝敬佩」。

費海璣（大學教授、名藝評家）：「兄在畫壇、享譽卅餘年、熱愛寶島而不離去，識度均超越時輩，兄畫技高超，對美育極有功勞」。

武奎煜（正中書局總經理、現任國民黨組發會副主任委員）：「吾公關懷自然生態，以指為畫，獨樹一幟，卓而不群，令人欽敬」。

李明亮（臺灣省新聞處長、駐外代表）：「先生指畫揮灑自如、萬象在手、風格清新、境界深高，令人嘆為觀止」。

林時機（監察委員、中華日報社長）：「銘公的指畫，在藝壇極負盛名，而且享譽大陸彼岸」。

石永貴（正中書局董事長）：「久仰先生精於繪事，值此端午佳節，池荷該露之際，以指作畫，藉表愛蓮惜幅情懷，寓意深遠，令人稱羨！」

蕭季慧（高雄市警察局副局長、消防局局長、雙管書法名家）；「譽滿全球（墨寶）」。

# ▶ 附錄：平面媒體剪輯

## 民眾日報

中華民國八十六年八月十一日　星期一

**15** 大高雄新聞③　高市要聞

### 劉銘指畫展 將在社教館展出

#### 16日至21日 將展出近60幅荷花 每天並示範指畫

〔記者鄉慧芬高雄報導〕

（劉銘世界數十年完成一幅的指畫，已成為南市指畫的代表。記者鄉慧芬攝影翻攝）

## 中國晚報

中華民國八十六年八月五日星期二

### 劉銘墨荷指畫 16日展出

〔記者黃智平／高雄報導〕

指畫家劉銘「墨」「蓮」忘返

農曆丁丑年七月三日

**3** 大高雄

## 台灣新聞報

中華民國84年8月30日／星期三

### 一指見藝術・萬象在手中

#### 當代指畫巨擘劉銘 2日展傑作 良機難逢錯過可惜

劉銘指畫「荷塘碧綠」。（楊黎萍攝）

星期日　2002年8月4日　　星島日報

指畫大師劉銘台北文化中心獻藝

山川花鳥磅礡大字盡在指間

大高雄生活新聞

台灣新聞報　　12

一指畫盡蒼生　反寫天下無敵

指畫家劉銘　自創橫式反寫書法　令人嘖嘖稱奇　墨荷花社教館傳神展出

二〇〇二年七月三十一日　星期三　　世界日報

# 台灣指畫名家劉銘　經文處展絕技

以五指加上掌、拳　創作出栩栩如生的山水、人物、花鳥、草蟲　8月3日起展出

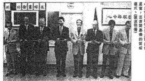

△加拿大多倫多展出
——新聞報導料罄

拙中見巧 劉銘指畫特展

明報　公關手記　2002年7月22日　星期一

八月三日（星期六）正午十二時，有台灣的劉銘，在台北文化中心主辦指畫特展，並有示範表演。

劉銘是中國指畫藝苑創辦人，他是山東安邱人，鑽研以指代筆。定居台灣高雄市，潛心指畫，歷半個世紀而不捨。

移居台灣的文人梁寒操，曾題贈「得之於心，應之於手；拙中見巧，舊中見新。」；前教育部長蔣之元老陳立夫，則題贈「指揮皆藝術，萬象在手中。」

八月三日劉銘指畫開幕禮，敦請多市多位知名人士，如當以立處長、葛家榮主任、林仲文、左光煊、茹璋、張作新、宋明明、馮洪洲、吳仁濤等主持剪綵。

本市多個僑團、熱心文敎人士，隆盛擔任展出顧問，如僑生聯誼會、廣東同鄉會、文復會、中華文化協會、中加會、台灣會、林九敉公所、聯僑、林瓌茹、陳嘉福、蘇漢哲、滕永康、彭以德、陳海光、姜兆良、洪世忠、鄭炯才、許碧健、陳永權、譚憲棠等。

★★★★

星島日報　星期二　2002年7月23日

劉銘指墨書畫展八月初文化中心舉行

飛瀑奇觀

指畫名家劉銘先生展出序　林隄陞

# ⛉ 參考書目

◀ 一、古籍 ▶

方薰，1985（1795），《山靜居畫論》。北京：中華書局。

朱景玄，《唐朝名畫錄》，收於《景印文淵閣四庫全書》第 812 冊。臺
　　　北市：臺灣商務印書館，1986。

張庚，《國朝畫徵續錄》卷下，收於《續修四庫全書・子部・藝術類》
　　　第 1067 冊。上海：古籍出版社。

張彥遠，1985（晚唐），《歷代名畫記》。北京：中華書局。

鄒一桂，1985（1756），《小山畫譜》。北京：中華書局。

◀ 二、專書論著 ▶

石萬壽主纂，1991，《國立成功大學校史稿》。臺南：國立成功大學。

李文環，2010，《空間與歷史：旗山文化資產之歷史論述》。高雄：麗
　　　文文化。

倪再沁，2005，《水墨畫講》。臺北：典藏藝術家庭。

姜又文，2008，〈鄒一桂（1686-1772）《十香圖》卷研究〉，《議藝份子》
　　　第十期，2008.3.1，頁 9-31。

陳明通，1995，《派系政治與臺灣政治變遷》。臺北：新自然主義。

潘天壽，1987，《潘天壽美術文集》。臺北：丹青圖書。

盧瑞廷，2007，〈鄭月波「隔紙畫」與「指畫」創作研究〉，《書畫藝術
　　　學刊》第 3 期，2007.12，頁 345-376。

鄭明，2001，《現代水墨畫家探索》。臺北：雄獅美術。

俞健華，1998，《中國美術家人名辭典》。上海：上海人民美術出版
　　　社。

薛心鎔，2003，《編輯臺上－三十年代以來新聞工作剪影》。臺北：聯
　　經。

◀ 二、報紙資料 ▶

〈蕭雲廣將舉行義展〉，《聯合報》，民國四十六年四月十七日，第五
　　版。

〈星加坡美術界的概況〉，《聯合報》，民國四十六年八月十六日，第六
　　版。

〈壽山彩虹〉，《經濟日報》，民國五十七年十月九日，第七版。

〈指畫〉，《聯合報》，民國六十年十一月十四日，第六版。

〈張曾澤 江繡雲 遲來的春天〉，《聯合報》，民國五十六年一月二十一
　　日，第十四版。

〈臺中新竹等縣市黨部昨日分別正式成立〉，《聯合報》，民國四十年十
　　月十六日，第五版。

〈總統勗文藝界〉，《聯合報》，民國四十年九月十六日，第一版。

〈青年反共救國團，本月初正式成立，團本部將設北投政工幹校，蔣
　　經國以下人事內定〉，《聯合報》民國四十一年九月一日，第一
　　版。

〈二屆議員候選人十縣昨正式公告〉，《聯合報》，民國四十二年一月
　　三十日，第四版。

〈新竹縣第一選區候選人政見介紹〉，《聯合報》，民國四十二年二月七
　　日，第四版。

〈萬象漫畫季序幕〉，《聯合報》，民國六十八年十二月三日，第十二
　　版。

〈小天地〉，《聯合報》，民國四十六年三月十五日，第六版。

〈許海欽與李沛夫婦聯手展畫〉，《聯合報》，民國六十九年七月十一
　　日，第九版。

〈舒曾祉畫作〉，《聯合報》，民國六十三年十二月一日，第九版。

〈漫畫家特寫：享譽國際的青禾〉，《聯合報》，民國六十八年十月二十五日，第十二版。

〈中華日報南版主任易人〉，《聯合報》，民國四十六年六月十八日，第三版。

〈新生報總編輯姚朋今接任〉，《聯合報》，民國五十三年三月三十一日，第二版。

〈中央通訊社兩委會成立〉，《聯合報》，民國五十四年一月八日，第二版。

〈克難製片的農教公司〉，《聯合報》，民國四十一年八月八日，第二版。

〈新聞片紀錄片的攝製（上）〉，《聯合報》，民國四十一年八月十三日，第二版。

〈克難製片的農教公司〉，《聯合報》，民國四十一年八月八日，第二版。

〈自由中國的電影事業〉，《聯合報》，民國四十一年八月二十四日，第二版。

〈反共間諜影片罌粟花試映〉，《聯合報》，民國四十四年四月十五日，第三版。

〈盧碧雲東山再起將拍一部間諜片〉，《聯合報》，民國五十三年八月一日，第八版。

〈盧碧雲：由家庭回到影壇〉，《聯合報》，民國五十三年八月十日，第八版。

〈戰史畫家梁中銘心肌梗塞辭世〉，《聯合報》，民國八十三年七月二十一日，第三十五版。

〈梁氏昆仲畫展　觀眾極踴躍〉，《聯合報》，民國四十二年三月二十三日，第三版。

〈我畫家兩人在印尼畫展〉，《聯合報》，民國四十一年十二月十六
　　日，第二版。

〈華僑畫家賴敬程月底返國舉行個展〉，《聯合報》，民國四十六年九月
　　十九日，第六版。

〈省府明令調動教育主管四人〉，《聯合報》民國五十二年八月二十三
　　日，第二版。

〈省中校長調動，教廳發表名單〉，《聯合報》民國五十七年七月二十
　　五日，第二版。

〈林竹生父女聯展國畫〉，《聯合報》，民國七十三年十一月二十九
　　日，第九版。

〈本年十大傑出青年〉，《聯合報》，民國六十年十月十三日，第二
　　版。

〈趙天行余碧珠師生，嘉義聯合書法展〉，《聯合報》，民國九十年二月
　　三日，第十八版。

〈國畫家韓清濂，中南美展作品〉，《聯合報》，民國七十二年五月二
　　日，第九版。

〈臺省廿一縣市議會　議長副議長昨選出〉，《聯合報》，民國五十年二
　　月二十二日，第二版。

〈林永樑繼任省建設廳長〉，《聯合報》，民國四十八年一月九日，第三
　　版。

〈華銀董事長內定林永樑〉，《聯合報》，民國五十七年三月八日，第二
　　版。

〈石老伉儷遨遊潭畔〉，《聯合報》，民國四十七年七月二十一日，第三
　　版。

〈國劇藝術輯論黎明公司發〉，《聯合報》，民國六十二年八月二十九
　　日，第九版。

〈十三人獲中正文化獎〉，《聯合報》，民國七十年十二月二十八日，第

二版。

〈裴鳴宇之喪明舉行公祭〉,《聯合報》,民國七十二年五月一日,第七
　　版。

〈聶光炎評析高雄至德堂的優缺〉,《聯合報》,民國七十年四月十八
　　日,第九版。

〈臺灣省新任縣市長昨日分別接任〉,《聯合報》,民國七十年十二月二
　　十一日,第一版。

〈國民黨澎湖初選震盪〉,《聯合報》,民國七十八年七月二十四日,第
　　三版。

〈尹士豪出任唐榮董事長〉,《經濟日報》,民國八十五年十二月三日,
　　第二十一版。

〈二呆興館澎議會興波,議員指其違法,施工喊停〉,《聯合晚報》,民
　　國七十七年十一月十八日,第四版。

〈熱門話題〉,《聯合報》,民國七十五年十二月三十一日,第九版。

〈吳挽瀾尊翁吳垂昆辭世〉,《聯合報》,民國八十四年六月十二日,第
　　六版。

〈金門部隊官員　訪問大擔二擔〉,《聯合報》,民國四十四年（1955）
　　七月十五日,第一版。

〈陸軍五軍官　昨飛美考察〉,《聯合報》,民國五十一年（1962）十月
　　十日,第二版。

〈出版〉,《聯合報》,民國四十九年十一月三日,第三版。〈作家簡
　　介〉,《聯合報》,民國五十九年五月十九日,第九版。

〈國家文藝獎昨揭曉〉,《經濟日報》,民國七十三年五月七日,第二
　　版。

〈劉大年接充氣象局局長〉,《經濟日報》,民國五十五年六月一日,第
　　二版。

〈省氣象局長新舊今交接〉,《經濟日報》,民國五十五年六月六日,第

二版。

〈省氣象局明起升格改隸交通部〉，《經濟日報》，民國六十年六月三十
日，第二版。

〈中央氣象局長吳宗堯升任〉，《經濟日報》，民國六十九年三月七日，
第二版。

〈縣市長省市議員選舉昨投票 一百八十九人順利當選〉，《聯合報》，
民國七十年（1981）十一月十五日，第一版。

〈復興電臺週年特播〉，《聯合報》，民國四十七年七月三十日，第二
版。

〈臺省文藝作家協會選出第三屆優良文藝工作者〉，《聯合報》，民國六
十九年四月三十日，第九版。

〈魯愛格談良好的商務關係〉，《聯合報》民國六十九年三月十二日，
第九版。

〈高思文折衝中美關係 20 年〉，《聯合報》，民國七十八年十二月十二
日，第九版。

〈中日文化經濟協會昨日正式成立〉，《聯合報》，民國四十一年七月三
十日，第一版。

〈中日文經協會酒會中何應欽致詞全文〉，《聯合報》，民國四十一年八
月二十五日，第四版。

〈推行民族舞蹈何志浩著文說明意義〉，《聯合報》，民國四十二年一月
二十四日，第三版。

〈文協派代表祭五百完人〉，《聯合報》，民國四十二年五月五日，第三
版。

〈春節聯合祭祖大典 今在南市隆重舉行〉，《聯合報》，民國七十年二
月九日，第二版。

〈復興電臺週年特播〉，《聯合報》，民國四十七年七月三十一日，第二
版。

〈南市教育科長，繼任的人選市長有腹案〉，《聯合報》，民國五十二年
　　八月十八日，第六版。

〈教育廳發表人事命令〉，《聯合報》，民國五十四年七月十六日，第二
　　版。

〈臺省教廳調動：省中校長一批〉，《聯合報》，民國五十八年一月三十
　　日，第二版。

〈七所省中校長遷調〉，《聯合報》，民國六十七年七月二十七日，第二
　　版。

〈羅旭升將接任高市教育局長〉，《聯合報》，民國七十一年七月二十八
　　日，第二版。

〈政院院會通過多項人事案〉，《聯合報》，民國七十九年十二月二十七
　　日，第四版。

〈曾廣田接高市財政局〉，《經濟日報》，民國七十七年十一月十一日，
　　第二版。

〈曾廣田確定接掌公賣局〉，《聯合晚報》，民國八十一年三月二十一
　　日，第四版。

〈國民黨臺省十七縣市黨部主委調動名單核定〉，《聯合報》，民國六十
　　七年三月二十二日，第二版。

〈蔡鐘雄博士昨專題講演，痛斥臺獨賣國言行〉，《聯合報》，民國六十
　　九年四月二十日，第三版。

〈國民黨各縣市黨部，主委調動名單核定〉，《聯合報》，民國六十九年
　　五月八日，第二版。

〈國民黨中常會昨通過人事調動〉，《聯合報》，民國七十年四月三十
　　日，第二版。

〈執政黨調整人事〉，《聯合報》，民國七十七年九月十四日，第二
　　版。

〈另類法師：菸酒肉樣樣來〉，《聯合報》，民國八十八年八月八日，第

五版。

〈國立藝術館法律地〉,《聯合報》,民國七十三年十一月二十日,第二版。

〈高港強化海上治安〉,《聯合報》,民國五十七年十二月五日,第七版。

〈林敏昇、江鑽隆傷勢較嚴重,大部分是外傷沒有生命危險〉,《聯合報》,民國八十年十月四日,第三版。

〈滿州戶政所廿一日啟用〉,《聯合報》,民國八十九年二月二十九日,第七版。

〈教部籌設教育電臺〉,《聯合報》民國四十六年六月二十五日,第三版。

〈國立科學館落成〉,《聯合報》,民國四十八年四月二十四日,第三版。

〈教育廣播電臺二十九日開播〉《聯合報》,民國四十九年三月二十九日,第三版。

〈臺灣電視公司籌備處成立〉,《聯合報》,民國五十年十二月二日,第二版。

〈電視公司昨開播〉,《聯合報》,民國五十一年十月十一日,第二版。

〈家教協進會演出童話劇〉,《聯合報》,民國五十一(1962)年二月十三日,第三版。

〈全國各界熱烈歡迎美國艾森豪總統訪華〉,《聯合報》,民國四十九年六月十八日,第二版。

〈各界分備禮品贈送艾森豪〉,《聯合報》,民國四十九年六月十八日,第二版。

〈出版〉,《聯合報》,民國五十五(1966)年五月二十五日,第二版。

〈慶祝總統就職大典，二十萬人隆重集會〉，《聯合報》，民國五十五年
　　五月二十日，第二版。

王王孫，〈各說各話：王王孫談篆刻〉，《聯合報》，民國六十一年四月
　　二十二日，第九版。

容天圻，〈我國的繪畫藝術：指畫〉，《聯合報》，民國五十年九月二十
　　七日，第七版。

謝愛之，〈賴敬程先生的痛苦〉，《聯合報》，民國五十年五月二十九
　　日，第七版。

虞君質，〈談藝錄（八）〉，《聯合報》，民國五十（1961）年六月二十八
　　日，第八版。

◀三、網路資料▶

文建會，《臺灣電影筆記》網頁，網址：http://movie1.cca.gov.tw/People/
　　Content. asp?ID=241。查閱日期：2010 年 12 月 20 日。

李世倬官方網站，網址：http://artist.artxun.com/21153-lishizuo/jianjie/，
　　查閱日期：2011 年 2 月 15 日。

《馬壽華資料庫》年譜，網址：http://140.115.98.252:8080/ma/chronology.
　　php，查閱日期：2010 年 10 月 20 日。

財政部財政史料陳列室網頁，網址：http://www.mof.gov.tw/museum/
　　ct.asp?xItem=3736&ctNode=38&mp=1，查閱日期：2011 年 2 月 17
　　日。

中華民國空軍子弟學校校友總會網頁，新竹載熙國小歷任校長。網
　　址：http://www.afesa.com.tw/index.php?option=com_content&task=
　　view&id=135&Itemid=69。查閱日期：2011 年 2 月 17 日。

臺灣日報網頁，網址：http://www.twtimes.com.tw/html/modules/tinyd0/，
　　查閱日期：2011 年 2 月 15 日。

國立臺南生活美學館網頁，網址：http://www.tncsec.gov.tw/a_tncsec/

index. php，下載日期：2011 年 2 月 11 日。

國立博物館網頁，網址：http://www.ntm.gov.tw/tw/public/public.aspx?no
=400，查閱日期：2011 年 1 月 28 日。

臺南啟聰學校網址：http://210.71.109.7/tndsh21/presidenl-1，查閱日
期：2011 年 2 月 11 日。

益世廣播電臺網頁，網址：http://yishih.ehosting.com.tw/。查閱日期：
2011 年 3 月 16 日。

〈曾中宜作品欣賞〉網頁，網址：http://www.chi-san-chi.com.tw/2culture/
db/ jun_e/ resident.html，查閱日期：2011 年 3 月 13 日。

陳啟川文教基金會網頁，網址：http://www.frank-chen.org.tw/，查閱日
期：2011 年 3 月 26 日。